中西比較戲劇和現代劇場研究

陸潤棠 著

臺灣 學生書局 印行

序

　　這本文集收錄了一些中西比較戲劇的文章，加以修正，配合近年的跨文化戲劇（Intercultural Theatre）論文，湊成一單元。亦是繼我於一九八七年與夏寫時先生合編的《中西比較戲劇》、一九八九年我自己編的英文版《中西比較戲劇論文集》（Chinese-Western Comparative Drama Studies）和一九九八年《中西比較戲劇研究：從比較文學到後殖民論述》另一本中西比較戲劇的專集。書名《中西比較戲劇和現代劇場研究》勾劃出我在這些文章研究方法的擴闊和修正外，亦介紹當代戲劇、表演研究（Performance Studies）的新趨勢。全書共分兩部分：

　　第一篇〈中西比較戲劇研究和當代劇場研究〉，乃是修正和加入我對戲劇研究的一些新看法。原文本和夏寫時合寫，作我和他合編的《中西比較戲劇》（北京戲劇出版社，1988 年）之序，他負責前半部，我負責後半部分，各抒己見，他的部分較宏觀性，我則集中在方法論上，從比較文學一般的比較研究延伸到比較戲劇。現今將夏兄的部分省略，加上自己近來的看法而成一獨立篇章，自負文責。接著下來的第二篇是〈戲劇作品欣賞與其他文學形式〉則是從比較媒介角度著眼，將戲劇分成戲劇文學和劇場演出。寫這篇文章的動機是有感一般學生學習戲劇課時的疑惑，針對有關閱讀和觀

賞演出的協調，加以說明。第三、第四、第五和第六篇文章：〈戲劇符號學簡介〉，介紹戲劇符學號在西方戲劇分析的趨勢；〈中西戲劇的起源比較〉、〈悲劇和喜劇：兼論原型悲劇和原型喜劇理論〉、〈悲劇文類分法與中國古典戲劇〉分別從中西戲劇起源比較和一般的悲劇和喜劇理論說到佛萊爾（Northrop Frye）的原型悲劇和原型喜劇的結構，喜劇部分更應用到莎士比亞和中國戲劇上作一闡釋；悲劇部分，有見於文化、哲學等價值觀之差異，而未有加以套用。第七、第八篇〈西方現代戲劇中之中國戲曲技巧〉、〈中國現代戲劇所受之西方影響〉，基本上是與比較文學中的影響、接受、文類等的課題有關。

這本集子中有四篇文章介紹中國大陸當代戲劇面貌的文章，從這可以窺見中國大陸自七〇年代改革開放以來所受的近代西方戲劇的衝擊和它吸收後的本土化過程：第九篇文章〈中國當代戲劇的西潮：試析沙葉新《假如我是真的》和高行健《車站》〉，第十章〈選析當代中國實驗戲劇作品《芸香》〉，十一章〈布布萊希特與中國戲劇藝術〉，十二章〈從《等待果陀》談到中國荒誕劇〉。

此外，五篇文章與莎劇有關。第十三章〈中國戲曲沿革簡介：莎劇戲曲化〉談及傳統中國戲曲沿革和改編莎劇，戲曲化莎劇的情形。十四章〈改寫莎士比亞——亞諾·威士格的《商人》〉的論點，亦是從另類角度去看莎士比亞戲劇，有點解構的成分，亦從威斯格的《商人》比較中，可以看出改寫和改讀莎士比亞的經典作品（Canon）。第十五章〈老樹新枝：莎士比亞《李爾王》的亞洲改編〉討論跨文化戲劇改編、挪用等問題，究竟是創新抑或是戲劇文化掠奪？帶到 Foreign Shakespeare 的文化和國族問題上。第十六章

〈從《哈姆雷特／哈姆雷特》說到莎劇的外語改編〉，與前章呼應。第十七章〈品特的《背叛》觀後感〉介紹香港當代劇壇對處理翻譯劇的問題。是報導當代香港戲劇的活動，分別看出香港人在接受西方翻譯劇之餘，亦忙於創作本土化的新劇種。第十八章〈《盲流感》一劇的神話結構〉，《盲》文是應香港話劇團上演改編自若澤・薩拉馬戈的《失明》一書的演講，涉及疾病作為文學的意象。第十九章〈後殖民主義與兩齣香港當代戲劇〉在一九九七年的回歸上，反映香港人的情懷，有一定的應景意義。文中分析是從文化研究和後殖民論述的角度解釋這兩個原創的本地劇種的時空意義。

　　第二十章和二十一章分別為：〈當代香港戲劇揉合中西表演技巧的典範〉、〈一九九七後香港戲劇中的科技和人文的結合劇場〉。〈當〉文是談及香港舞臺上揉合戲曲於話劇中的嘗試。〈一九九七後香港戲劇中的科技和人文結合劇場〉觸及劇場中科技、媒體的使用，如何成功結合人文因素。二十二章和二十三章討論亞瑟米勒和曹禺戲劇的寫實主義和表現主義手法；二十四章是談論香港話劇團二〇一〇年改編自馬魯（Thomas Marlowe）和哥德（Goethe）的浮士德（Dr. Faustus）演出——〈《魔鬼契約》中之天理與人欲〉。最後附以各類戲劇或中西比較戲劇論文的中文目錄，以供有志者作一研究的起步工具。

中西比較戲劇和現代劇場研究

目　次

第一章　中西比較戲劇研究和當代劇場研究

　　中西比較戲劇研究的方法，已在一般比較中西文學之例子中露端倪。可以這樣說：中西比較戲劇研究之方法與實踐，與一般之中西比較文學研究，並無截然之不同。除了研究戲劇媒介本身之特殊性，需作相應之處理外，作為一戲劇文學之研究，中西比較戲劇研究，亦可依循下列之方法進行：

㈠影響研究

　　這類研究方法包括中西戲劇作品之相互影響研究，中西戲劇作家相互影響或比較研究，例如俄國斯坦尼斯拉夫斯基導演體系對中國古典和現代戲劇之衝擊和影響，亦可見於梅蘭芳演技對布萊希特「史詩劇」之啟發例子，更可見於布氏「史詩劇」之演導體系對當代中國戲劇之反哺影響。到目前為止，從影響角度研究中西比較戲劇例子不少，如夏安民〈尤金奧尼爾的道家哲學觀〉、賴聲川〈破碎的神話，殘缺的意念——史太林堡「夢劇」中之東方世界〉、陳淑義〈布萊希特敘事劇與中國傳統的舞台藝術〉、李勇〈中西戲劇交融的典範——論布萊希特史詩劇對中國古典劇曲的借鑒〉，劉紹

銘〈從比較文學的觀點去看曹禺的《日出》〉。

(二)類比和平行研究

　　此類研究方法特色，主要是討論無任何關系之作品中的「親和性」、比較作品間之風格、結構或觀念上之近似。這方面，可以下列數例證明之：葉少帆〈羅密歐與茱麗葉和《嬌紅記》〉、方平〈《麥克貝克》和《伐子都》〉、堯子〈讀《西廂記》和 *Romeo and Juliet* 之一、之二〉、陳祖文〈《哈姆雷特》和《蝴蝶夢》〉。

(三)文類研究

　　這類比較戲劇研究方法，著重從文類屬性、文類結構角度去比較中西的戲劇作品，亦有只從外國文類觀念例如悲劇、通俗劇去探討中國戲劇作品，這可見於下面幾個典型例子：古添洪〈悲劇：感天動地《竇娥冤》〉、張秉祥〈《竇娥冤》是悲劇論〉、張漢良〈關漢卿的《竇娥冤》───一個通俗劇〉、陸潤棠〈悲劇文類分法與中國古典戲劇〉、喬德文〈中西悲劇觀探異〉。

　　以上三種中西比較戲劇方法，可歸附於一般之中西比較文學研究範圍之內。這是我們前述的：中西比較戲劇以中西比較研究為根本的說法。但是，戲劇研究畢竟是與一般文學研究有不同之處。因為前者具有表演藝術之特性，人為之因素非常重要，牽涉及演員表演角色，演員、角色、作者、導演與現場觀眾之各種層次之關係，以及整體性表演體系、演劇觀和舞台美術的表達。這些涉及劇場方面之研究，涉及一定之方法、技巧呈現和實踐問題，已超越了一般文學或中西比較文學研究範圍。代之而起，需要一套更適當和可行之方法論。目前這階段已展開，方法論自然未能一朝建立，唯假以

時日，這類劇場式之比較活動漸多，一套適合中西比較戲劇之方法論，應當會出現的。此則有待學院派人士和戲劇工作者之共同合作開墾。初步之努力亦可從以下的例子見出：夏寫時〈論中國演劇觀的形成──兼論中西演劇觀的主要差異〉、孫惠柱〈三大戲劇體系審美理想新探〉、戴平〈貧困戲劇及其與戲曲之比較〉、李紫貴〈試談斯坦尼斯拉夫斯基體系與戲曲與斯坦尼斯拉夫斯基體系〉。

　　當代戲劇研究發展多與其它學科共同探究，亦漸受表演研究（Performance Studies）所取代。早年李察薛拿（Richard Schechner）已提出戲劇應回到人類學的源頭上。現當代的德國戲劇學者 Erika Fischer Lichte 2008 年的著作 *The Transformative Power of Performance* 更清楚將戲劇研究和表演研究的範疇勾劃出來；她指出由於藝術創作和接受形式的改變，將藝術工作者和觀眾的關係拉近，故需要新的表演藝術美學標準。她將表演的文本區分成四種：媒介性，物料性，表意性和美感性。媒介性著重演員與觀眾的互動。例如角色互換、群體性的建立、接觸感和現場性、如何影響整個演出的未可知性；尤其演員的肢體舉止、演出文本的物料性質；節奏亦決定文本的呈現狀況。她指出觀眾觀賞的後期、受記憶的短暫和語言描述的不足、可影響欣賞的準確性。故她提出觀賞的神悟和表演的多元呈現可能性。這種頓悟或神悟的能力、令觀眾感受表演世界的魔力、將人生與藝術絲絲入扣起來。她早幾年在 *Modern Drama* , vol. xliv (no.1), Spring 2001.〈戲劇研究何去何從〉"Quo Vadis? Theatre Studies at the Crossroads" 一文勾劃出現代劇場研究的最新路向。指出劇場研究出路應包括跨領域和學科的探討。融合其它領域、採跨學科方法研究、極具創建性和危機性挑戰

"Theatre Studies as interdisciplinary subject to intersect and merge with many other fields of study". 可利用下列三科領域 "Cultural Studies" 文化研究、"Media Studies" 媒介研究和 "Art Studies" 藝術研究的理論和方法。

　　將 Theatre Studies 看成文化研究、看作為文化演出的一類型和其它演出類型的關聯形成一獨特的文化現象；從媒介研究看待 Theatre studies，則為一特殊的媒介可與其它媒介如印刷文字或電子媒體作比較。藝術媒介研究看待與其它藝術媒體的關係、游弋於兩極。

　　如此一來、危機亦會產生。戲劇研究的領域亦可能因範圍的伸展而湮沒於文化研究、媒體研究或藝術研究的浩瀚中。

　　作為一個學術研究範疇，Theatre studies 是專注於表演多於文本上的詮釋，另外它也可以理解為一門 interdisciplinary subject，因為劇場研究有不同的研究領域互相混合交疊，例如 art history, literary studies 等等，正因為它這種獨特的本質，Erica Fischer-lichte 的文章的重點是探討現今 Theatre studies 裡面所要面對的挑戰和問題，以及其展望。

　　她從三個方面，包括 Cultural studies, Media studies 和 Art studies 去分析它們與劇場之間的關係。簡單來說，從 Cultural studies 的角度來看是把劇場看成 cultural performance 的其中一個特定的類型，以及它和其他類型之間的關係，如何共同建構一個整體的文化，而從 Media studies 的角度出發呢，劇場是有別於其他媒介的一種獨特的媒介，至於從 Art studies 的角度來說，是集中於劇場如何與其他的藝術模式，例如音樂，電影產生的關聯。

　　作者從這三個角度去分析的時候都會利用近年德國的劇場表演作例子，另外它也提出現今劇場所遇到的相同問題，就是在兩個極端中游走：一端是由於過分的擴張以致於產生危機和一般性的 Cultural studies, Media studies 和 Art studies 融合；而另外一端是完全相反的情況：因為將理解的方法收窄到一小撮的戲劇類型上。作者希望在文章裡面找到答案去避免這個情況發生。

　　首先從 Cultural studies 的角度去解讀 Theatre studies，裡面所提到的例子就是 1998 年，當年也是德國舉行選舉，那年有一個製作叫 *Election Campaign Circus Chance 2000*，首先它是在一個馬戲表演的帳棚裡舉行，參與製作的人各式各樣，而且在同一個時間裡有不同的表演在上演，因此非常難界定這個演出的性質，到底是劇場？馬戲表演？還是一個競選活動？觀眾在這個環境裡面有兩種截然不同的反應：一種是因為不能再利用過往在 cultural performance 中某一種類型裡所熟悉的規條運用在這個演出上面，他們不可以按照常理去行動，因此覺得混淆和不安，但另一方面也有一些觀眾非常享受這種情況，覺得自己有機會去解構一些規條，經歷一些不安的感覺，去把一些界線模糊掉，作者認為在這個演出裡面體驗了 frameworks 之間會互相取代，抵觸對方，而當一個類型 transform 到另外一個的時候是完全沒有任何預兆和警告，更不用說清楚的分野。所有的表演者和觀賞者都是在一個 "between all rules" 的情況裡面，當類型之間互相產生 transgression 和 transformation 的時候，會因為沒有清晰的差別或界線而產生一些新的東西出來，參與者會嘗試尋找新的適應方法，而不會再跟從以前的規條，作者認為從 Cultural studies 的角度研讀 Theatre studies 的時候就可以參照這

個方法。

作者也提出另外一個學者的講法，他就是 Carl Niessen。Niessen 認為 Theatre studies 除了包括劇場的演出之外，還必須包括其他 theatrical genres，例如儀典，遊戲，說故事和其他所有時代在所有文化裡面而來的演出。他提出一個講法，就是所有的 performative activities 都是由特定的人類學情況而來的，人類會利用這種 performative acts 去表達他們的感情狀況。Niessen 將這種傾向稱為 *mimus*，而他是利用這種 theory of *mimus* 去解決所有 cultural performances 的問題，而忽略這些演出各自之間有歷史性和社會性的差異。

作者認為這種說法是不能接受的，而且是一種空想，她認為 Theatre studies 其實是類似我們之前所提過的混雜式演出，兩者相似的地方是同樣將界線模糊化，容許不同文化、不同時間所產生的 cultural performances merge 在一起。

如果從 Media studies 的角度去看 Theatre studies 的話，作者的例子就是 1997 年的一個演出 *Trainspotting*。這個演出之中運用了大量的 film 和 video clips, recorded music 等等的東西，可以說是一個 intermedia event，另外比較特別的地方就是它將表演者和觀賞者的角色玩弄於股掌之上。例如那些演員會故意向觀眾們惡言相向，似乎要將這個情況也包含成為表演的一部分，另外演出開場的方式非常特別，觀眾是坐在舞台的後方，就座的時候就要經過擺放了一些燈光器具的舞台，有些人更會不小心被絆倒，所以，比較早到達而安然入座的人就是觀賞者，而晚入場的人就搖身一變成為了演出者，到底那個演出是不是在第一個觀眾進入會場做好之後就開始

呢？結束的時候也是這樣，演員用盡所有方法讓觀眾留下，那到底是不是在最後一個觀眾離開，這個表演才算是結束？

　　作者以這個例子去討論 Theatre studies 的時候，就提出 "live performances" 和 "mediatized performances" 之間的關係，和有關 "liveness" 的概念，在劇場裡面常常會運用到不同的 technology，但是科技在某程度上會否損害了 liveness，所謂的現場性？是不是就是說在設備落後差勁的小劇場裡面才有現場性？作者認為所謂 liveness，是指表演的人和觀賞的人同時存在一個空間裡面，但是表演者和觀賞者的角色並非固定呆板，也不是只指某一類人·作者認為在劇場裡面運用多少科技並非衡量演出的現場性的條件，相反，運用科技可以打破觀眾固有的觀念，而不會減少 quality of liveness。另外 live performance 和 mediatized performance 有很多東西是相同的，而最主要的分別就是前者會有兩類人同時存在同一個空間裡，正因為這個原因，演員和觀眾便可以利用這個可能性，例如角色調換，某些觀眾的反應會完全影響到台上的演出的，相反，在電影或電視裡，觀眾就不會有這種即時性的 face to face 的影響，而在 live performance 裡面，表演者可以將任何一個觀眾 transform 為一個 co-player，其他的觀眾會將他們的注意力和目光集中在這個觀眾身上，所以凡是演員和觀眾的角色是可以下定義的。所以說 "liveness" 會是其中一個去分辨劇場演出和電影藝術，電視的條件，但他並非一個 value judgment。每一個媒介都有它的獨特性，有其他媒介所沒有的可能性。作者提到 Lessing 的講法，一個媒介會利用其他媒介所發展出來的東西，而且 copy 和 simulate 這些可能性，但是最終可能成功到令接收者都未必察覺到

當中的不同，像劇場和電視的關係就是如此，是互有連結，並非單向。

劇場研究的另一發展亦可見於 *Alternatives; Debating Theatre Culture in the Age of Con-Fusion* 一書。該書由下列各人 Peter Eckersall, Tadashi Uchino, Naoto Moriyama 編纂，2004 年出版。書中文章主要探討全球化年代戲劇如何將文化、藝術和知性表演空間揉合一起，建構當代的世界觀。書中將澳洲、日本和美國等地的主要舞台藝術表演者合作、從事多種另類的跨文化和跨媒體創作、將戲劇研究與當代文化研究相連起來，使戲劇表演更多元、另類（alternative）和跨文化（intercultural）、更貼近全球化世界觀的需要。他們稱這類嘗試為 A Journey to Con-Fusion（溶合之旅）。亦即是另一名後殖民戲劇理論家 Helen Gilbert 所定義之跨文化戲劇。

何謂跨文化戲劇？它的定義可由下列看出：跨文化戲劇是揉合不同的文化文本，或表演體系的戲劇演出，以改編、挪用的形式出現，亦包括所有表演的敘事、表演美學、製作過程和目標觀眾的接受和解讀。內容觸及文化政策、文化交流、當代表演藝術表達形式，和表演場域的分析與解讀。

這些跨文化戲劇演出提供源頭文本新的文化視域，為當代戲劇演出提供新的營養，具有一定的持續性和可行性。但此種形式和內容的演出，一旦變得稔熟和飽和，亦可能產生其它問題，它亦可能造就了一種膚淺的表演時尚，甚至一種文本、文化的掠奪。一種另類的東方主義 reverse orientalism 或自我式的東方主義現象 self-orientalism。

　　跨文化戲劇演出的出發點是形式和內容的探索，以他山之玉，尋找創作的滋潤。通常以希臘或莎劇現代改編，或以東方表演體系演出，亦有以前二者的文本，挪用或改編於東方舞台上，達到一種跨文化的戲劇揉合（theatrical con-fusion）的效果。這種戲劇典範無論是以西方戲劇文本，加以東方演出，或西方演出東方文本，二者同樣會犯上前述的兩種東方主義之弊。

　　這兩種東西方的戲劇揉合典範，亦是一種有意識的戲劇實驗，為本地觀眾重塑，或改寫東、西方的經典，注入本土的元素。這亦是已故黃佐臨先生的藝術創新。他當年將莎劇《馬克貝》改編成崑曲演出的《血手記》，開了跨文化戲劇之先。陳士爭一九九七年改編 Euripides 的 *Bacchae* 為《酒神》，揉合京劇和希臘悲劇的元素，令演出既非全京劇亦非全希臘悲劇，而是一種揉合。

　　這種典範亦體現於星加坡導演王景生和臺灣當代傳奇劇場吳興國等人的身上。前者以亞洲六個地方的演出體系，演出莎士比亞的李爾王 *King Lear*，改編成一泛亞洲色彩的 *Lear*、形式當然大大改變，內容亦賦予亞洲的價值。吳興國的當代傳奇劇場亦先後將 *Macbeth*, *King Lear* 以及 *Medea* 等西方經典以京劇形式演出。

　　Jacqueline Lo and Helen Gilbert 對此類劇場研究，有如下的定義：

　　　(It) "encompasses public performances at the level of narrative content, performance aesthetics, production processes, and/or reception by an interpretive community." (Jacqueline Lo and Helen Gilbert, p.31)

這種基調與上述 Erika Fischer-Lichte 所指的戲劇研究當代的變化吻合，亦是跨文化、跨媒體的藝術結晶。她早於九十年代已撰此方面的文章，例如："Thoughts on the 'Interdisciplinary' Nature of Theatre Studies." *Assaph-Studies in the Theatre* 12 (1996): 111-23. 當然對此類劇場持不同意見的亦大有人在。最著名的是 Catherine Diamond。她認為這類劇場過於表面形式，多獵奇色彩而華而不實，"the creeping ascendancy of superficially exotic spectacle." (Catherine Diamond, "The Floating World of Nouveau *Chinoiserie*: Asian Orientalist Productions of Greek Tragedy," *New Theatre Quarterly* 58, May 1999.) 另一位戲劇學者 John Russell Brown 則咎病這類東西跨文化戲劇改編、互借或挪用為文化掠奪 "Theatrical Pillage." 和漫無應用標準和目的。("The randomness and inconsequence of their application", John Russell Brown, "Theatrical Pillage in Asia: Redirecting the Intercultural Traffic," *New Theatre Quarterly* 53, February 1998. p.9.)

　　現代西方劇場研究還有一種後現代劇場研究。這種劇場研究自 60 年代當代西方戲劇的範式轉移，一種由強調戲劇情節轉變成表演（performance）為重的形式。亦即一般稱為後戲劇的劇場（Post-dramatic theatre），其目的不再強調戲文和情節以及它們模仿的現實世界，而是自覺性去探究劇場本身的物質性（materiality）功能，一反以往的戲文（text）為本的演出；戲文只是整體演出本的其中一個元素。換言之，這種實踐把戲劇（Drama）和劇場表演（Theatre）分開；後者的形式和美學，不再以戲劇文本為依歸了。這種表演形式亦反映了新科技媒體中的聲和

視覺形象取代傳統的文本為中心的文化。其中的例子亦可見於上述跨文化戲劇的實踐者，Robert Wilson, Tadeusz, Richard Schechner, Heiner Muller, The Wooster Group, Needcompany and Societas Raffaello Sanzio 的作品中。高行健近年提倡的「全能戲劇」和 2001 在臺北公演的「四不像」《八月雪》，基調亦與此種重表演、輕情節的表演形式相類。這種捨文本的劇場在 Antonin Artaud 的 *Theatre and Its Double* 一書中已有提出過。研究此種劇場的集大成者是德國戲劇研究學者 Hans-Thies Lehmann，和他的代表作出版的 *Postdramatic Theatre* (London and New York: Routledge Taylor & Francis Group, 2006)。

　　以上這些傾向於中西演劇觀，表演結構，導、演體系和劇場方面之研究，將是中西比較戲劇之當前所走之方向。假如我們希望在不久之將來，建立中西比較戲劇的地位，一套實用之方法和理論，便應運而生，屆時中西比較戲劇將超越目前之一般比較而有更深刻之表現。與此同時，戲劇研究方法亦應與當前新的學科例如文化研究配合，吸收後者的營養，壯大戲劇研究的多線發展和後現代性。今日文化研究之無孔不入，如何應用到劇場研究上，是一個值得探討的方向。

參考資料

- Brown, John Russell. "Theatrical Pillage in Asia: Redirecting the Intercultural Traffic," *New Theatre Quarterly* 53, February 1998.

- Diamond, Catherine. "The Floating World of Nouveau *Chinoiserie*: Asian Orientalist Productions of Greek Tragedy," *New Theatre Quarterly* 58, May 1999.

- Eckersall, Peter. Tadashi Uchino, Naoto Moriyama, eds. *Alternatives ; Debating Theatre Culture in the Age of Con-Fusion,* Peterlang, 2004.

- Erika Fischer Lichte, *The Transformative Power of Performance*, Routledge, 2008.

- _____, "Quo Vadis? Theatre Studies at the Crossroads," *Modern Drama,* vol. xliv (no.1), Spring 2001.

- _____, "Thoughts on the 'Interdisciplinary' Nature of Theatre Studies." *Assaph-Studies in the Theatre* 12 (1996): 111-23.

- _____, "Theatre, Own and Foreign, The Intercultural Trend in Contemporary Theatre," *The Dramatic Touch of Difference: Theatre Own and Foreign,* eds. Erika Fischer-Lichte, Josephine Riley and Michael Gissenwehreg Gunter Narr Verlag: Tübingen, 1990.

- Lehmann, Hans-Thies. Postdramatic Theatre, London & New York: Routledge, 2006.

- Lo, Jacqueline and Helen Gilbert, "Toward a Topography of Cross-Cultural Theatre Praxis", *The Drama Review 46, 3 (T175), Fall 2002.* 02.

- Richard Schechner, *Performance Studies: An Introduction*, London: Routledge, 2002.

第二章　戲劇作品欣賞
與其他文學形式

　　戲劇作品的欣賞與其它文學作品例如詩或小說是不同的。一般人以為：劇作者將主題和思想通過無數的字句去表達，讀者可以用欣賞詩和小說的心態去進行分析活動，應該沒有大問題。但是他們忽略了一點：戲劇作者和作曲家一樣，後者將腦中的音符，寫成文字音符，這些音符要經過唱者唱出，或奏樂奏出，才能完成其表達功能，劇作家的文字劇本，需要演員在劇場演出，才能完全表達作品之完整和具體性。假若讀者以欣賞小說和詩的態度去看劇本，往往是一錯誤的方法。

　　小說之表達形式，可以容許作者刻意經營某些情節，以防止讀者注意力有所遺漏，作者亦可直接給予讀者有關人物角色的思想資料。戲劇作者以寫小說的手法交待情節或人物、效果便不可排演，亦無演出價值。戲劇作品演出只能靠演員表達之動作或語調抑揚去交待情節及人物。故從角色描寫方面來說，小說之表達方式可以在篇首便可把角色的思想和性情交待清楚，而戲劇之表達方式只能靠扮演的演員，斷斷續續的將角色之思想和情感呈現。這一點亦是戲劇表演形式較具體（Irnmediacy）的地方。

　　小說表達時空能力特強。相形之下，戲劇演出表達時空，受到相當限制。因此，時間和空間對戲劇作品之演出非常重要。劇作家創作時，一定要考慮這種特有之時空因素，利用這種時空因素，創作出有利之戲劇條件，將作品有效和適當的利用這種戲劇特有之媒介限制表達出來。

　　詩表達意念、主題，比較小說更為直接。詩人選擇字句，安排音韻，經營意象，使讀者能自由閱讀或朗誦，或反覆為之，務求自己閱讀之速度和領悟配合。劇作家在自己作品中，可以有意完全控制觀眾之注意力，想像力，通過舞台上特有之角色塑造和動作安排，他能控制對觀眾交待事件，人物和主題的傳遞速度及節奏，而完全控制觀眾之反應。舉例來說，易卜生之《玩偶家庭》中之娜拉，她的轉變，過程均是由作者本人控制，觀眾無由預知，對轉變的突然，情節的安排，只能「逆來順受」。

　　這種不同媒介的表達方式，亦可從作者角度去解釋。詩人和小說家多從個人本位去看待讀者，劇作家則將觀眾看成群體單位。觀賞戲劇是一種公開的群眾參預活動。閱讀詩和小說是一種個人的活動。詩人和小說家可以直接用自己本身的語氣與讀者溝通，劇作家則必須將一己的思想轉化為舞台語言，將一己的心意分化成多種傳遞形式，通過不同之角色表達，與詩人或小說家直接靠文字表達不同。劇作家的文字並不完全相等於他的作品，他要依靠演員在舞台上用視聽符號向觀眾表達他的意思。表達途徑多了一重。讀者閱讀劇本，除了有肉眼所見和聽覺所聞之能力外，尚要有一種想像之視聽能力，以填補上說之隔膜。

　　試就詩，小說和戲劇之表達形式，以圖解說明：

小說家　　　　　　（小說）
　　　　──→文字──→讀者
詩　人　　　　　　（詩）

劇作家──→文字（劇本）──── ⎧舞台 ⎫ ──→觀眾
　　　　　　　　　　　　　　 ⎩演員 ⎭

從上表可以看出劇本，劇作家與讀（觀）者的交通及反應，是要通過舞台演出及演員演繹，才能將劇作者的信息傳達，觀者亦靠演員的演繹而作出反應。故觀賞戲劇，一定要注意此種戲劇媒介的特殊功能，若只從文字處著眼，則只能算隔靴搔癢。

　　「戲劇」一辭，乃英文 Drama 之譯，源出於希臘文之 *Dromenon* 具有宗教儀式所作的動作意思。中國傳統慣用語乃是「戲曲」，這種稱謂與其表現形式有關連。因為中國傳統戲曲均是「有聲則歌，無動非舞」。西方近代傳入之戲劇，主要是自然主義風格之作品，強調忠於現實生活。戲中人一切舉止，均要視乎現實人生。動作、情節發展，亦須吻合現實人生之期待。

　　今日我們對「戲劇」一辭的認識有兩種。一是指戲劇乃文學作品，只就其劇本而言，純粹從文學眼光去界定戲劇表現功能。另外一種是指戲劇之製作和舞台演出整個過程，而非專指戲劇之文字功能。此兩種分別亦即戲劇批評之作品（文字）和文字作品之演出之謂（text and performance）。舉例來說：莎士比亞之「麥克貝克」是 text，一種可歸納在文學分類中之文字結構（verbal composition），具有文學性（literary）之美，例如意象、音韻、文字修飾等。「麥克貝克」之舞台演出則是另外一種 text，亦即一般

之 performance text。兩種對讀者和觀眾的感染及後者對它們之反應，均不同，可以看成兩種不同媒介對待。若能從這兩種角度去觀賞戲劇作品，文學性質和表演性質兼顧，則觀賞得較為全面。早期之戲劇批評學者如史伯茲安（Caroline Spurgeon）將莎士比亞之劇本當作純文學作品分析，故強調莎士比亞戲劇之意象（imagery）及其出現之次數和類型，而以此闡明劇本之主題。此無疑將劇本當成一首詩般處理，忽略演出之人為因素（human dimension），和戲劇演出之組成部分。戲劇演出之組成部分可分四種：㈠語言方面：包括對白、獨白、歌詠、朗誦等。㈡動作方面：包括姿態、舞蹈等。㈢設計方面：包括佈景、服裝、燈光效果。㈣音響：包括音樂、聲響效果等。這四種戲劇演出成分，均會在演出之 performance text 出現，但在文字作品中，這四種成分是不明顯的。這一點說明戲劇作品和戲劇演出之「薄」（thinness of text）「厚」（thickness of text）之分別。

從劇場觀點來看，劇本並非一已完成之作品，只是一軀殼，需要演出才能將各部分之肌理呈現。

以往戲劇批評多承襲亞里士多德之方法，待戲劇如文學的一種，可分類為悲劇，喜劇，著重結構，人物分析，語言和思想，有如分析小說的方法一般。但卻又忽略亞氏學說中亦提到的「偉觀」（spectacle）和歌唱（song）的演出成分。其實「劇場」（theatre）乃指在一特定時空中，一個或多個人表達自己或它人之動作。戲劇基本是一種表演形式的藝術，與劇場有不可分割的關係。並非只是演出之文字根據。文字，語言對戲劇很重要，嚴格來說，並不是戲劇的媒介。戲劇之真正媒介乃是舞台上之演員存在

（human　presence）。故戲劇和演出應是一恆變之表現體裁，並非固定了的。

戲劇表達之模擬動作，與電影之同樣表達似同而實異。戲劇之模擬需要人的存在，除了此因素，則無戲劇表演一回事。電影亦可算是一模擬表演，可表達戲劇性之事件或情節，同時亦在劇場內進行。但嚴格來說，它只是一連串之視覺映象，敘述故事或紀錄事件。它亦要使用演員。但這些演員已非「血肉之軀」，而是映象而已。是由人安排之一系列視覺形象，而非由演員通過本身演技而直接影響觀者之表現形式。電影之媒介應該是那一串串的膠片（film）、戲劇之媒介是人。前者是已完成之作品，後者是一正在進行之活動。

以上是從劇場表達的角度來看戲劇。一般的戲劇欣賞多自文學（字）角度的表達形式，和讀者反應出發，與劇場研究的角度應有分別。一般說來，戲劇文字的觀賞性比較小說文字來得低。換言之，閱讀戲劇文字較為困難。一般讀者喜愛閱讀小說體裁的讀物，多於喜愛閱讀戲劇體裁的作品。兩者的閱讀的過程有不同的地方，讀小說體裁的作品，讀者往往能順序去跟隨敘述，句子與句子的呼應，組成一清晰的敘事單元，各單元間前後呼應，讀者領悟到這一順序的引導，注意力和欣賞力均不會中斷。若在一些缺乏這種順序的敘述，或文體上故意顛倒這種敘述的次序的小說，讀者便因失去前述的順序的引導，便會感到迷惘了。閱讀戲劇作品時要兼顧人物的相互對白，每一對白所組成的意義單位，不只需要與前段對白配合，還需與所指示的動作或情節配合，才能形成一清晰的意義單元。在觀看演出過程中，這些對白或動作的訊息或符號，可以由演

員的身體語言或舞台的其它元素如燈光、音響效應襯托出來。但讀者在閱讀過程中，不斷要在他的想像舞台（腦子）尋找和排列這些符號，以完成敘事的意義，故他的處境往往是文字與訊息脫節的受害者，故他的閱讀過程較多阻滯，而令閱讀過程所得到的美感欣賞打了折扣。這種情況，在一些較極端的前衛戲劇尤其明顯。貝克特、品特、尚尼等人的作品對文字故意貶壓，而又缺少相應動作補充，敘述的意義單元的組合，不太通順，讀者往往有徒呼荷荷之感慨。以下試以貝克特其中一作品以證明之。

撒姆耳‧貝克特繼《等待果陀》後，寫了另外一齣荒誕獨幕劇──《終局》（Endgame）。此劇有英法文兩種版本。一九五八年曾在倫敦皇家劇院上演。觀眾經歷了《等待果陀》的震盪後，多喜歡將《終局》一劇與前者比較，以期找出一些內容、主題、人物、結構的連貫性。終局描述四個殘廢人，困處一斗室的生活。四人中其一是行動癱瘓的漢姆（Hamm），他是四人之首腦，動輒發號施令，另一人是他那不能坐下的僕人告魯夫（Clov），後者受前者的勞役。其它兩人是漢姆的不良於行的父母，列格（Megg）和妮爾（Nell）。二人終日藏身於兩個廢物箱內，起居飲食全靠告魯夫的服務。四人均具身心的殘缺，他們的生命亦是一場殘局的遊戲，等待終局的來臨。此劇中譯名為《殘局》，亦無不可。

劇中所顯示的世界好像曾經歷一場酷劫，變得一片死寂。四人似是碩果僅存。在這一片死寂中，他們的關係猶如《等待果陀》中的兩對角色一般：賴迪瑪（Vladimir）和艾史特根（Estragon），普素（Pozzo）和歷奇（Lucky），正反相輔的關係。劇中部分情節亦類似此等一劇，例如拋幣、換帽子等打發時間而從事的遊戲。

《終局》的劇名更清楚暗示遊戲的主題。至於這是哪一種遊戲，作用為何，則未有說明，大概象徵人的生命屬於毀滅前之最後一場遊戲罷。相形之下，《等》劇的等待主題和意象則來得較具體了。

從文學角度去比較這兩個劇本，可以看出貝克特一貫的遊戲文字風格，玩弄讀者與觀眾於其股掌間。終局和等待果陀的劇情荒誕，結構似散漫無章，不在話下。《等待果陀》文字上處理較輕鬆，角色的對白更具唇槍舌戰的效果。此乃由於賴迪瑪和艾史特果的分量不相伯仲，其它如主僕關係的普素和勒奇亦如是。《終局》的文字處理較硬椰綁，無論在劇本或演出的整體喜劇氣氛較為小，對白往往亦缺少了唇槍舌劍，不遑多讓的對立。漢姆一角的戲分較其他三人重，控制了發言的機會。他的冗長獨白較多，更而影響全劇的動作流暢。四人中只有告魯夫可以屋內行動，以致劇情節奏緩慢，加上動作缺少，類似《等待果陀》中的滑稽生動效果，較少發生。

貝克特的戲劇特色往往是宜觀不宜讀。一般讀者看劇本所得的頭緒很少，觀看了演出後才有較明朗的印象。看過《終局》演出的觀眾不妨作一比較。雖然在香港的演出是廣東話，翻譯與原著文字有出入，相信理解程度應是演出劇本大於文字劇本。

其於此點，導演和演員排演貝克特之劇本便須面對棄文字將就演出的抉擇，務求引發出觀眾對演出的了解為前提，配合自己身體語言的視覺效果去詮釋貝克特劇本之主旨和視域，並呈現它的戲劇觀賞性。由於這類戲劇的敘述性質和意義組成靠視覺的劇場演出多於靠文字閱讀過程，讀這類戲劇文學的讀者的閱讀情報，便受到某程度的干擾，影響一般人對戲劇文學讀賞的偏見，亦影響一般讀者的閱讀取向。

第三章　戲劇符號學簡介

　　戲場研究及分析，著重表演中的符號象徵（sign）體系，有別於一般戲劇分析；前者是著重表演的作品，後者著重戲劇文學的文本，前者屬動態、後者較靜態。符號劇場研究及分析，興起於七〇年代的歐洲大陸。八〇年代法國巴黎大學的 Patrice Pavis 教授出版了一本《劇場辭匯》（*Dictionnaire du Theatre*），有系統地介紹了此類劇場研究的方法，將符號學（Semiology, Semiotics）應用到戲劇分析上，稱此謂劇場符號學（Theatre Semiotics）。劇場符號學是一種分析劇本（text）和演出（Performance），注重組成這兩部分的各種表意體系（Signifiers），以及由這些表意體系所產生的意義過程，將觀眾和所有參與演出戲劇的人——演員、導演、作者——構成一整體意義。正如法國批評家傅高（Michel Foucault）所說：「符號學乃是集合知識和技巧，令讀者／觀者明白何處找尋符號象徵和構成符號的本質，符號與符號間的關係，和決定它們之間的互動關係的規律」❶。符號學的研究重點不是在於光迫尋意義，這是更屬於一般闡釋（heumaneutics）和文學批評的工作，它是著重整體戲劇演出過程中產生意義的模式（mode），這可由導演閱

❶　Michel Foucault, *Les Mots et les choses* (Paris: Gallinard, 1966).

讀劇本起，到觀眾欣賞和詮釋戲劇演出後止，主要涉及戲劇符號的所以為符號和它所代表的意義的一種研究方法。這種方法可以追溯至 C. S. Pierce，Ferdinand de Saussure 等語言學者的理論和一九三〇年代的布拉格語言學派（The Prague Linguistic Circle）。

符號學乃如前說，源於 Saussure 和 Pierce。前者稱此為 Semiology，取其希臘字源 Semeion，較多為歐洲學者所採用的稱謂，後者的 Semiotics 較為英語國家的學者採用。早期的符號學研究多應用在文學的詩歌和小說的分析，一九八〇年 Keir Elam 的書 *The Semiotics of Theatre and Drama* (London: Methuen, 1980) 出現，英語國家的研究學者才開始對這類劇場研究的興趣，有所增加。若說語言是人類使用的第一類符號，而語言的文法構成其它符號系統的典型，則戲劇藝術乃是建基於語言構造上的另外一種文化模式，它通過語言和非語言的文化習俗交流，表達群體的美感經驗。作為一種符號體系來看，它顯得更為複雜，因它牽涉表演者和觀眾的交流，一方面要照顧意義的產生和傳遞，此外又要顧及其它的附屬符號體系（Subsets）。例如：視覺和聽覺渠道構成戲劇的主要意義傳達，視覺傳遞包括：舞台空間（dramatic space），其他符號又包括：佈景、道具、服裝、化裝、動作、體態、面部表情、燈光效果。聽覺的體系主要是對白，音樂和音響效果。戲劇表演藝術是以上各種符號組合起來，每一符號體系均有本身的代表性、代表各種意義和功能。它們的運作來自符號結構的基礎：由 signifier（符碼）和 signified（符意）組成的不可分割的整體，每一符號有兩種

性質，即可直接感覺的 signans 和可推想領悟的 signatum。❷

　　以下試就各主要符號體系簡略說明，並指出其所代表的意義和功能：

　　㈠在戲劇分析的語言符號體系可包括三方面的功能：

　　　1.純語言的（linguistic）：這種符號乃包括由文字到口語的功能和產生的意義。語言、說白和唱辭均屬於此一體系。

　　　2.文學性的（literary）：這類符號專指文學性的文字使用符號，有異於普通文字符號。

　　　3.次文學性的（para-literary）：凡一切與文字有關連的動作、節奏高低抑揚、表達講者的狀態、動機和態度的符號。這些屬不同體系的符號構成一組組的訊號，相互間又組成內部協調的文法，指導相互間的選擇和包容，形成一包括各成分的網絡（a set of signs）。

　　㈡表演符號體系：表演符號體系是指舞台上演出時的身體動作。這類符號體系亦能影響其它視覺符號——服裝、化裝和道具——的運作，產生其它符號來創造出舞台上戲劇性的空間出來。它的附屬符號包括：動作、形態和面部表情。

　　㈢服裝符號體系乃指戲服、化裝和面具的應用，它較語言符號體系來得現象化和具體，但與形態符號比較，則顯得較為靜態了。這類符號乃代表以具體事物表達意識形態上的意義。它具以下三種功能：

────────────

❷　Roman Jakobson, "Language in Relation to Other Communication System", *Selected Writings*, vol II (The Haque: Mouton, 1971) , p.699.

1. 客觀模擬的功能（representational）。
2. 分別出角色的階層象徵：文化表徵、社會身分、地域、宗教等的指示功能（indexical）。
3. 象徵功能（symbolic）：使舞台上的佈景創造出一時空，使台上的演員進入扮演的作品故事中。

以上乃是戲劇符號學中的主要符號體系。當我們觀看任何舞台演出的時候，嚴格來說，我們並非進行戲劇符號的分析活動，但在觀看過程中，我們所聽到、所看到的和所感覺到的訊息轉化成為批判色彩的標準，而這些標準均算是屬符號分析的性質（semiosis）。一般符號分析戲劇有兩種可能：以戲劇為主的符號學分析、多以劇本為中心演出為基礎，相反，另一類的分析則置劇本為次，或只是眾多體系中之一，而較忽略劇本構成意義產生的重要性。這類戲劇符號分析強調具體演出和其數碼象徵（codes）、應和前一類以戲劇文本為主的分析活動加強溝通。戲劇符號分析活動很難想像一套平實的方法，對傳統戲劇文學中的動作、對白和結構，不加顧及。同樣道理，一套不顧及具體演出情況和法則的戲劇符號的分析方法，亦當然不能站穩住腳。

第四章　中西戲劇的起源比較

宗教祭儀與戲劇萌芽

　　戲劇的產生，主要來自人類模仿的本能。中西戲劇的起源以及發展，有一定程度的相似。這相似的地方，乃來自與宗教祭祀活動有關。古代宗教祭祀產生之時，亦即是戲劇萌芽之時，在古代宗教祭祀活動，人類本能的戲劇模仿與宗教儀式混合，產生了儀典化的活動，隨著時間轉化，宗教色彩逐漸減少，世俗化色彩相應增強，直至戲劇模仿完全脫離宗教活動，而成一獨立之表演形式，此乃戲劇產生和形成的過程。

　　西方戲劇的始祖，一般均追溯至公元前五百年的希臘戲劇。近來更有學者推前至古埃及的宗教祭祀，以其有影響希臘之宗教活動的可能。古代埃及有一種新君加冠的儀式，藉以慶祝象徵青春活力的賀律司神（Horus）戰勝邪惡之神撒脫（Set），亦同時象徵他本人重新誕生為神靈之子（Son of the Divine Spirit）。當老的君主去世，繼任新君和他的祭師每日早上要在去世的君主墓前上演一齣宗教儀式，藉以慶賀神靈之復活，和祂遊戈於眾星座之事蹟。這一種儀式受到近代考古學者的考證出與較後的希臘宗教祭把活動有關。

希臘早期的喜劇、悲劇

　　希臘早期的戲劇與詩歌有很密切的關係。戲劇的形式在最早的詩歌（*Malôpe*）已孕育。這類詩歌主要是唱歌和跳舞之混合體、以一組合詠誦陣容唱出，跟隨著指揮的歌者的一舉一動。題材是以舞蹈歌詠迎賀歲神（Year Spirit），內容涉及各類鬥爭、死亡和超越死亡之身後事，用祭祀形式表現出來。由此可知，希臘人的祭典與戲劇活動有直接關係。一般希臘人在祭典中表現的戲劇動作可歸納為兩大類。一種多表達於結婚慶典上，動作多以喜劇形式出現，以結婚或有情人終成眷屬收場，此乃喜劇形成的原因。另外一種乃是表達主人翁的死亡和痛苦，以及由犧牲而至重生的肯定歷程，此乃形成後世之悲劇。其象徵意義乃是善良神祇毀滅的同時，亦是邪惡神的消滅。這種祭祀中所表達的犧牲具有內在矛盾的特徵，由悲劇英雄表達出毀滅到潔淨的歷程。這類動作乃源自拜祭酒神——戴奧尼修斯（Dionysus）——的祭祀儀式。此一節日乃是紀念冬盡春來的季節交替，和它所表示的新生和毀滅，新之降臨帶來重生、潔淨，舊的逝去亦帶走腐朽和污染。兩者的作用是因果相連。戴奧尼修斯的作用猶如一代罪羔羊（*Pharmakos*），註定必死，而他的死卻為他人帶來幸福和快樂，群體的蒙污亦因他之死而滌淨。這是一種先舊後新，先污後淨？（*Kenosis-Plerosis*）的儀式，亦即是悲劇主角的特點。例如希臘戲劇家索夫求斯（Sophocles）的悲劇——《艾迪柏斯皇》（*Oedipus the King*）的主人翁，身兼底帕斯城（Thebes）的救星和罪魁。為了要解除該城的瘟疫咀咒，他發誓要找出其根源，結果發覺自己殺父娶母而成罪魁，為全城帶來道德污

點。最後惟有自刺雙目，自我放逐，以解除全城的威脅。故此劇是闡明悲劇起源於宗教祭紀的最好例子。研究希臘戲劇與宗教祭祀儀典有關連，最著名的要算是劍橋古典人類學派（Cambridge School of Classical Anthropology）。以梅萊（Gilbert Murray）、夏利信（Jane Harrison）、費利沙（J. G. Fraser）、郭克（A. B. Cook）、康爾福（F. Cornford）等為代表，源自此派的尚有譚臣（G. Thomson）、舒密加（W. Schumaker）、和駱迪姆（Richard Lattimore）。

　　例如，譚臣在其書 *Aeschylus and Athen* (1941)，指出宗教「啟蒙」儀式（Initiation Ceremonies）的遊行（*Processio*）日，與悲劇誦詠團（Chorus）進場之行列，有明顯的關聯。舒密加在其書 *Literature and the Irrational: a study in anthropological background* (1960)，指出悲劇的情節與宗教「啟蒙」儀式的過程相似：包括主人翁少小離家，經歷考驗，幾經波折，逐漸成長和領悟真理，最後歸向故園等情節，均有宗教儀式的痕跡。駱迪姆又指出希臘悲劇家之作品，均有宗教儀式可尋。尤里彼迪斯（Euripides）作有關《赫格里家族》（*Heracleidae*）的劇中，作者常將赫格里斯的兒子置於壇旁，作祈求動作。這乃是一種祭紀的變形。索夫奇里斯（Sophocles）在《艾廸帕斯王》（*Odipus the king*）一劇之開端，加插一群祈求者莊嚴的上場下場動作，亦是宗教祭祀儀典的痕跡。艾斯奇里斯（Aeschylus）在《愛積士》（*Ajax*）一劇，使那群祈求的婦女角色，按照指示作出相應行動，亦是一種宗教祭祀儀典的禮節痕跡。

　　希臘人在雅典有兩大宗教建築，其一是祭祀智慧女神阿典娜（Athena）之廟宇 Panthenon，其二乃是拜祭戴奧尼修斯的圓形劇

場（Amphitheatre）。此劇場中呈圓形、三面環坡，位於山腳下。中間的地方稱為 Orchestra，意即跳舞的地方。觀眾坐座建於三面斜坡上，包圍著中間的圓形地帶。這座劇場可容二萬觀眾。早期上演的戲劇多集中在圓圈內之祭壇，只有一個演員和五十人一組的誦詠團（Chorus）作對話。後來加添了兩個演員，演員的更衣室 Skene 逐漸移到圓圈的邊緣，其間之三度門當作演員上下場的出入口。這乃是後來分幕的前身。英文 Scene 由 Skene 一字而來。

歐洲的奇蹟劇、圓形劇場

　　宗教祭祀儀式使希臘戲劇成為西方戲劇之祖。中世紀時，另一類型式的戲劇在歐洲興起，與基督教之祭祀儀式有很大關連。這類戲劇活動主要是脫胎自教會的儀式，題材多涉及基督誕生和贖世以及復活等事蹟。一般稱為神秘或奇蹟劇（Mystery or Miracle Play），早期多在教堂上演，由僧侶扮演，後來流傳到民間，由各行業的工會（guild）成員扮演，在流動車上扮演不同故事。中世紀西方的戲劇活動原動力，主要是來自教會的儀典。九世紀時、教會內之祭典中已有加插上歌詠的對白和動作，例如在復活節彌撒慶典內，表演三個瑪利亞探訪耶穌墓穴的故事、由三個蒙頭的僧侶扮演三個不同之瑪利亞往墓內找尋耶穌的屍體，其他僧侶則扮成各式天使指示墓穴的耶穌已復活，並叫她們向各門徒宣佈這一消息，同時教堂的聖詩唱出讚美的歌聲，用戲劇動作和歌詠效果雙管齊下，表達這一神聖的事蹟。除了此一儀式外，還有表達三皇來朝等其他故事。

　　從第九到第十世紀的一段時間，教會內之宗教儀式可以說是當

時民智和教育均未開的群眾的知識之重要來源。十四世紀後，民間盛行郊遊貿易節日，這些節日往往是上演各種不同戲劇的場合，表演的語言已不再是拉丁文，而是當日的口語，將聖經故事加上當時民生有關的地方色彩，而花車遊行更是各類戲劇的前身，為後者提供了表達的形式。當時各地的巡行表演時間並不一致，在約克郡一日可上演四十八個劇目，在刺斯特（Chichester）表演時間長達三日。觀眾站在街上看表演，觀賞經過的各類巡遊車輛、有時則圍著巡遊車看，此乃當時的一種圓形劇場（Theatre in the Round）的表演形式。

從上述的戲劇活動演變，可看出宗教儀式的戲劇活動是有異於後來的正式戲劇活動。另外一點不同亦可以看出在觀眾和表演者關係的親疏程度。早期宗教儀式的表演，表演者和觀眾幾乎是不可分開的，因觀眾和表演者均同時在崇拜一共同之主宰。但後來之表演中二者的關係便疏遠，你看你戲，我演我戲的分工情形便出現，這一變化對正式的戲劇發展是必須的。這二者關係的疏遠直接影響表演技巧，因為表演者不能再依賴宗教儀典中共同崇拜和信仰的聯繫，不單只要極力模擬一想像角色，同時要去表達給一班無關聯的人看。

中國的巫覡、雅樂、新聲

以上是西方戲劇起源與宗教祭祀的關係。中國戲劇起源亦是來自宗教的祭祀儀典。王國維於《宋元戲曲考》指出中國戲劇是來自宗教性的巫舞。王國維所說的不只是宗教儀典對中國戲劇的起源，

而亦是一種沙門式活動的起源（Shamanistic）。

何謂巫？王國維作如下的解釋：「靈（巫）之為職或偃蹇以象神，或婆娑以樂神，蓋後世戲劇之萌芽已有存焉者矣。」《說文》對巫的解釋：「巫，祝也，女能事無形以舞、降神者也。」由此兩種解釋可看出中國古代人與神之關係，乃賴巫覡維繫。而巫覡所作之活動，具有宗教儀式（Ritualistic），亦既有表演模仿性質（Mimetic）。這種原始的戲劇表演後來再演成更成熟的戲劇表現。故王國維所說之中國戲劇之源，乃是擴據此而來。《宋元戲曲考》提到有關這種原始的表演者，有不同之字眼：覡、巫、尸、靈、靈保、神保。他們所作的有類似英文中之 Impersonator──扮演者。

詩經中有許多詩篇亦表示出初民之戲劇表演活動。聞一多指出「生民」乃描述生育象徵儀式的舞蹈：

> 厥初生民，時維姜嫄。生民如何？克禋克祀，以弗無子。履帝武敏歆，攸介攸止，載震載夙、載生載育，時維後稷。
> 誕後稷之穡、有相之道，茀厥豐草、種之黃茂、實方實苞、實種實襃、實發實秀、實堅實好，實穎實栗，即有邰家室。
> 誕降嘉種，維秬維秠、是穫是畝、恒之穈芑、是任是負，以歸肇祀。

聞一多解釋此詩的「履跡」乃是祭祀儀式之一部分，亦即是一種象徵的舞蹈。而「帝」乃代表上帝之神尸。神尸舞於前、姜嫄尾隨其後，踐神尸之跡而舞！

此外，聞氏認為「九歌」乃是一宗教儀式之歌劇，並將之譯成

散文化的歌劇。我們可以將中國早期的戲劇活動與社會變遷連帶而論。殷商的社會風氣乃敬神畏鬼、巫風鼎盛、西周的社會風氣，尊鬼敬神。此可以由禮記表記篇中可知：「殷人尊神、率民以事神，先鬼而後禮，周人尊禮尚施，事鬼神而遠之。」故西周的社會風氣應是以人本的禮治取代巫風。周初取代巫舞地位的，乃是較典雅的宗教性樂舞，以《詩經》之《周頌》為代表。《周頌》乃是音樂、舞蹈、歌辭的混合體，既詩，亦具戲曲雛形。我們可以從頌的含意看出這種戲劇成分。所謂頌者，乃「美盛德之形容，以其成功告於神明者也」（《毛詩序》）。鄭樵《通志樂略》：「陳三頌之音，所以侑祭也。」《昆蟲草木略序》：「宗廟之音曰頌。」《周頌》是以武舞獻於祭祀、形容過去之豐功偉績。「形」自有動作。「容」自有裝飾之意。故《周頌》是用化裝，用姿態動作形容故事。可以算是最早之歌頌英雄色彩的舞劇。試再舉《周頌》之《大武樂》之戲劇表演成分來闡明宗教儀式與戲劇發表之關係，據《孔穎達正義》的解釋：「武詩者、奏大武之樂歌也、謂周公攝政三年之時，象武王伐紂之事、作大武之樂，既成而於廟奏之。」從這解釋可知：《大武樂》具有舞劇的成分，以歌舞演故事、具情節，以人演人。孫作雲的《周初大武樂章考實》，詳細分析此樂章之各項象徵動作，和《大武舞六成》所配合的詩歌。「大武舞」的舞容，可見於《禮記樂篇》，記載孔子與賓牟賈的說話：

> 夫樂者、象成者也。總千而山立，武王之事也；發揚蹈厲，
> 大公之志也；武亂皆坐、周、召之治也。且夫武始而北出、
> 再成而滅商，三成而南，四成而南國是疆、五成而分天下。

周公左、召公右。六成復綴，以崇天子。

孫作雲解釋此六成之舞：第一部分「舞者，總干而立」，象武王率兵北伐；第二部分舞者「發揚蹈厲」，象牧野大戰之狀；第三部分舞隊自北而南、象武王自殷返鎬；第四部分舞隊再向南，象武王經營南國；第五部分舞者分成兩隊，一向東、一向西、象周召分陝而治；第六部分舞者退回原位，作半跪姿勢，象尊奉武王。

以上乃西周時帶宗教儀典色彩的雅樂。它不但是歌舞劇，亦早期的一種戲劇模擬，因為它符合了戲劇的基本要求：演員扮演角色，象徵某種意義，所欠者只對白而已。此等舞者的職務，和早期巫覡相似、但較巫覡在戲劇模仿更為進步，為後來舞台表演優伶之前驅。這種帶有濃厚戲劇色彩的祭祀舞蹈，後來更演化民間消閒的舞蹈，這種變化可見於〈詩經國風〉之〈宛丘〉和〈東門之枌〉。

予之湯兮、宛丘之上兮，洵有情兮，而無望兮。坎其擊鼓、宛丘之下、無冬無夏，值其鷺羽。坎其擊缶、宛丘之道，無冬無夏，值其鷺羽。

東門之枌、宛丘之栩，子仲之子，婆娑其下，穀旦于差、南方之原，不績其麻，市也婆娑。

綜上所述，可知中國戲劇起源，始於宗教祭祀之巫覡，發展為宮廷之「雅樂」——古典樂舞，以及春秋末年流行民間之樂舞——「新聲」，初期之表演多為個人，中而發展為群體表演，而又再回

到個人表演。次序似乎有先後。日本學者青木正兒則以倡優為中國
戲劇之正統，不重視巫覡之表演。以倡優的表演期不比《九歌》
晚，而且倡優表演是以人扮人，有明確記載。《九歌》表演之內容
又不屬人生之再現。

　　周興禮樂之際刺激了歌舞內容向專業化發展，專門歌舞的發
展、取二種途徑，其一供王侯貴族娛樂之用，其二，供祭神之用。
前者為倡優、後者為巫。倡優為樂人，實較巫之演技上為進步。

　　其實群體祭祀表演與個人表演之先後次序亦無須強分。但若光
以倡優為中國戲劇的正統亦大可不必。巫覡或群體祭祀的戲劇表演
與倡優之戲劇表演不同之處，可能是在觀眾與表演者關係之親疏。
倡優之戲劇表演使觀眾產生一種疏離之作用，將二者分開而又分工
去達到演者自演，觀者自觀的正式劇場效果，從巫覡的表演到倡優
的表演，所經歷的過程，乃是一種宗教儀典色彩逐漸退色，戲劇模
仿色彩增加的過程。若將巫覡之「偃蹇以象神」和「婆娑以樂神」
的表演，與大武舞樂的表演比較，可以看出中國戲劇的發展途徑。
後者因為加入了英雄故事，在形式和內容方面，更接近戲劇的雛
形。它不但有了更具體的敘述性，而且更兼有亞里士多德所說的
「戲劇的靈魂」──結構（Plot）。雖然《大武舞》依然屬於一種
祭祀形式，但其祭祀的對象已非神，而是人。換言之，它已走離了
原始的宗教祭祀，而走向戲劇模仿的表達。

戲劇發展七個階段

　　以上乃中西戲劇的起源和宗教祭祀的關係的一般概況，中西戲

劇起源大致上是相同的，均受宗教祭祀儀典的影響，自幼稚到繁複，由迷信到娛樂。但中西戲劇成形後的發展，則並非沿襲人類學所說的進化論原理。雖然戲劇的發展由古到今，其外在的附加物逐漸增多，形式更趨繁複。但這並非表示後期的戲劇，比前期的戲劇更為優秀。劇運的發展並非直線的。此乃中外皆然，試觀早年的希臘戲劇鼎盛於公元前五百年之後，另外的一個黃金期要到十六世紀才出現。其間希臘曾盛極一時的戲劇理論和作品，鮮為人知。故由此可知：戲劇是由一中心點——戲劇的本質——而作不同幅度的圓形放射，而非是像未成形前之由幼稚到完美的直線發展歷程。

　　戲劇的發展，依幾個階段來說明、似乎較用年代來說明，更為妥當。不同文化的國家對不同階段的發展，有時間次序上的不同。公元前五百年希臘戲劇，盛極一時，過後則衰落。當其盛行時，歐洲其它各地尚處於戲劇的黑暗時代。歐洲到了十六世紀才進入可媲美希臘戲劇的年代，而當時的希臘已衰落，未有進一步的發展。李察‧修頓爾（Richard Southern）在他的書中，將戲劇發展分為七個階段（*The Seven Phases of Theatre*）。

　　第一階段是化裝演員（Costume Player）的表演階段。演員穿了戲服扮演他人的角色，這有點像王國維所說的巫覡。這一階段，演員的本身是毫無任何其他外在技巧所幫助，有的只是他自己一舉手，一投足的演技。換言之，這亦是戲劇表演的最基本要素，在任何一階段均基本上存在。戲劇表演藝術發展至最優秀的形式，亦有賴於此。無須任何一切外物、諸如舞台、佈景、燈光等等。例如中國的京戲表演便是最佳的例子：象徵模擬——完全賴於演員本人的才能。

　　第二段階即是第一階段的延伸。把第一階段的個人表演加以組織起來，形成表演群體，但仍維持在露天表演，所改變的是有舞台的雛形——加高的平台，觀眾的席位，和較具故事大綱的提場和劇本。但表演仍只限於宗教儀典的場合，基調上仍是具有濃厚的宗教色彩。

　　第三階段開始有非宗教成分的介入。表演的規模減少了，而表演者的數目亦相應減少。相對之下，表演更趨專業化。有關四時自然的主題，或宗教主題，由更具哲理性和譬喻性的主題取代。而觀眾的對象亦較為細小，而非以前的任何觀戲人士。而這階段的表演已開始在室內。

　　第四階段是正式「戲台」的誕生。專業演員開始建立一固定演出地點，以求使演出時方便。大部分的戲劇發展趨勢更走上這條路線，隨此而來是視覺效果要求增加，佈景的需要亦隨此而生，而更加有必要在室內表演。在英國應是十五世紀的時代，在中國則應在宋元的勾欄時代。

　　第五階段可以說是具革命性。這階段戲劇表演完全是在室內上演——其原因基於佈景已經深入戲劇表演的範圍內、具有重要的影響力。而佈景往往不能在露天外日曬雨淋而不損壞，若沒有室內光線的協調，其效果亦不佳。此外，戲劇表演已變得是人類日常生活的一部分活動，上演時間亦在黃昏工餘之時，有必要在室內上演，以免觀眾受風吹雨打之苦。戲劇的表演性質已由少數人參預的宗教活動，變成為正式的娛樂。而當觀眾要為表演集中思索時，當然室內有瓦遮頭會更為理想。故此，正式的有蓋的劇場便應運而產生。

　　第六階段是刻意創造視覺真實的階段。由於劇場表演於室內，

佈景刻意求真，求美，故便走上「四堵牆」式的幻覺真實
（Illusion of Reality）。舞台上的四方框便成為生活中的片斷
（Slice of life）這便是十九世紀末的現實主義抬頭的原因。這種趨
勢走上了一段日子，新的趨勢，其實亦即是舊的，便開始產生，對
此作一反動。

　　第七階段應是反幻覺真實的階段。這可從荒謬劇，象徵劇，表
現主義劇，史詩劇，和曾一度流行於六零年代之 Living theatre' 可
見一般。

參考資料

青木正兒著，王古魯譯：《中國近世戲曲史》，香港：中華書局，1975 年一
　　　版。

王國維著：《宋元戲曲考》，臺灣藝文印書館，1969 年再版。

聞一多著：「姜源履大人跡考」，載《聞一多全集》第四部「神話與詩」，
　　　上海中華書局，1949。

聞一多著：「什麼是九歌」，見聞一多《楚辭研究論著十種》，香港：維雅
　　　書局，1972。

孫作雲著：「周初大武樂章考實」見《詩經與周代社會研究》，上海：中
　　　華，1966。

C. H. Wang, "The Lord Impersonator: *Kung-Shih* and the First Stage of Chinese
　　　Drama, *The Chinese Text* (The Chinese Univ. Press, 1986).

Rainer Friedrich, "Drama and Ritual," *Themes in Drama*, 5: *Drama and Religon*
　　　(Cambridge Univ Press,1983).

J. S. R. Goodlad, *A Sociology of Popular Drama* (London: Heinemann,1971).

J. E. Harrison, *Themis: A Study of the Social Origins of Greek Religion* (London:
　　　Merlin Press, 1983).

Richard Southern, *Seven Phases of The Theatre* (New York: Hill and Wang, 1961).

第五章　悲劇和喜劇：
兼論原型悲劇和原型喜劇理論

　　悲劇和喜劇乃是代表兩種對生命意義的不同反應，亦可以說是兩種不同的人生態度。悲劇所代表的一種態度，認為人生的經歷會是一不愜意的過程，基本上存在種種困難，而需要個人作非常嚴肅的考慮和抉擇。喜劇所代表的一種態度則是一種較為洒脫的置身事外的人生觀賞，認為人生的經歷基本上是令人滿意的，有時難免有不稱心的事，不應過於認真。悲劇和喜劇的文類形成，可以說是源於這兩種不同的人生態度。

　　十八世紀作家華普爾（Horace Walpole）曾對悲劇和喜劇作了一個相當籠統的界說：「對那些愛思考的人而言，這世界乃是一喜劇，對那些善感觸的人而言，則是一悲劇。」這一定義明顯表示出：喜劇是屬知性的，悲劇則是屬感性的。喜劇中表現的人生觀基本要素乃是一以理性為中心的思維，這種思維表達於合理的舉止上，合乎常理常規的尺度。故喜劇的目的是要培養觀者一種洒脫的心胸，運用一連貫的判斷，客觀的評介劇中的人與事。這種目的是合乎理性的。喜劇所暗示的態度認為一切非人力所能控制的事物，是已超乎常規常理的範圍，人類不應為此而徒勞無功，人的快樂和

成就應取決於對當前環境所能作的理智適應能力。如此一來，喜劇的結果往往是美好收場，這種美好收場乃是表現這種理智的適應能力的最終勝利。

悲劇則代表一完全相反的態度。這種態度不只反任何妥協、反常規常理，它更強烈暗示生命的意義有比理性適應更重要的事物、人生過程所遭遇的某種情感經驗壓力，超乎個人置身事外的態度，人類的可歌可泣行為往往是具非理性的衝突根源，受某種強烈的情感沖激而啟發，不受理性所能拘限。而生命的意義是來自這種情感經驗對個人和有關人等的沖激。個人的存在意義不應取決於客觀標準，而是取決於本人主觀感受。悲劇是要令觀者領略這種主觀情感的沖激，與劇中人作認同、置自身於劇中人的情形下，分享這種獨特的感性現實。故悲劇的目的不鼓勵觀者採取酒脫的置身事外態度，而是鼓勵觀者作忘我的感情參與。故悲劇對人生的肯定並不取決於客觀評量的理性基礎，而是取決於對某種情感內涵的同情和了解。

一般而言，悲劇和喜劇在態度上雖不同，但在情節和結構上卻並不完全不一樣。試舉希臘劇作家索夫求斯（Sophocles）的《安迪歌妮》（*Antigone*）和英國十八世紀劇作家薛尼頓（Sheridan）的《醜聞社會》（*School for Scandal*）為例以說明：前者寫男女主人翁如在反抗不妥協的勢力下受到毀滅。安迪歐妮對她叔父所頒下的國法反抗，將其叛背的兄長屍體收殮；她的叔父格爾安（Creon）為了執行國法，甘冒與天道持不妥協態度。二者均本於美好的原則，而受到毀滅。這劇的情感沖激來自觀者對二人的哀憐和恐懼反應上。叔父姪女二人所代表的是一般人所嚮往的理想情

操。薛尼頓的喜劇主要是訴諸觀者的幽默感，他使劇中人物查理和其兄約瑟牽連在各種性質不嚴重的困難和抉擇中，例如愛侶間之誤會，張冠李戴式的錯認。觀者對此劇的感染並非來自哀憐和恐懼的反應，而是對角色的醜陋滑稽作出歡娛的笑聲，而從這種歡笑體驗人類某些愚昧可笑的地方。兩劇均有共通的地方：衝突，理想和現實的不協調。兩者均描寫現實生活不能符合理想的尺度。《安迪歌妮》一劇表現的：事實並非理想。因為安迪歌妮和格爾安在理想的層次上均不應屬犧牲的。而在現實生活中卻犧牲的。故觀者覺得這是一種現實與理想的不協調，一種唏噓再三的不協調。這種不協調亦在薛尼頓的喜劇中出現。但這種不協調只是令觀者發出笑聲。例如劇中扮兄長一角的約瑟，滿口仁義道德，骨子裡卻是一不折不扣的小人，扮弟弟一角的查理表面放蕩不羈，骨子裡卻是一至情至聖的人。這種表裡的不協調亦代表了一種現實與理想的不協調。在薛尼頓一劇中，這種不協調在笑聲中得到合理的解決，而不導致悲慘結局。而在索夫求斯的劇中，卻造成不可彌補的悲慘結局。

　　悲劇的發展自不協調出現後，即可預知一不能避免的悲慘收場，中間發生之枝節，最後均引入這一結局。故其脈絡發展是可預期的，其動作亦可預期的。喜劇的發展則是不可預期的。其不協調的衝突並不按不可避免的線性發展，而是按不可知的曲線或多線發展，故動作往往出人意表，而令人產生一種 Improbable，而非 Inevitable 的感覺。悲劇的動作是連貫性的。例如安迪歌妮決心埋葬其兄的屍首，便已伏下她的悲慘結局，格爾安決心維護國法，禁止收殮其姪兒的屍首，便已伏下他與天道的衝突和最終的結局。喜劇的動作卻不是連貫的，而是經常中斷，節外生枝，查理和約瑟兩

兄弟的結局，卻是由於另一角色的突然出現（亦即 Sir Oliver 的出現），而令結局走向合理的解決，避免產生悲劇式的遺憾。

佛萊爾（Northrop Frye）的原型文學批評理論是文學類型與自然界的四季相提並論。在《批評剖析》*Anatomy of Criticism* 一書內，他指出四類形成文類前的敘述，分別為浪漫體敘述（romantic narrative），悲劇體敘述（tragic narrative），喜劇體敘述（comic narrative）和諷喻體敘述（ironic / satiric narrative）。這四種敘述形成四大文類，又與四時的動作相配合。喜劇是與春天的動作形態相應，浪漫傳奇小說與夏天的動作形態配合，悲劇與秋天的動作形態配合，而諷刺性文類則與冬天的動作形態配合。每一形態動作稱為（mythos），每一動作又內分六個階段，前三階段，與其他動作內的六個階段有不同程度的關連。這四種原型動作顯示四種基本的人類想像力的模式。因此，四時的原型動作與這四種由想像力模式演變的文類是相像的。這種文類與四時的關係可由以下的圖表排列清楚看出佛萊爾整個原型文學批評的理論藍本：

Summer
(Romance)

Autumn
(Tragedy)

Spring
(Comedy)

Winter
(Irony and Satire)

　　將上圖的圓形分成相連的四份，可以看出各類文類間的關係，而這種關係又可自四時交替的運行看出其端倪。例如理想性的傳奇小說與喜劇和悲劇有非常接近的關係，猶如夏天是先與春天有關，繼與秋天緊接。喜劇的原型動作走向，應是向上與理想性的傳奇小說結局相近的，尤以其四、五、六階段的作品為然。悲劇的原型動作走向是朝下的，與冬天的原型動作靠近。故悲劇作品內的四、五、六階段是與諷刺性的文類結構接近，因而影響這類悲劇的主題、人物、結局，和文字方面的格調。故此有些悲劇作品帶上濃厚的諷刺格調。某些喜劇作品因接近理想性的傳奇小說，故格調方面

亦接近後者。明乎此，則文類的主題，人物、思想、結構和文字各方面，均可自分析四時中的原型動作而衍生出來。試分析喜劇的原型動作和春天的時令關係以說明之。

喜劇的原型動作是牽涉年輕的男女，願望受到長輩的阻撓，經過多重轉折，最後戰勝困難，而得償所願。而這種克服困難、得償所願，亦象徵著社會和群體的變遷，由一封閉的社會發展成一新的兼容的社會，充滿慶典氣氛，故喜劇的其中一重要主題是將舊勢力調和，溶入新的社會內。喜劇的動作或結構可分兩類。一類是把戲劇的重點放在阻撓的勢力或代表這種勢力的人物上。另一類喜劇將重點放在結尾的發現和冰釋前嫌上，而使全劇充滿較濃厚的浪漫喜劇氣氛。這兩類喜劇結構可以用王實甫之《西廂記》和莎士比亞的 *Comedy of Errors* 作為代表。

《西廂記》的故事是著重年輕的一代與年老建制的一代衝突。劇端可看出崔老太和鄭恆所代表的建制社會當道。而這一建制的社會，千瘡百孔、烽煙處處。崔老太亦感嘆時世混亂，以致她未能將其亡夫的遺體運回故地安葬。這種舉目為艱的局面，亦可由鄭恆的唱辭看出：

才高難入俗人機，時乖不遂男兒願。

《西廂記》作為一喜劇是符合佛萊爾的喜劇理論：新舊社會的交替，舊社會和其代表需要放棄特權，由新的社會和其成員代替，和諧的新秩序才告產生。莎士比亞的 *Comedy of Errors* 亦具有同一結構原則。劇的開首描述判決艾治安死刑，因為他是來自斯力橋一

地。艾治安道出他坎坷的遭遇，如何在沉船慘禍中妻離子散，經歷凡二十年，他流落到愛佛素斯，繼續尋訪。愛佛素斯公爵有感他的身世淒涼，特准他在二十四小時內籌得一仟大洋贖回他的性命。故事由此發展，直到艾治安克服重重困難，終於獲得合理的結局，而在過程中，一切不符常理的事物均得到合理的解釋，而荒謬乖理的社會秩序亦變成一合常理的新社會秩序。故喜劇的結構是著重刻畫青春少艾戰勝年邁老朽的上一代，而得到合理的結果。《西廂記》在人物的處理上，將重點放在阻撓的老頑固上，由他們帶動全劇的發展，而在 *Comedy of Errors* 一劇中的重心是放在發現的場次，強調否極泰來的結局。這一類結構的安排常見於一般的浪漫式喜劇。

　　一般喜劇的主要角色處理來得比較平淡。《西廂記》和 *Comedy of Errors* 的男女主角均非具有性格的人物。張生是一典型的文弱書生，功名亦未得，崔鶯鶯亦只是一典型的千金小姐，只知吟詩、刺繡。而莎劇中的一對主人兄弟的角色亦不見得有趣生動。在這兩個喜劇中具有特殊個性的角色是紅娘和 Dromio 的一對兄弟。他們身分是僕從，故他們的身分更適合產生笑的共鳴。喜劇的動作是不受一般倫理道德規範，它的進行規跡不是必然的直線發展，其它枝節出現，往往令人有出人意表的發現，例如杜確突然出現，解救了寺院之危，尤如西方戲劇中之 *Deux ex machina* 一樣，鄭恆的自殺，令到可能產生的道德規範，迎刃而解，未陷張生和鶯鶯的結合於不義之地。喜劇的新社會秩序亦隨著喜宴而降臨。

　　佛萊爾的原型悲劇理論亦源於前述的四種文學敘述（narrative）之一。這四種敘述體裁邏輯上應早於文類（genre）的形成，故包容範疇更廣。佛萊爾的原型悲劇理論可從三方面解釋：

第一點是悲劇動作（mythos），悲劇動作構成悲劇作品的佈局（plot），而佈局的發展有下面幾種可能：

㈠悲劇主人翁必須優勝於常人，弱於自然或神祇。他可以是奔走於常人與自然、神明或不可知境況的中介者（mediator）。他的性格缺憾乃是昧於自己的驕情（*hybris*）和過失（*hamartia*），而致犯下錯誤的判斷（*proareisis*）。

㈡因此，他的行為、他的追尋令到自然界與人的均衡受到破壞，產生了敵對的抗衡。

㈢自然力量因此作出一懲罰性的回應（*les talionis*）而得以扶亂返正（*nemisis*）。這種效應可以通過人、鬼、神或自然災害產生，可以完全不受人的道德或意願所左右。事態發展至此，悲劇主角才領悟他為自己開創的命運。這種遲來的領悟（*anagoreisis*）乃是悲劇的重要啟示。這種啟示予觀眾一種教訓：主人翁可充分使用一己的自由，但亦要為享受這種自由而付出代價，這種代價最終就是喪失自由。

為了能揮展前述的悲劇動作，佛萊爾認為悲劇須有五類角色，這五類悲劇原型人物（*eiron*）乃是悲劇撥亂返正的來源（sources of *nemisis*）。他們可以是：㈠決定悲劇命運的神、㈡比較主人翁能更預知未來的先知、㈢祈求者、尤以女性為主，她能描繪一幅悲憐無助的景象、㈣自欺的主人翁、㈤悲劇主角的好友，一位能避免走向悲劇結局的人物。

佛萊爾將悲劇亦分成六個階段（phases），發展的走向是由英雄色彩（heroic）到諷刺色彩（ironic）的結果。

第一階段的悲劇主人翁較常人有更高貴的情操，勇敢和純潔之

心。這一階段可以說是一代表悲劇英雄的誕生。由於技術上難以一初生嬰孩為戲劇的中心人物，而往往以一受到誣譽的女性角色所取代。典型的例子是韋士達的《馬菲爾女伯爵》（*The Duchess of Malfi*）一劇。

第二階段的悲劇作品內容與少年英雄年代吻合。這一階段的作品表達劇中主角的少不更事、缺乏俗世經驗。主角當然是年輕人。這類作品象徵年輕人在成人世界所受的挫折，從其失敗中學會了成熟的教訓和對外在世界的調適能力。莎士比亞《羅密歐與茱麗葉》可代表這階段的悲劇作品。

第三階段的悲劇作品強調主人翁的成就和完美性格，與一般傳奇作品（romance）的追尋理想主題（Quest-theme）吻合，其中的代表是米爾敦（Milton）的《參孫的煩惱》（*Samson's Agonistes*）。

第四階段的悲劇作品強調主角的弱點和過失，及導致毀滅的典型例子。其中之佼佼代表便是 Sophocles 的《危底帕斯王》（*King Oedipus*）一劇。

第五階段的悲劇作品中反諷色彩變得濃厚起來，英雄式的色彩開始淡化。主角的身分和地位亦變得俗化和渺小。這種內容基本上亦象徵主角的迷失方向和缺少知見，與第二階段的作品內容相類，所不同的乃是這一階段的人物乃是成年人、經驗和胸懷乃屬成年人的。莎士比亞《雅典城的提摩爾》（*Timons of Athen*）是這一階段的悲劇作品代表。

第六階段的悲劇作品呈現一充滿恐怖和震慄的世界，內容充斥著食人、仇殺、肢解、酷刑等恐怖形象 *sparagmos*，一片人間地獄

光景。這一階段的作品以莎士比亞 *Titus Andronicus* 為代表。從前述的四時圖解來分析，悲劇的第一，二，三階段鄰近浪漫理想的傳奇作品，沾上了夏日玫瑰的郁芬、英雄色彩仍濃厚，四、五、六階段則鄰近諷刺的作品（Irony & satire）和冬日的肅殺，基調變得灰暗和諷刺性，正如佛氏所說的：悲劇動作發展乃是由英雄式的光輝走向嘲諷性的灰暗（from heroic to ironic）。

參考資料

Northrop Frye, *Anatomy of Criticism*, Princeton, 1957, pp.192-219.

第六章　悲劇文類分法
與中國古典戲劇

悲劇觀念的處理

　　自柏拉圖，亞里士多德以迄新古典主義的文學批評，一般批評家均嚴格將悲劇作為一種個別文類（Genre）來處理，故一直以來均以文類的方法將體裁和內容相近的作品，歸為一類。這種將某一文類作品稱為悲劇或其它名稱的趨向，自一七六六年李盛（Lessing）在其書 *Laocoon* 提出媒介純淨性的觀念（Mediumistic Purity），尤為一般批評家所遵守。十九世紀浪漫主義思潮抬頭，一般將文類分類之理論以及將悲劇看成一個別獨立的文類之看法，均受到前所未有之質疑。原因有兩點。㈠浪漫主義批評家認為每一作品均有特殊性和獨創性，基本上與文類觀念的歸納概括性質，有所抵觸。㈡各種文類的分野隨時日漸趨繁雜，本身涇渭亦漸混淆。這種趨勢與文類之代表性和概括性的本質，亦有所抵觸。如此之故，克羅齊（Croce）乃對文類之分類方法，產生懷疑。他曾強調：「藝術即是直覺，直覺是個別性的，而個別性是不可以重覆

的。」❶

　　到目前來說，討論有關悲劇文類的書籍已非常多，相信會不斷
增加。但是這等論著的數目，卻與我們對悲劇一詞的了解成反比
例，有些論著界說過繁，而以辭害意。「悲劇」一詞之所以產生問
題的原因，可歸咎於三方面：㈠悲劇一詞的多義性，是歷來所添加
的。㈡悲劇一詞曾應用於不同種類的劇本，以致標準混淆。㈢悲劇
一詞的形式和結構的涵義及哲理的涵義，強調不同。由於討論該詞
的重點可以由前者到後者，因而產生了「悲劇意識」，「悲劇視
域」或「悲劇觀」等哲理性的名詞，結果出現了第一方面的問題。
批評家亞瑟盧夫財（Arthur Lovejoy）在浪漫主義一詞，亦曾說明
這種多義性的困難。（"On the Discrimination of Romanticisms"）❷
故悲劇作為一指示觀念或詞，亦與「浪漫主義」一詞般，非常容易
流於複義。第二方面的問題癥結乃是如何決定「同類」的標準。舉
例來說，各種希臘悲劇是否完全「同類」？程度又如何？是否均適
合亞里士多德在「詩學」中的定義？伊利沙伯時代的悲劇與希臘悲
劇在性質和功用上有多少相類的地方？伊利沙伯時代的悲劇本身的
共通性有多少？現代悲劇與前述兩種悲劇是否有共通點？現代悲劇
本身是否有共通和一般性的地方？事實上，這些不同種類和時代的
悲劇，很難會有完全共通或相類的地方。既然如此，不如按照它們

❶　Benedetto Croce, *Aesthetic*, trans. by Douglas Ainsle, (London: MacMillian and
　　Co., 1929) , p.136.

❷　Arthur O. Lovejoy, "On the Discrimination of Romanticisms," *anticism: Points of
　　View*, 2nd edition, eds. Robert F. Gleckner & Gerald E. Enscoe, (Detroit: Wayne
　　State University, 1975)

特別的時空，分別類為希臘悲劇，伊利沙伯悲劇和現代悲劇，彼此無須互相牽連。如此一來，悲劇文類的定義，可按經濟學之「報酬遞減法則」（The Law of Diminishing Return）處理。❸

　　上面所述之三方面困難，均是互有關聯的。悲劇一詞雖涵義複雜，並未能解釋各類不同之悲劇作品以及悲劇形式之演變。悲劇一詞的討論重心由形式和結構發展為哲理旨意的轉變，引發該詞的泛意危機，包括範圍太廣，幾乎把所有文學作品均可包括在內，此外，更使悲劇這種文類觀念擴張至與悲劇文類或戲劇表演無關的普通經驗上。例如，有些批評家可恣意稱貝克特（Samuel Beckett）之《等待果陀》（*Waiting for Godot*），史托伯（Tom Stoppard）之《羅與基之死》（*Rosancrantz and Guildenstern Are Dead*）以及品特（Harold Pinter）之《啞侍從》（*The Dumb Waiter*）為悲劇，而罔顧這些作品悲喜參半之特色，以致悲劇一詞的應用，更為模糊。對於上述文類、不純的作品，可能需要採用一新的名稱去形容，而這一新的稱謂可能有別於受制於單一文類（mono-generic）的悲劇或喜劇名稱，這種文類不純的例子，始於莎士比亞的「問題劇」，其中包含悲喜混雜的性質，故不能用單一文類標準去界說。由於悲劇定義的重點不斷轉移，其觀念範圍也就不斷增廣，以致汽車失事乃悲劇，總統遇弒亦是悲劇，究竟這種不斷擴寬的詞意要到那一地步才終止？隨著這種悲劇詞義的領域擴展，我們對悲劇的文類涵義亦會更混淆。亞里士多德在《詩學》中將文學體裁分為悲

❸　Donald F. Castro, "Tragedy, the Generic Approach: A Metacritical Look," *Genre,* Vol. VII, no.3, Sept. 1974, p.252.

劇、喜劇、和史詩等。《詩學》之重要建樹乃是表現出亞氏非常自
覺和從美感經驗去闡述悲劇觀念和文類觀念。直至今日，亞氏這種
方法論仍深具影響力。亞氏在《詩學》曾說：

> 悲劇文類逐漸發展，每一特色的出現，更臻完美，多次演變
> 後，到達其自然成熟階段，演變便停止。

另外，他又說：

> 悲劇必須具有六種因素，此六種因素均與其成為一獨特文類
> 有關。這六種因素是：結構、人物、文字語言表達、思想、
> 修辭潤飾、和詩歌。❹

　　Clayton Koelb 在他的文章指出，亞氏這兩個定義不僅是兩個
不同的悲劇定義而已，而且是兩個不同的文類觀念。第一個定義表
示出悲劇文類乃如一體系（Institution），可以隨時間演化。第二
個定義則專指悲劇的要素（The essence of tragedy），涉及的是構
成悲劇的常因（constants），並不涉及界說各種不同的悲劇，而是
界說悲劇的一般性❺。他又指出，一般人對悲劇定義混淆，乃基於
對前述兩種不同的定義之混淆。第一個定義乃從外在的發展和演變

❹　Gerald Else, trans. *Aristotle: Poetics* (Ann Arbor, 1967), p.22, and pp.26-27.

❺　Clayton Koelb, "The Problem of 'Tragedy' as a Geene," *Genre*, Vol VIII, no.3, Sept. 1975, p.249.

著眼（External Approach），而第二個定義乃是從內在的因素著眼（Internal Approach）。「作品由外在因素去界說，不能與由內部因素去界說的作品，混為一談。」❻這兩種定義均對研究悲劇各種問題有幫助。他不主張兩者同時應用。第一個定義應能解釋何以有各種不同時代的作品均可以稱為悲劇的原因，第二個定義可在一合理的規範內形容出悲劇的主要成分。以上均涉及悲劇作為一種文類所能產生的問題。以下試闡析文類一詞的各種意義。

文類觀念的看法

文類是甚麼東西？文類觀念如何形成？歸納形式如何得來？正如亞氏對悲劇的第一種詮釋？或是演繹形式而來？正如亞氏的第二個詮釋？可能兩種形式均需要。這些是文類研究的基本問題。或者首先應問究竟有多少種情形之下，文類可以發揮其功能？最明顯的答案是：文類可作為一方便的工具，將文學發展史上各種作品加以分類和組合。這種純分類式的功能，會受克羅齊所非議，他認為這種分類法與美感經驗無關。除了這種圖書館式的分類功能外，文類觀念尚有其它更重要的功能。未進一步闡明這些功能前，引申幾個著名學者對文類觀念的看法。

哈佛大學的李雲教授（Harry Levin）在他的文章──〈有關習尚的幾點意見〉──作如下的說法：

❻　Ibid, p.252.

有關形式的名詞，在模稜的情況下，與其內容有關聯，故
「文類」最初是指示一種文學或藝術形式，或是文體風格，
結果轉而形容一內容比形式更重要的作品。每一種文類形
成，均靠可安排好的現成符號（Signs），或是一為大眾所
有的文字（Shared Vocabulary）。文字表達的作品是如此，
三面空間的藝術形式作品亦是如此，這類作品的媒介更為具
體，故表達更有選擇性⋯⋯❼

另一哈佛大學教授紀岸（Claudio Guillen）在他的文章──
〈文類的應用〉──作如下的一種解釋：

文類是促成一種文學形式形成的過程。文類觀念具瞻前顧後
的功用。從顧後來說，它是針對已存在的作品，從前瞻來
說，它指示出一學徒所遵從的方向，涉及將來的作家和得風
氣之先的批評家。文類是一種形容指示，往往宣佈一種信
念。從前瞻來看，一種文類觀念的形成，不只刺激一種新的
作品和作者，更可引起批評家追尋這種新作品的全體形
式，⋯⋯從後顧來看，文類描述某一數目的同類作品，從前
瞻來說，它的更重要功用是促成（稍為借用前面的語句）一
種動態的內容和形式的配合⋯⋯只有文類才是結構的模式，

❼　Harry Levin "Notes on Convenion," in *Perspectives of Criticism* (Cambridge: Harvard University Press, 1950), p.60 & p.66.

它促進文學作品的實際構成。❽

結構主義學者古爾那（Jonathan Culler）對文類的看法，從結構主義出發：

> 文類並不只指文字的特殊種類而言，而是指一系列的期待，能令一個文字的句子在文學創作的秩序內，成為不同種類的符號……文類可以說是指文字的習尚功能，與作為引導讀者與作品的模範和期待之環境，有特殊的關係。將某一作品看成悲劇，亦即賦予該作品一架構，使之產生秩序和深度。事實上，文類的闡述應該是嘗試對以下各項之定義：閱寫過程裡已具功能的各種組別，各種能令讀者「歸化」作品的期待，使作品與環境發生關係……以及在不同時期讓作家可以運用的語言功能……❾

以上所引的三種對文類觀念的看法，在方法和重點上均有不同，但都具有一共通的特色，一種對傳統習尚的關注。李雲教授的文章題目已點明出來，紀岸教授則一前後搖擺意象，強調文類的繼往開來意義，古爾那教授則以語言的習尚功能和各種期待來說明。

從這三種說法，可見文類功能的一斑。李雲教授和紀岸教授的

❽　Claudio Guillen, "On the Uses of Literary Genre," *Literature as System* (New Jersey: Princeton University Press, 1971), p.109 & p. 119.

❾　Jonathan Culler, *Structuralist Poetics* (Ithaca, N.Y.: Cornell University Press, 1975), p.129, pp.136-37.

說法，是一種「描述性」的文類用法（descriptive），古爾那教授的說法，是一種「契約式」的（contractual）❿文類用法，將讀者、觀眾、作者，以及作品本身聯繫起來。紀岸教授提到「結構模式」（structural model）和作者創作過程及批評家對作品的整體意義追求等的關係，亦具有上述之「契約式」意味。

上述三位學者對文類及其功能之精闢見解，足以抵消克羅齊對文類之非議。故此，我們可無憂慮地把悲劇看成一文類，尤其是從文類的描述性和契約性功能而言。悲劇文類具上述兩種功能，但本身多義性困難，並未解決。但至少減低前述之「外在因素解釋」和「內在因素解釋」之矛盾，以這兩種定義共同闡釋悲劇一詞的整體含義，事實上，悲劇發展的「變異」（vicissitude），一定受到某種程度的「連貫性」（continuity）所抵償的。亞氏在《詩學》提出這兩個定義，證明他早已看出這個可能性。綜合上述兩種文類功能，可知悲劇文類並非只將相類的作品歸類而已，更能將悲劇作品的流變描述出來，進而可歸納各種因素，組成悲劇的本體，把作品對作者、讀者、觀眾和批評家的整體關係，清楚說明。

悲劇文類移植的可能性

悲劇文類可否移植或輸出到外國的文學土壤，不受時空、地域及語言的限制？答案要視乎何種文化土壤。西方各國的文學傳統，

❿　For this term, I am indebted to Professor Eliseo Vivas' paper, "Literary Classes: Some Problems," *Genre*, Vol. I, no.2, April 1968.

都可以的。歷史上已證明這種可能。雖然移植後的悲劇作品，相互間的形式、結構和主旨均有差異，但其誕生之遠因，仍有蹤跡可尋。現代悲劇仍可見伊利沙伯時代悲劇的影子，而伊利沙伯時代悲劇亦可見希臘悲劇的遺風。悲劇文類在西方希臘羅馬文化為根源的各種文學傳統內的的遷徙，有顛沛流離的一面，亦有連貫性的一面。但這並不是暗示，可以將希臘悲劇連根拔起，完整無缺的移植到伊利沙伯的土壤中。這兩時期的悲劇作品的連貫性，可以證明悲劇文類移植的可能說法。

　　法國派比較文學家艾添安（Etiemble）可能言過其實。他曾說：「將一種根深蒂固和歷史地域背景特殊的文類移植，是不可能的事。」⓫衛華斯教授（Eliseo Vivas）：「歸納式的文類，只對源於相同之作品有價值，不可引用到此類別之外。」⓬由此而推，歸納式的悲劇文類的價值和功能，不能超越出西方文學傳統以外。演繹性的悲劇文類又如何？若倚靠先驗（*a priori*）那種推諸四海皆準的想法，把它移植到一個無論在哲學、文化和本體論均與希臘羅馬文化模式完全不同的文學傳統的說法，可能是行不通的。有人說：「假如中國人沒有悲劇意識，他們不可能欣賞西方的悲劇，而事實上他們能欣賞。我認為悲劇精神是一四海共適的事物」，這種說法未免太籠統。若只空談「四海共通準則」，而不涉及實際個別情形，似乎終不免流於形式化和表面化。若只顧提到中國戲劇的

⓫　Ulrich Weisstein, *Comparative Lterature and Literary Theory*, (Bloomington: Indiana University Press, 1973), p.107.

⓬　Eliseo Vivas, "Literary Classes: Some Problems," *Genre*, Vol. 1, no.2 April 1968, 104.

「悲劇視域」（tragic vision）而不與西方悲劇的同名稱加以分別，問題便來了。亦即造成該名詞的涵義泛濫，則這一詞彙的清澈性便會混淆。

中國的戲劇有沒有悲劇？

戲劇批評家穆勒（Herbert Muller）認為「中國人不可能產生悲劇」。另一批評家漢拿（T. R. Henn）則認為：

> 悲劇本質一直是關乎對各種可能發生的道德問題的態度……最終涉及宗教和哲學上之基本問題。[13]

雷夫爾（D. D. Raphael）則說：「悲劇面對宗教上主要問題」，是「與宗教有極深淵源」[14]。穆勒又認為：「中國人對始與終的問題不重視；對死之憧憬，非常泰然。」[15]穆勒這一看法亦是從宗教方面出發。雖未能充分解釋中國文學何以缺少悲劇的原因，但言下之意並沒有表示這種缺乏是一種非常可惜的損失。佐治史泰那（George Steiner）亦曾論及悲劇之共通性：「悲劇作為戲劇形式來看，不是放諸四海而皆準的。東方藝術亦有暴力事件，痛苦和

[13] T. R. Henn, *The Harvest of Tragedy*, 2nd ed. (London: Methuen 1966), pp.xi-xii.

[14] D. D. Raphael, *The Paradox of Tragedy* (London: George Allen & Urwin, 1960), p.37.

[15] Herbert J. Muller, *The Spirit of Tragedy* (New York: Washington Square Press, 1965), p.213.

自然及人為災難。日本戲劇充滿暴力和儀式化的死亡。但表達痛苦和個人主義的悲劇，明顯屬於西方傳統所有，這種觀念和所暗示的人生觀，是受希臘影響。至其衰落的那一刻，悲劇文學各種形式是希臘化的。」**❶**

　　穆勒和史泰那的說法雖不全面，卻誤中副車，指出一正確的現象。穆勒對中國人對悲劇及生死看法非常籠統，但他指出中國戲劇裡沒有西方式的悲劇。史泰那道出西方悲劇之希臘色彩，間接暗示以不同標準對東西方的「悲劇」下定義。

　　王國維把元劇《竇娥冤》和《趙氏孤兒》當作中國的偉大悲劇，人物和意志表現足以媲美西方偉大悲劇❶。此說一出，學者和戲劇批評家紛紛效尤，套用悲劇一詞，詮釋中國戲曲。有部分認為中國戲曲有悲劇存在，另外一些人則持相反意見，並為中國戲曲無西方式之悲劇而惋惜。雙方均各主其說，忽略了該名詞之外來性和固有之西方參考架構，而只求一時詮釋上之方便。

　　爭論中國戲劇有沒有悲劇的問題，涉及到中西比較文學的方法和研究目的。詮釋或評介中國戲劇是否一定要應用這個名詞？是否要將中國戲劇無悲劇看成一種文化營養不良？一般討論這個問題的正反文章，均有一共同點：對於文章的討論方法，多受西方對悲劇的看法所左右，已有先入為主的思維偏見❶。例如，錢鍾書先生於

❶　George Steiner, *The Death of Tragedy* (London: Feber & Faber, 1961), p.3.

❶　Wang Kuo-wei（王國維）, *Sung yuan hsi ch'u k'ou*（宋元戲曲考）Shanghai: Commercial Press, 1915.

❶　Tseng Yung-i（曾永義）and Yao I-wei（姚一葦）are the two critics I have noticed so far who have analyzed Yuan drama without recourse to western-bound

一九三九年寫的〈舊中國戲曲中之悲劇〉（"Tragedy in Old China"），登於《天下月刊》。這篇文章與王國維受叔本華哲學影響的主張唱反調。他說：「悲劇乃最崇高的戲劇藝術，而吾國傳統戲劇家在這方面，表現最弱。」**⓳**錢先生評論中國戲劇，經常使用西方對悲劇的字眼，例如 higher plane of experience, tragic flaw, assertion of will, Reconciliation 等。因此評介標準，難免先入為主，固於西方的看法。而一些持相反見解的劇評家同樣犯了此一毛病，仍是以西方悲劇術語，以證明中國戲劇有悲劇存在，引用如 evil, Seriousness, responsibility of the hero 等。中國「悲劇」若能為一文類看待，應要有一套適合其本身文化、美感經驗和哲學思維背景的標準。而不應光依靠借用各種含有特殊西方文類意義的標準或術語。因為，這樣會招致觀念和詞意上之含糊，而不能將研究中國式悲劇作為一文類的界限，畫得清澈。

assumptions. Tseng points out in his article, *"Wo kuo hsi qǔ te hsing shih ho lei bie"* (我國戲劇的形式和類別) *Chungwai Collection of Literary Essays*, 7 (1975), pp.355-366 that to discuss Chinese drama in terms of tragedy and comedy is a superimposi tion of foriegn model. Yao, speaking from the Chinese perspective, affirms the necessity of poetic justice in Chinese plays. (See "Yuan tsa-chu chung-chih pei chu kuan chu t'an" [元雜劇中之悲劇觀初探], *Chung-wai Literary Monthly*, 4, no.4 (1975))

⓳ Chien Chung-shu (錢鐘書), "Tragedy in Old Chinese Drama," *Tien Hsia Monthly*, I (1935), p.38.

異於西方的中國式悲劇

　　因此，我們對下列的主張，有值得保留之地方：「雖然傳統中國戲劇分類並無悲劇一詞，而適合西方悲劇標準的中國古典戲曲亦很少，因而說中國戲劇史上，並未有悲劇，仍然是相當武斷的。」[20]無人會反對這聲明的上半部意思，但下半部所指的，確令人覺得矛盾。問題出自「悲劇」一字眼上，假若這裡所說的「悲劇」，乃指西方戲劇理論標準下的悲劇，中國傳統戲劇並未有此意，這句話便等於多餘，但假若是指一與西方戲劇理論內的悲劇不同的一特殊悲劇意識，則有賴從詞意和觀念層次，加以界說，以資說明它有異於西方之悲劇意識。胡耀恆教授在他的文章說：「中國愛情悲劇往往重視離愁別苦，〈梧桐雨〉、〈漢宮秋〉、〈孔雀東南飛〉和〈梁山伯與祝英台〉可見一斑。」[21]假若這些是中國式的愛情「悲劇」則「悲劇」定義應從其本身獨有之形式和內容去界說和分類。這樣會比借用西方悲劇模式去闡述「悲劇成分」，更有價值，更客觀而具體，更無須將此類作品硬與西方悲劇作品當成有關連文類看待。不需要將《漢宮秋》和《長生殿》與莎士比亞的《安東尼與基娥柏查》或查爾頓（Dryden）之《為愛犧牲》（*All for Love*）比較，而發覺前兩劇缺少一種「超越個人同情之更高層次經驗」[22]，亦無須將中國戲劇內之善有善報，惡有惡報，看成反悲劇，因其與

[20]　Hwang mei-shu, "Is There Tragedy in Chinese Drama? An Experimental Look at an Old Problem," *Tamkang Review*, 10, nos. 1 & 2, Fall and Winter, 1979, p.212.

[21]　Ibid., p.222.

[22]　Chien Chung-shu, p.38.

西方悲劇原則之賞罰曖昧相違：「西方悲劇不一定符合一般正義或理性要求，命運是盲的，人與之接觸可招損。」❷這種觀念與中國固有之美感經驗和哲學精神背道而馳，與中國觀眾之社會理想和習慣期待，亦大相逕庭。故若要說中國戲劇的思想價值是反悲劇，首先要考慮這些固有的觀念和價值。而不應只憑西方的悲劇模式下定論。

　　胡耀恆和 Cyril Birch 兩位認為《琵琶記》乃悲劇。胡教授說：「以亞里士多德的戲劇理論來看，琵琶記可說是一完整的悲劇。」❷ Birch 則認為：琵琶記可加入關漢卿《竇娥冤》、《紅樓夢》之作品行列，些作品之衝突和解決過程，可稱得上悲劇。」❷兩文的分析均有見地，但方法論則有商榷之處。前者套用阿里士多德之悲劇定義，後者的模式來自 Robert Bectold Heilman 悲劇與鬧劇之對分。兩者均未考慮中國戲曲背後之特殊因素：社會意識，個人期望，道德架構，哲學思維，美感經驗各方面。

　　傳統中國戲劇評論家和作者從未用悲劇這一名詞作為文類之分類。傳統元劇分成十二大類，這見於一三九八年朱權之〈太和正音

❷　John Y. H. Hu "The Lute Song Reconsidered: A Confucian Tragedy in Aristotelian Dress," *Tamkang Review*, 7, no. 1, p.449.

❷　Cyril Birch, "Tragedy and Melodrama in Early Ch'uan-Ch'i Plays: 'Lute Song' and 'Thorn Hairpin' Compared," *Bulletin of the School of Oriental and African Studies*, 36 (1973), 228.

❷　Ibid.

譜〉；據近人羅錦堂教授〈現存元人雜劇本考〉分成八類。❷分類
標準多依據故事內容或人物類型，涉及歷史及社會道德，倫常孝道
等問題。分類的方法主要是一種圖書館式的分類，從未用到近乎
「悲劇的」，「喜劇的」或「悲喜的」類分。它們故事題材均有介
乎這三方面。總括來說，應用西方文類名詞去分類中國戲劇，可以
收它山之石的功用，若認為非要用這些文類模式不可，則又似乎有
點太專橫。

如何確立中國的悲劇觀念

　　鑑於中國文學的文類型式與西方的文類型式並未曾發生實際的
互相影響關係 *Rapport de fait*，且中國式的「悲劇」在時空與西方
悲劇毫無關連，兩者應該分開討論，看作兩種不同之文類，從觀念
和詞意兩方面分開討論其優劣。而中國式的悲劇，一定要在這兩方
面與西方有別。

　　然則，怎樣才能為中國式悲劇找出一適當文類名稱？這一步驟
並非三言兩語可以說明。要找出一個中國式的悲劇觀念是可以行得
通的。但如何去著手，則頗費周章。下面幾點可以作為參考範圍：
㈠從中國的哲學和宗教根源找出一對悲劇觀念的心態，㈡從中國文
學作品求證這種悲劇心態的表達程度，㈢從中國戲劇中求證這種心

❷　Chu Ch'uan (朱權), *T'ai -ho cheng-yin p'u* (太和正音譜), *Chung-kuo ku-tien hsi-ch'u lun chu chi-ch'eng* (中國古典戲劇論著集成), Vol. III, pp.1-231. Lo Chin-t'ang, *Hsien ts'un Yuan-Jen tsa-chu pen-shih k'ao* (現存元人雜劇本事考), Taipei: Chung-kuo wen-hua shihyeh Co., 1960.

態的表現程度，找出一種合理的代表模式。這三種步驟是一種將具體事物組合，以期產生一種文類觀念的方法。然後再按此觀念之特徵，再賦予此文類一更真體貼切的名稱。

以後的探索

　　中西比較文學從早期到目前已走了一段路子，這可從早期這方面的論文到《淡江評論》，《新亞比較文學研究專號》（1979）和《中西文學比較研究：理論與策略》（1981）等書，可以看出。這些論文集中有各種不同的研究方法：有用西方文學理論分析中國作品，亦有用中國觀念分析西方作品，一般亦有研究影響，類比，平行各方面問題。大體上，已為中西比較文學開創了新的領域，提供新的見解和刺激。其中亦有些文章在方法論上，招淺薄和附會之譏。

　　這類非議多集中於方法問題上。因此，中西比較文學今後的研究，更應在這些方面注意，找出更妥善的此較研究方法。在將來，中西比較文學將以文化為基，傳統為本。從模仿與應用西方模式和感性轉變回到「文化自覺」和「傳統自覺」的肯定。這種轉變應表現在批評和方法論上。

　　這種文化自覺為基，傳統自覺為本的轉變過程，必然是崎嶇的，原因是中國文學理論仍待更有系統整理，詮釋得更淺白易見。應用西方文學模式仍有一定的作用，唯應用得要更小心嚴緊。這一問題葉維廉教授在〈西方比較文學模子的應用〉一文，已有交

代。❷

　　上文提到為中國式悲劇找出一恰當的文類稱謂、須要有三個步驟：

　　㈠從中國的哲學和宗教根源找出對悲劇觀念的心態形成。

　　㈡從中國文學求證這種悲劇心態的表達程度。

　　㈢從中國戲劇，尤其元明後的戲劇求證這種心態的表達，找出一合理的代表模式。

　　以下試從這三個步驟去組合一些具體例子，希望這種方法能產生一種文類觀念，再按其特性、賦予中國式悲劇文學一更近國情的文類。

　　若從中國的哲學和宗教方面來說，可首先先舉姚一葦先生的〈元雜劇中之悲劇觀初探〉為例。姚氏提出兩點證明中國無西方式的悲劇。他指出源流上西方戲劇起源自祭祀，演變為悲劇 *tragoida*，中國戲劇屬民間與宮廷的娛樂、宗教祭祀的氣氛不濃。從此點推理，西方悲劇結尾的犧牲，並非必然。亦有違娛樂戲謔的目的。從哲學的宇宙觀發展來看，希臘式的宇宙觀往往是命運、神和人糾纏不清，互為衝突，最後往往使人淪為犧牲品。中國的宇宙觀則鬼神和人的關係是平行的。作為中國文化主流的儒家，並不強調對自然力量的崇拜，「亦沒有一超越於人生以外，而又主宰著人生的人格神、佛教根本是個無神論，亦不信有一個無上權威的人格神」（唐端正，《中國文化中的道德宗教觀》），故中國式的悲

❷　Yip Wai-lim, "The Use of Models in East-West Comparative Literature," *Tamkang Review*, 6, no.2 & 7, no.l, Oct. 1975-April, 1976.

劇，當然與希臘式的悲劇不相同。「元劇中具悲劇性質者，主要係表現善與惡之爭，惡人係自一己的私利出發……而好人不是一個無辜受害者（victim），便是一個意念的化身」（姚，頁 557），「元雜劇因主要係建立於善惡的衝突上，是故必合於因果報應」（姚，頁 558）。姚氏此文的立說，與唐君毅先生在《中國人文精神價值》一書中所說的中國無西方式悲劇之理由的出發點相近，均不以西方悲劇標準為衡量尺度。唐先生所說的中國人不以「小過」害「大德」，強調中庸之理想，故中國文學中多大團圓結局。若作品不如是，亦會補償，多以「續」或「餘」來達到這種美學上和心理上的理想渴求。佛萊爾在他的書 *Anatorny of Criticism* 中亦提及：「凡文化中多講求理想世界而代替現實境況，宗教提昇而代替科學認知的層面，它的戲劇觀均是全部以喜劇收場為主的。」"ivilizations which stress the desirable rather than the real and the religious as opposed to the scientific perspective, think of drama almost entirely in terms of comedy." (Northrop Frye, Princeton: 1957, p.171)

中國戲劇之所以留下歡樂的尾巴，原因亦在此。

蘇國榮先生的〈我國古典戲曲理論的悲劇觀〉一文分析西方悲劇以公式表達：喜→悲→大悲。中國式悲劇的公式則是：喜→悲→喜→大悲→小喜。後者是悲喜交錯，寓苦（哭）於笑。這種中國式悲劇洋溢著一股樂觀主義。蘇氏在文中以〈山海經〉和〈准南子〉等書中的「四極廢，九洲裂」，「煉石補天」，「洪水淵數、自三百仞以上」，「息土填洪」等觀念以闡釋中國式的悲劇觀。他再從中國戲劇的結局類型而分中國的悲劇為四類：

1.象徵型：《嬌紅記》、《梁山伯與祝英台》

　　2.復仇型：《趙氏孤兒》、《王魁負桂英》

　　3.解脫型：《長生殿》、《桃花鳳》

　　4.調和型：《琵琶記》、《雷峰塔》

（見《中國古典悲喜劇論文集》，上海文藝出版社，1983 年 5 月，頁 31-50）

　　在同一集子內，邵曾祺先生的〈試談古典戲曲中的悲劇〉分中國悲劇分五大類：

　　1.無生且大團圓的悲劇：《梧桐雨》、《桃花扇》、《崖山烈》。

　　2.掛上復活的尾巴型：《梁山伯與祝英台》、《牡丹亭》。

　　3.報仇型：《王魁負桂英》、《趙氏孤兒》。

　　4.報應型：《趙貞女蔡二娘》、《鳴鳳記》。

　　5.不死型：《琵琶記》。

以上兩大分類的例子均是從中國戲劇中找出合於中國哲學和宗教的悲劇文類模式，亦即是代表中國式悲劇的文類特徵。如何再從觀念和辭彙找出一合適而具代表性的名稱，依然是紀岸教授（Claudio Guillen）所說的 Matching matter to form 的形成文類（Genre）的功夫。

第七章　西方現代戲劇中之
中國戲曲技巧

　　李察·修爾頓教授將西方戲劇發展分為七個時期。首五個時期的戲劇表現風格是反幻覺真實（anti-illusionistic），第六時期的風格是追求幻覺真實（illusionistic）而第七時期亦即是現在的階段又再 回到反幻覺真實的路上。❶西方戲劇發展的七個階段可以說明它的演進是介於幻覺真實和反幻覺真實兩者表現技巧的爭奪中。這種表現技巧的爭奪戰與中國傳統戲劇發展歷史來看，基本上並不存在，因為中國傳統戲曲歷來均是重非幻覺真實的表現技巧（non-illusory）和劇場的表現主義（Presentationalism），並不重視西方的「四堵牆式」幻覺真實。雖然西方的現實主義戲劇非常影響中國的現代戲劇，這種影響造成了中國戲劇發展的一個突變，唯這只是二十世紀的新現象，一度令中國的現代戲劇扔棄了傳統戲曲的非幻覺真實手法，並詆之為遺形物「男人的乳房」，而趨鶩西方之左拉、易卜生、蕭伯納的幻覺真實表現手法。所以說中國現代戲劇是西方戲劇的泊來品或移植亦無不可。

❶　Richard Southern, *The Seven Ages of Theatre* (New York: Hill and Wang, 1961).

　　西方戲劇發展到現在的第七階段卻明顯是對第六階段的幻覺真實的一種反動。這種反動具有一明顯的自覺意識（self-consciousness）在表現現實方面亦一反幻覺真實的「四堵牆式」手法，而代之以寫意，抽象的表現主義。這一階段應包含現代西方戲劇的一半作品，對西方現代戲劇的貢獻亦足以與左拉、易卜生、蕭伯納等人提倡的幻覺真實戲劇分庭抗禮。這類作品可推溯到卑蘭迪魯（Pirandello）、布萊希特（Brecht）、懷爾德（Thornton Wilder），荒誕劇場的作家以致到後現代劇場的作品。

　　其實這種現象在西方現代戲劇發展之初已種下其根源。現代西方寫實戲劇一心要建立幻覺真實的舞台表演，以表現真實，一切表演的技巧，舞台設計、人物、服飾、語言均務求呈現一真實世界對等的舞台上的真實世界，因而弄至某程度表達方面的局限。卑蘭迪魯、布萊希特、懷爾德、桑雷（Genet）等現代戲劇作家覺得現實世界可以有另外的表達途徑，並不是死的「四堵牆式」的，故他們提出另類的戲劇，又從東方劇場中的非幻覺真實和表現主義尋找靈感，一時蔚為風氣。以上剛提到的四位西方現代劇作家或多或少與東方戲劇有各種淵源。布萊希特領悟中國傳統戲曲的程式表演而啟發他自己提倡的「史詩戲劇」和其中心表現思想：「疏離效果」（Alienation Effect），卑蘭迪魯的戲劇以一種近乎禪宗的態度去處理真實世界有關的問題❷。懷爾德自少長於中國、深受中國傳統戲曲的抽象手法影響，因而在《小城風光》（*Our Town*）創出自己的抽象真實（Abstract Realism）的手法，桑雷則公開承認喜愛中國

❷　W.D. Norwood, Jr., "Zen Themes in Pirandello," *Forum Italium* I: 349-56.

傳統戲曲的表現手法，一九五四年發行的劇本《女僕》（*The Maids*）的序文清楚紀錄他的靈感師承。這些另類戲劇最重要的一點乃是重拾西方戲劇固有的傳統，這種傳統其實早已在希臘和伊利沙伯時代的戲劇中俯拾皆是，只不過在二十心紀初一度受到忽視，而又由於中國傳統戲曲所倡的演員和觀眾的想像空間和象徵色彩、再次在現代西方的戲劇家的心中重新燃起了改良的火花。

　　以下就前述四位西方現代戲劇作家對舞台演出、時空運用、表演技巧等處理方面的中國色彩，作一介述。

　　表演技巧方面：主要受中國或東方戲劇之非幻覺真實演出影響，取其程式化，抽象化和暗示性的特點，故意破壞幻覺真實的表象。布萊特的「史詩戲劇」將生活和藝術、舞台與現實分清涇渭，以便觀眾能清楚明白表演的虛擬性質和乖離實際真實性。他的這種自覺的將戲劇走向虛擬性的表達（the direction of conscious theatricality）乃是源於一九三五年在莫斯科觀賞梅蘭芳的京劇演出，翌年他便發表了有名的「中國戲曲中的疏離演出技巧」（Alienation Effects in Chinese Acting）❸。

　　布氏在文中指出中國戲曲演出技巧有異西方當前的寫實戲劇演出。當然，布氏對中國戲曲演出的精髓對他本人的戲劇理論啟發性很大，但他的了解程度亦只限於表面的反幻覺真實方面。他指出中國戲曲中的演員能經常保持自己和角色和觀眾的距離、故有疏離效果云云。但這種疏離演出是否能經常在傳統的中國戲曲演出和觀眾

❸　Leonard Pronko, *Theatre East and West* (Berkeley: University of California Press, 1967), p.58.

觀賞習慣的關係中，產生觀眾知性的疏離認受性，則來有深究，他只想當然這種觀眾疏離感會發生。事實則剛相反。無論中國傳統戲曲演出是如何的虛擬化，非幻覺真實化或甚至誇張化，中國傳統戲曲的觀眾仍會真情的投入和以戲如人生代入。疏離效果只是表面的假象，實質上不能將這種演出說成絕對性的疏離。

　　布氏從他自己構思的理想戲劇出發，他覺得中國戲曲中夾雜音樂、唱辭，是有利的手法，可以產生觀眾對演出的疏離效果事實上，中國觀眾仍是毫無保留的以真情代入歌唱劇情。表演的移情作用並未因音樂、唱辭或舞蹈的介入而中斷，而產生所謂的「疏離」。布氏則偏重因歌唱舞蹈介入部分，藉以催生他主張的「疏離」。試分析《高加索灰闌記》（*The Caucasian chalk Circle*）第四幕西蒙與古露莎重逢一段可見❹。久別重逢、情人仿如隔世、自有千言萬語、布氏為了減輕這一幕的情感衝激、他使劇中二人用生硬的詩歌對白，暗示二人身體相隔於一無形河，又加入第三人稱的唱辭，務其這些故意的異化（defamiliarizing）的技巧，將這一幕濃情降溫，但觀眾和讀者仍幻覺的對這一幕作很大的移情代入。這一點可能非布氏意料所及。此外，布氏故意運用一佈景者穿插於表演過程中、希望觀眾意識到身在劇院、眼前所見只不過台上的表演，以冀分清戲歸戲、生活歸生活。但從觀賞中國傳統戲曲的傳統來看，舞台上穿梭的佈景者已被觀眾接受為舞台演出的一部分、對他們的集中觀賞或移情反應，並未構成影響，但這種技巧卻是布氏特意應用來達到的反幻覺真實的手段，他又借用中國戲曲舞台上展

❹　Betolt Brecht, *The Caucasian Chalk Circle* (London: Methuen, 1979), pp.58-59.

示樂師的存在和他們的擊鑼擊鼓，喚醒受到催眠的觀眾、回到現實的生活。而中國傳統戲曲的鑼鼓節奏，往往是對演員導入角色的作用，強化演員的入戲反應，又使觀眾產生一美感經驗的觀賞心態，並不一定能製造疏離的效果。這一點與史坦尼拉夫拉斯基（Stanislavski）所說的「語音節奏」（Speech-Tempo Rhythm）一章，有異曲同工之妙。❺

　　戲劇批評理論家馬田、艾斯林形容布氏的「史詩戲劇」（Epic Theatre）乃是回歸歐洲戲劇的古典傳統❻。布氏通過對中國戲曲表演技巧認識和戲劇美學原則而達到的回歸。這種戲劇美學原則精神，是基於戲劇乃是虛假的再造活動、這種再創造的活動是戲劇活動的本質，與真實生活有別、無須強行營造幻覺的真實。這種精神與伊利沙伯時代的非幻覺真實戲劇演出是一致的。故無須求諸戲劇內之其它附加物，例如：燈光、佈景等等。一切以演員的演技為中心，中國戲曲的唱造唸打技巧經過承習的來自生活形式化動作，其源於真實生活又異於真實生活的動作。

　　布氏注意中國戲曲對演員的演出技巧要求，又注意到中國戲曲演員訓練技巧過程中之高度自覺和集中。故他認為演員的高度自覺令到與扮演的角色能分開，專注演出的功架，故觀眾亦不易流於幻覺的移情作用，這是他的「史詩劇場」的出發點之一；他的理想戲劇是要破壞幻覺真實。然而他似乎沒有注意中國傳統戲曲的傳統一

❺　Coustantin Stanislavski, *Building a Character* (London: Eyre Methuen, 1979), p.244.

❻　Martin Esslin, *Brecht: The Man and His Work* (Garden City, N.Y.: Anchor Books, 1961), p.128.

貫都是非幻覺真實的演出、不在乎消滅或製造幻覺真實，因它形式上一早已肯定戲劇的虛擬性（theatricality / fictionality）。

布萊希特的戲劇強調藝術和生活必須分野，卑蘭迪魯剛好相反，他故意將二者混淆起來。卑蘭迪魯的作品並沒有直接受東方戲劇或中國戲劇的影響，但他的戲劇作品卻具有某種程度的形式化或虛擬化的傾向，尤其對某一類「人生如戲、戲如人生」的後設戲劇主題（meta-dramatic）非常的自覺。中國戲曲所呈現的自覺意識乃是針對演員培訓和演出表現而言，而較少針對戲劇作品的內容和劇作家的自覺動機，故中國戲曲的演出不會淪為對自身媒介批判的後設演出（meta-performance），而只止於娛樂性的演出而已，因而缺少了像卑氏戲劇的形而上和藝術性的探討。這種藝術性形而上的探討最典型的例子便是卑氏的《六個尋找作者的角色》（*Six Characters in Search of an Author*）。

為了將這種探討戲劇化，卑蘭迪魯不但不將藝術和人生分隔、而故意將二者混淆，一方面將幻覺真實破壞，另一方面不斷製造更多的幻覺真實，故他的戲劇開宗明義讓觀眾覺得其虛擬色彩（theatrical / fictional）而使觀眾觀賞的經驗一方面有娛樂性，另一方面亦具知性的對戲劇、人生作有意識的自省（Self-reflexive）。

這種有意識的後設戲劇的批判和另類戲劇表達、亦可見於法國荒誕作家桑雷的作品。他在《黑人》（*The Blacks*）一劇採用面具，誇張的戲服和音樂，新佈景的戲台等反寫實手法，他在《陽台》（*The Balcony*）一劇採用中國傳統戲曲誇張打扮和化裝，使劇中的將軍、主教和法官等角色誇張化。在《簾幕》（*The Screens*）的十三和十五場，他以抽象和暗示的手法在光亮的舞台

上呈現伸手不見五指的黑夜，通過了演員動作的暗示。這種手法明顯受到京劇《三岔口》的影響。

這種象徵手法亦受到美國劇作家懷爾德的採用。懷爾德採用這種象徵手法不但不用來消滅幻覺真實，而是強化這種幻覺真實，希望能在舞台上的幻覺真實中創造出永恆的真實現象：一種放諸四海而皆準的真實。《小城風光》一劇的演出，不用布幕、不用佈景，只採用兩張長板凳和數坐凳，而令觀眾想像不同的時空出來。更使舞台經理一角色穿梭其間、與觀眾對話、告訴觀眾戲中的環節和背景，一人兼演幾個角色。這種反幻覺真實的舞台演出與中國傳統戲曲中的抽象表現手法相近、這種影響可歸究於他在中國成長的個人背景。

從中國傳統戲曲中的非幻覺真實手法中，他領悟到任何生活上大小事件、均可通過演員本身的想像和與其它角色的關係表現出來，無須倚靠真實的佈景呈現出來。故此，他領悟到戲劇演出的真諦乃在於它的假設性，和虛擬性，以及觀眾和演出者的共守的盟約，這盟約有賴觀眾和演出者的合作、前者通過想像力，後者通過演出的技巧、接受演出的以假當真的美學原則，使個別性事物提昇到一般性的真實。❼

《小城風光》演出的成功更觸發更多西方劇作家嘗試採用富中國傳統戲曲色彩的非幻覺真實的表現手法、捨體驗主義的寫實（Representational）而就寫意的表現主義（Presentational）。

❼　Thornton Wilder, "Some thoughts on Playwriting," in *The Intent of the Artist*, ed., Augusto Centeno, (Princeton, N.J.: Princeton University Press, 1941), p.83.

　　以上所提到的例子，可以說是西方現代戲劇中的中國風（*Chinoiserie*），其目的是希望以他山之石、重振現代西方戲曲的雄風、將現代西方戲劇脫離「四堵牆式」的寫實戲劇的桎梏，擴寬戲劇表達的語言、重新回到以演員為本的戲劇本質上。

第八章　中國現代戲劇
所受之西方影響

中國現代戲劇之發展時期

　　中國現代戲劇是二十世紀初中國政治經濟文化動盪期的產物，無論在形式或內容上，基本上是西方傳人的舶來品。自一九一九年五四運動以來，中國產生了新文學，隨著這種新文學的旗幟建立，戲劇方面亦有了所謂「文明戲」。

　　這種新的戲劇表達形式是一種以口語對白為主的戲劇，故亦有「話劇」一詞的稱謂，表示有別於傳統戲曲之唱做唸打的表達形式。除了用日常語言為表達工具之外，「話劇」是仿效西方現代戲劇，把一劇分成數幕，劇本上有詳細的舞台佈景說明，務使全劇的演出能對觀眾傳達一種觀念或社會問題。

　　這種新戲的興起，一方面是由於西方戲劇形式的輸入，而另一方面是當時的知識分子對傳統戲曲形式的不滿。這種不滿情緒在當時是相當普遍而激烈。這可以從錢玄同對戲曲的批評可見一斑：

> 若今之京調戲,理想既無,文章又極惡劣不通,因不可因其
> 為戲劇之故,遂謂有文學之價值也。又中國舊戲,專重唱
> 工,所唱之文句,聽者本不求甚解,而戲子打臉之離奇,舞
> 台設備之幼稚,無一足以動人感情。……❶

二十世紀初西方舞台流行現實主義和自然主義的戲劇。這種風氣東
來,輾轉由日本流入中國。按發展來分,中國現代戲劇約可分四
期。

　　⑴廿世紀初年上海已有班演員重建新舞台,加上真實感的佈景
來演出,一掃傳統戲曲的簡單佈景和形式的演出。但由於局限於改
編傳統劇目,以現代姿態出現,成就亦止於此而已。正式的提倡新
劇運動要到民國成立後一九一二年才開始。在此之前,已有一班留
日的中國學生在日本成立了一戲劇組織—春柳社,從事演出和創
作。一九〇七年二月春柳社在東京以全男班演出改編自小仲馬
(Dumas Fils)之《茶花女》(*La Dame aux Camelias*)。後來把這
劇帶回上海演出。同年六月,春柳社成員回到上海,公演改編自美
國作家 Harriet Beeecher Stowe 的小說——《黑奴籲天錄》(*Uncle
Tom's Cabin*)。這次可以說是西方話劇形式在中國舞台的首次演
出。此後,風氣漸開,「文明戲」便受國人所接納。❷

　　⑵但是好景不常,早期「文明戲」的中堅分子多屬業餘人士,

❶　見《中國新文學大系》,卷一,頁 79-80。

❷　田漢〈中國話劇藝術發展的徑路和展望〉,《中國話劇運動五十年史料
　　集》,頁 3-4。

雖有幹勁，唯對戲劇真正的認識有限，故「文明戲」的浪潮只曇花一現，隨春柳社而歸於沈寂。上海戲劇界漸漸受到商人的把持，經濟掛帥的前提下，只上演一些內容鄙俗的劇目。如此一來，「文明戲」只能作為一種娛人的表演，從文學表達的角度來看，則乏善可陳。

　　「文明劇」的沒落更刺激了新一輩有志的知識分子：他們開始向西方戲劇借鑑，希望能為中國現代戲劇找出一新的方向。胡適是這一輩人中之佼佼者：他在其〈易卜生傳〉一文中闡述西方戲劇之真實表達形式、足以作為宣揚新觀念的工具：經胡適的鼓吹後，一種新的戲劇觀念在中國開始醞釀起來。❸

　　⑶直到一九一九至一九二七這一段時間，中國現代戲劇開始建立了一嚴謹的文學風俗，眾戲劇社成立於一九二一年，出版了中國的第一份戲劇評論雜誌。北京美術專門學校亦於一九二二年成立，由歐陽予倩、熊佛西等領導。一九二七年田漢成立了南社。一九二八年更辦南國藝術學院。洪深亦於一九二二年學成回國，寫了《趙閻王》劇，後來經歐陽予倩，汪仲賢介紹，加入戲劇協社。這些人均受過西方戲劇理論的薰陶，著重介紹西方的戲劇理論和技巧予中國戲劇界。

　　⑷一九二七年至一九三七年，中國的現代戲劇發展更臻發達。這時白話亦深入文學的每一角落。更適宜於作為舞台上的語言。西方的愛爾蘭、英國等戲劇，對中國戲劇工作者不斷影響。由於受到

❸　胡適〈易卜生主義〉，《胡適文存》第一集，臺北：遠東圖書公司，1953 年版，頁 629-647。

愛爾蘭之 Abbey Theatre 成功的鼓舞，中國亦開始有許多小型的實驗劇團和戲院。曹禺亦在這種環境下培育出來。他的《日出》、《原野》、《北京人》、《雷雨》等劇，替中國舞台帶來一片異彩。他的戲劇亦深受西方戲劇大師所影響。在未提到進一步的具體影響實例之前，先討論外國戲劇對中國現代戲劇影響的兩個階段。

外國戲劇對中國現代戲劇影響之分期

　　五四運動迄今已有六十多年，這一段時間外國戲劇對中國現代戲劇的影響，可分兩階段具體說明：

　　早期影響——這是指春柳社介紹西方戲劇為始，以至一九二五年余上沅成立中國戲劇社的階段。這段時間亦是「文明戲」的階段，反映出新劇的發展由好奇，新鮮而趨於腐朽的現象：歐陽予倩提到這階段時說：「文明戲接受了歐洲戲劇分幕演出的形式……自從有了新劇、中國的戲曲舞台也改了樣子，上海建立了鏡框式的舞台，掛了幕，也用開幕閉幕的方式來分隔場子……文明戲也就是外來的戲劇形式，從自己的土地上長出來的東西。」❹他又說：「文明戲原來不是個壞的名稱，而且是一個好的名稱……文明兩個字是進步或者先進的意思。」❺

　　這時期中國接觸的戲劇作品和理論，主要來自歐美英等地。稍

❹　歐陽予倩〈談文明戲〉，《中國話劇運動五十年史料集》，中國戲劇出版社，1957 年，頁 49。

❺　同上。

後便開始了實踐這些舶來的戲劇作品和技巧。宋春舫在《世界名劇談》附了一百種世界名劇，供國人參考，預備譯作中國新戲的模本。❻他又極力鼓吹國人模仿法國戲劇家 Eugene Scribe 的「結構劇」（well-made play），因其結構令人入勝，猶如偵探小說一般。❼另一方面，胡適則鼓吹易卜生的戲劇。他認為「易卜生的人生觀只是一個寫實主義……是建設性的。」❽

　　劇場方面，歐洲當時盛行的小戲院，例如由 Lady Gregory 和 Miss Horniman 領導之都伯林劇場（Abbey Theatre），Andre Antoine 之自由劇場（Theatre Libre）以及俄國之莫斯科藝術劇院（Moscow Art Theatre），對中國戲劇工作者起了很大的鼓舞作用。陳源成立中國劇社的靈感，相信亦源於此等劇場運動。新月派人士余上沅，趙太侔均師慕 Lady Gregory 所著的 *Our Irish Theatre* 一書，以及愛爾蘭劇作家辛額（J. M. Singe）和葉慈（W. B. Yeats）等人。他們於一九二七年創立國劇運動。余上沅在序文中舉辛額為例，說明戲劇要反映民族，地方性：「我們要用這些材料寫出中國戲來，去給中國人看，而這些中國戲又須和舊劇一樣，包涵著相當純粹的藝術成分。」❾這種主張亦可以說是對易卜生主義的反動，指出戲劇除了有思想宣傳外，還需有藝術價值。宋春舫在〈中國新戲劇本之商榷〉和〈改良中國戲劇〉兩篇文章指出易卜生

❻　見《宋春舫論劇》，第一集，上海：中華書局，1923 年 3 月，頁 287-301。

❼　見《宋春舫論劇》，第一集，〈中國新劇劇本之商榷〉，頁 272。

❽　見《胡適文存》，第一集，頁 630。

❾　余上沅編，〈國劇運動序〉，《國劇運動》，上海：新月書店，1927 年，頁 6。

和蕭伯納之問題劇，只能迎合一小撮的觀眾，而這類劇的雄辯對白，令其它人不耐煩。他具體指出胡適之《終身大事》和蕭伯納的《華倫夫人之職業》的失敗例子。❿此外，張嘉鑄更有〈病入膏肓的蕭伯納〉一文，代表了新月派人對易卜生主義的不滿，強調他們要的不是易卜生運動，而是類似愛爾蘭之文藝復興運動。⓫

　　綜括來說，西方戲劇對這段時間的中國現代戲劇影響，相當廣泛。以下只舉幾個顯著的實例說明。從內容或觀念上去取材自西方戲劇的有胡適《終身大事》，模仿易卜生之《玩偶家庭》（*A Doll's House*），描寫一女子如何反抗不平等的婚姻，離家出走，正如娜拉棄夫出走一般。若從內容及形式上去取材自西方戲劇的，以洪深之《趙閻王》、曹禺的《原野》。洪深自己承認為了避免女角的問題，效法奧尼爾（Eugène O'Neill）之《瓊斯王》（*The Emperor Jones*）。⓬此劇之森林一幕靈感多來自《瓊斯王》之森林一幕，手法亦相似。陳穎博士著有英文論文──"Two Chinese Adaptations of Eugene O'Neill's *The Emperor Jones*" 詳細分析《趙閻王》、《原野》和《瓊斯王》三劇之相類地。⓭洪曹二人的劇本均保留奧尼爾劇之自然主義和表現主義的揉合。《原野》中之仇虎的報復心理，是一種過去與現在因果必然發展，仇虎與自然的掙求存，這些均帶有濃厚的自然主義色彩。仇虎殺人後逃入森林躲避，

❿　　見《宋春舫論劇》，第一集，頁 267-268。

⓫　　余上沅編，〈國劇運動序〉，頁 3。

⓬　　洪深，〈戲劇協社版斷〉，《中國話劇運動五十年史料集》，頁 110。

⓭　　見 David Chen, "Two Chinese Adaptations of Eugene O'Neill's. *The Emperor Jones*." *Modern Drama*, vol.9, no.4, Spring 1967. pp.431-439.

產生各種之幻覺，以致時空均變得倒置，這是一種表現主義的手
法，靈感亦來自《瓊斯王》森林一幕。劉紹銘博士的《曹禺論》一
書，其中有篇幅討論曹禺受奧尼爾的手法所響。❹當時一般人多受
易卜生的寫實劇的影響，田漢則反而對易氏之浪漫作品較有興趣。
並受易氏這類作品影響，以致他本人的作品均富有濃厚的浪漫色
彩。他又對西方之表現主義推崇，例如他非常欣賞當時有名之表現
主義電影──The Cabinet of Dr. Caligari。他的作品《獲虎之
夜》、《震慄》、《南歸》與易卜生之浪漫劇──The Lady from
the Sea, Ghosts──風格相近。董保中博士亦有一篇英文文章討論
田與易卜生之關係──"T'ien Han and the Romantic Ibsen"。❺以上
均是一些西方戲劇影響中國現代戲劇較為顯著的例子。

　　近期影響──這一階段指中華人民共和國一九四九年建以迄今
日而言。在建國初期，中蘇關係趨於密切，蘇聯的文學和戲劇亦相
繼在中國流行。在此之前，俄國文學在中國土壤並不完全陌生。一
九二一年中國已有第一部中譯的「俄國戲劇集」。一九二九年上海
的新潮劇社上演俄國戲劇有安德烈耶夫（Andreyev）之 The Waltz
of the Dogs，一九三〇年更上演契訶夫（Chekhov）之 Uncle Vanya
《凡尼亞舅舅》。一九三二至三七年間，蘇聯上演崔提也高夫
（Tretyakov）之 Roar China《怒吼中國》，和戈果里（Gogol）之
Inspector General《欽差大臣》，托爾斯泰（Tolstoy）之 The Power

❹　劉紹銘著，《曹禺論》，香港出版社，1970。
❺　見 Constantine Tung, "T'ien Han and the Romantic Ibsen," *Modern Drama*, vol.9,
　　no.4, 1967, pp.389-395.

of Darkness《黑暗勢力》等。五〇年代俄國導演史坦夫拉夫斯基（Constantin Stanislavsky）的戲劇體系在中國掀起一股熱潮，對中國話劇及甚至戲曲均產生了重大的影響。這是一次有系統的介紹和輸入俄國戲劇體系的活動，與早期的接觸有很大分別，影響層面非常廣大。三十年代後期史氏之《我的藝術生活》一書和《演員的自我修養》的第一部分，已經介紹到中國。遠在當時偏僻之延安魯迅藝術學院亦已有史氏之理論講授。一九四一年張水華由重慶帶去延安一份「戲劇藝術」雜誌，介紹史氏之戲劇理論，指出台上演劇要真實可信的觀念。魯迅實驗劇團更以史氏體系排演《中秋》，《帶槍的人》等劇。❻魯藝又翻譯了史氏了《演劇教程》，這是延安第一本介紹史氏戲劇書。值得注意的是一九三九年，孫維世留學蘇聯，學習史氏戲劇體系。她可以算是第一個全面學習史氏戲劇的中國人。解放後，她擔任中國青年藝術劇院的導演，訓練了許多人材，又在中央戲劇學院主持導班，協助來華的蘇聯專家介紹史氏體系。❼五十年代中國亦開始有組織翻譯史氏著作，派遣留學生到蘇聯學習。一九五三至五七年間，這種風氣更蔓延到戲曲界。一九五八年中央戲劇學院辯論史氏體系之應用性。一九六〇年歐陽予倩以中央戲劇學院院長身分發言，一方面指出史氏學說之唯心唯物的地方，另一方面指出學習史氏體系對提高中國戲劇藝術教育之重要。史氏體系遂以雷霆萬鈞之勢介紹到中國來。

❻ 嚴正，〈我所接觸的史坦尼斯拉夫斯基體系在中國的歷史〉，《戲劇藝術論叢》第二輯，1980 年 4 月，頁 25。

❼ 嚴正，頁 26-27。

史氏體系自有其本身不可抹殺之藝術價值，但亦不能諱言它之盛行與政治氣候不無關係。政治氣候改變，它的重要亦受到影響。反右運動自五九年開始後，連累了史氏在中國戲劇界之地位，受到左的思想傾向所否定，特別是史氏戲劇理論之心理刻劃部分與弗洛依德之心理學說有關，更受到非議。一九六四年中央和上海兩間戲劇學院一齊研究史氏體系，希望建立中國社會主義演劇體系，制定研究方則。結果發現史氏戲劇理論有唯心主義和修正主義的問題。然而，兩個研究小組的最後評價並不一致，一個主張否定這一體系，另一個則認為對中國戲劇藝術仍有肯定價值。⓲直至文化大革命爆發以後，史氏體系受到全面批判。此運動展開，牽連了許多文化人和教授史氏體系的人。

改革開放後、西方戲劇家對中國戲劇有影響以布萊希特（Bertolt Brecht，1898-1956 德國詩人劇作家）為代表。這種說法可證於一九七九年北京青年藝術劇院上演布氏《伽里略傳》一例。布氏本人的「史詩劇」（Epic Theatre）曾受相當程度之中國傳統戲曲劇場所啟發。目前的趨勢是他的戲劇對中國現代戲劇的一種反哺作用。六〇年代中國有名的戲劇導演黃作臨先生揉合布氏之戲劇理論佐中國傳統戲曲之藝術手法，建立了一「寫意的戲劇觀」，⓳表現出一種「似與不似之間」的戲劇體系。黃氏導演的作品——《抗美援朝大活報》、《新長征交響詩》、《急流勇進》，並沒有

⓲　嚴正，頁 29。

⓳　張黎，〈布萊希特在中國——在香港布萊希特討論會上的發言〉，1980 年，頁 6。

採用布氏慣用之「寓言劇」（Parable）、反而他改編自中國傳統戲曲劇目之作品──《張古董借妻》、《打城隍》、《打豆腐》、《打新娘》等劇，均有布氏「寓言劇」的影子。**⓴**布氏戲劇風格的影響，亦可見於沙葉新之作品──《陳毅市長》。此劇分十場，圍繞陳毅一人而組織情節，各場戲既可「珠聯璧合」，又可「獨立成章」**㉑**這種結構亦類似布氏戲劇之 episodic 格式。此外，賈鴻源之《屋外有熱流》，李維新之《原子與愛情》的演出，打破舞台空間的局限，隨意延伸時間和空間，不拘泥於情節的連貫性，走回傳統戲曲的表現手法，間接亦拜布氏戲劇所賜。舞台設計方面，龔伯安亦借鑑布氏和傳統戲曲之舞台形式，設計風格亦脫離歐洲封閉式之舞台設計。五十年代他在上海曾替黃佐臨設計布氏之《勇敢母親》一劇。他的其它作品──《伊索》、《中鋒在黎明前死去》，均顯示出布氏的風格。一九七九年的《伽里略傳》的舞台設計由薛殿杰負責，亦是走布氏的反幻覺主義的方向。由於青藝演出《伽里略傳》後，中國戲劇界又再注意戲劇之非幻覺之真實的問題。這個問題對傳統戲曲界一點也不陌生，反而中國現代戲劇界覺得這個問題很新鮮。一九八〇年《陝西戲劇》第三期已有兩位作者作出回響。蔡恬和柳風的文章──〈巧用幕布值得提倡〉和──〈戲曲傳統瑣談〉均同時提到非幻覺主義表達的優點──合乎經濟原則、流動性大，暗示力強。雖然非幻覺主義表達受到注意，這並不表示現實主義的話劇不再流行。一九七九年《戲劇藝術論叢》第二輯以史坦尼

⓴ 張黎，頁 6-8。

㉑ 張黎，頁 7。

夫拉斯基為專輯，首篇文章便是金山的〈恢復和發展我國話劇表，導演的現實主義傳統〉，亦可以說是對史氏的戲劇「平反」及「正名」。

中西戲劇的本質和演變

從戲劇發展的歷史來看，戲劇表現形式由非幻覺主義到幻覺主義，再回到非幻覺主義的這種趨勢，在中國或歐洲的發展均大致相同、程度雖有差別，不可以說是一新的突破，只能算是一種復古現象。戲劇的本質，中外一樣，是以演員（Actor player）為最基本。但兩者的戲劇演變稍有不同。未進一步說中西戲劇演變前，先談戲劇之本質（Essence）。所謂本質即一物之精華。西方戲劇的演變過程，不斷過程，不斷加添了本質以外的因素，諸如面具，服裝，隆起的舞台，舞台不久搬入室內的劇場，再加上燈光，佈景等因素，這些因素間接在某種程度上掩蓋了原來戲劇人為的本質。西方戲劇的演變，猶如一成長中的洋蔥，蔥心受一層層的蔥皮所包。裏這些蔥皮猶如加添了的其它戲劇因素：面具、服裝、舞台、劇場、燈光和佈景。這種戲劇演變的趨向便是廿世紀初之寫實主義和自然主義提倡之「四堵牆」式真實模擬，和附帶之演員對白口語化，演技生活化。寫實主義戲劇路線衰退後，西方的戲劇運動才開始走回戲劇本質的路線，放棄幻覺主義的真實，回到非幻覺主義的戲劇表現。這種發展猶如剝洋蔥皮，把一層層的附加因素去掉或從簡。開創這種風氣的先有布萊希特，後有荒謬劇作家具克特（Samuel Beckett），于安尼斯高（Ionesco）和桑雷（Genet）。中

國傳統戲曲的演變雖然亦有加添了演員本身外之其它因素，例如面具、服裝、舞台或劇場等。但基本上演變的趨勢，仍保留原先之非幻覺真實的表演形式，著重演員本身的唱做唸打，動作的形式和象徵化，簡單佈景，保持極濃厚的劇場主義色彩。相較之下，比西方戲劇更接近戲劇之本質。但中國現代戲劇一開始便受了西方幻覺主義寫實的形式影響，自新文學運動以來，反傳統戲曲的途徑而行，強調幻覺主義的真實。早期有些戲劇家更基於改革的狂熱，妄自菲薄中國傳統戲曲的表現手法，斥為封建，腐朽，幼稚，乏感染力。這是一種反傳統文化的精神流瀉到傳統戲曲上的情形。反傳統戲曲最激烈的，除了前引的錢玄同便要算胡適。胡適反傳統戲曲論中了文學進化論的荼毒。他認為中國傳統戲曲發展到當時，已是式微時期，應由一新的和進步的戲劇形式取代。他甚至認為戲曲中之面具、合唱、獨白以及樂曲部分，均屬無用，猶如男子的乳房，形式雖存，作用已失的「遺形物」。**㉒**

　　相形之下，宋春舫和新月派的人士對傳統戲曲的偏見便較少。新月派的戲劇家提出新的國劇運動，保存中國民族和文化的特性，而又能兼及普遍性。余上沅在〈國劇運動序〉說：「我們要用這些材料寫出中國戲來，去給中國人看，而這些中國戲又須和舊劇一樣，包涵著相當純粹藝術成分。」**㉓** 宋春舫則看出中國舊劇之象徵手法可資當時剛崛起於西方之反幻覺主義的戲劇借鏡。前述的知識分子對中國傳統戲曲之鄙視，多出於他們對中國的政治經濟文化各

㉒　胡適，〈文學進化觀念與戲劇改良〉，《胡適文存》，第一集，頁148-149。

㉓　余上沅，〈國劇運動序〉，《國劇運動》，頁5-6。

方面的不滿，產生了為反傳統而反傳統的偏激。這種現象目前已不
復見。早時中國大陸更有人提倡話劇與戲曲手法揉合。一九五六年
焦菊隱導演郭沫若的《虎符》是第一次嘗試，加添了京劇的鑼鼓部
分。後來，郭沫若的《蔡文姬》，《武則天》，曹禺的《膽劍
篇》，《王昭君》（曾在香港上演），田漢的《關漢卿》等劇，均
有加入戲曲的成分，諸如碎步，水袖等表演技巧。㉔臺灣方面，八
十年代臺北上演的《遊園驚夢》，由白先勇和楊世彭改編自前者的
小說，劇中亦採用崑曲及平劇的身段和音樂。這種做法，肯定中國
傳統戲曲的價值和音樂，亦肯定其藝術上之民族性，將話劇民族
化，亦即是白先勇寫於《遊園驚夢》之前的：將傳統溶入現代。㉕
這種態度與五四時某些新文學工作者對傳統戲曲的態度，成了一強
烈的對比。

㉔　焦菊隱，〈關於話劇吸取戲曲表演手法問題－歷史劇《虎符》的排演體
　　會〉，《戲劇論叢》，1957 年第三輯。

㉕　白先勇，《遊園驚夢》劇本序，臺北：遠景出版事業公司，1982 年，頁 1-
　　2。

第九章　中國當代戲劇的西潮：
試析沙葉新《假如我是真的》和
高行健《車站》

　　中國現代文學接受西方文藝思潮影響，可以追溯至一九一九年的五四運動。當時西方的文學理論和作品大量湧入中國，不同類型，風格的作家，上至易卜生，下至布代尼爾（Baudelaire）文學思潮無論是浪漫主義、現實主義、象徵主義、表現主義或唯美主義等，不分時代背景的先後，同時受到中國文學改良者的歡迎，形成了一圇圇吞棗的現象。他們這種飢不擇食的現象，無非是受一股現代化的改革熱誠所驅使。處於二十世紀九十年代回看中國現代文學所受西方文藝思潮的影響，難免有點老生常談的感覺。但自七〇年代中國改革開放以來，這種似曾相識的現象卻增加了現代化的色彩，從比較文學的影響角度來看，似乎有值得研究的必要。

　　自從八〇年代以來，中國開展了一個嶄新的文藝百花齊放的景況，無論在詩歌、小說、戲劇和文學批評均呈現一片蓬勃的現象。在一片欣欣向榮的氣氛下，當局的寬容程度加上各種文體的新嘗試，題材方面的擴闊，和熱切的向西方作品的接觸，均相繼出現。

當然，這個過程亦偶有來自當局的降溫干預，但一般的大氣候仍是傾向於開放和實驗。這種對西方文藝作品的熱切接受當然不是受當局的鼓勵，而是中國作家一般渴望新的創作嘗試，以脫離歷來的黨路線支配下的僵化創作教條。這種求新的嘗試在文學和戲劇方面尤為顯著。戲劇方面的衝擊可見於八三年五月七日，美國當代戲劇家亞瑟、米勒在北京執導的《推銷員之死》（*Death of a Salesman*）更早時有七九年三月中國舞台製作演出的布萊希特《伽里略傳》（*Galileo*）。西方戲劇作品，遠的有莎士比亞作品，近的有西方當代前衛作品，均有中文譯本。對於它們的評價亦相繼出現於各類學報刊物。一九七九年一月的《文藝評論》登載了三篇有關莎劇的文章，涉及範圍包括莎氏的現實主義和個別劇本，《李爾王》（*King Lear*）和《溫莎堡的娘兒們》（*The Merry Wives of Windsor*）。改編莎劇《麥克貝》（*Macbeth*）與《奧賽羅》（*Othello*）為地方戲曲，亦相繼出現。各種改編或吸納外國戲劇作品的熱情，顯示創作的前景一片光明和充滿更新的憧憬。這種對西方戲劇作品的開放和歡迎是自一九四九年以來未曾有過的現象。這種徵示其實可見於一九七九年《戲劇論叢復刊》首期的序評，它道出復刊的目標是有系統的介紹西方戲劇和吸收其精華。

在一片對西方戲劇開放的聲浪中，首先受惠的是布萊希特。《戲劇論叢》中六篇有關西方戲劇的文章，有四篇是介紹布萊希特的戲劇。這種編排當然一方面是有系統和分量的介紹西方戲劇，亦是對布氏對西方戲劇貢獻的一種肯定。布氏在中國的名氣與俄國的導演大師史坦尼夫拉斯基相較，則顯得失色不少。後者的導演體系早在在中國風行一時。反觀在七〇年以前只有零星幾篇介紹布氏的

文章，分別由卞之琳寫的〈布萊希特戲劇印象記〉（一九六二年五、六期《世界文學》）和黃佐臨翻譯自俄文的〈布萊希特的戲劇創作〉（一九五七年三卷，《戲劇論叢》）等而已。

　　這種現象亦相當有趣。史氏理論非常唯心，但由於當時中俄的盟友關係，非常吃得開。而非常唯物的布氏對戲劇的看法卻受到忽略。但今時今日，布氏的戲劇在中國有後來居上的可能。一九七九年北京上演了《伽里略傳》之後，中國戲劇界更流傳一股布萊希特風。中國青年藝術劇更在其三十周年紀念以此劇為上演盛事。自一九五九年黃佐臨在上海上演布氏《勇敢母親》（*Mother Courage*）的首遭。

　　《伽里略傳》一劇的演出有其時代意義，北京中央戲劇學院丁揚中教授說得好：「它的上演令到中國長期與西方戲劇隔絕的現象打破，使中國戲劇界更易接受西方現代戲劇和理論。」❶這種接觸後的影響如何？中國當代戲劇吸收了那些西方當代劇種和理論？中國當代的戲劇路線受到如何的影響？

　　若將目前中國戲劇自改革開放以後的趨勢與西方二三十年前的戲劇發展情況，可以看出某些相同的地方。一九六三年戲劇評論家馬田、艾斯林將西方現代戲劇發展情況歸納成兩大潮流，一種是社會批判意識濃厚的「史詩劇場」，另一種則是內向型、主觀色彩濃厚的「荒誕劇場」。這兩類表面取向雖不同，但骨子裡的內容和技巧均共通，故馬田、艾斯林預料這兩種西方戲劇主流將互相揉合，

❶　丁揚中，〈理想與探索——漫談布萊希特的戲劇〉，《戲劇藝術論叢》，第一輯，1979 年。

捨短補長，而成為現代西方戲劇的主流混合體。❷雖然當代中國戲劇工作者是否清楚艾斯林的分析結果，我們無從知道。中國當代的戲劇界長年限於黨指定的戲劇路線和多年的孤立，故對這種曾盛行一時的西方現代戲劇潮流的接觸，至少遲了二十年。雖然是遲了些，中國當代戲劇仍對這些近代西方戲劇潮流趨之若鶩。

布氏戲劇在中國所受的歡迎亦可以了解。布氏的馬克斯色彩的社會改革，意識型態均與當時中國國情並不存在矛盾的問題。至於另一股近代西方戲劇潮流——荒誕劇場——在當代中國劇場亦受到如斯歡迎，則令人有點意外。因荒誕劇場一貫的色彩是個人主義、唯心和隱晦的，對社會問題不採直接參預和表態。因此，這種荒誕潮流在中國戲劇界亦會掀起無數的爭論。雖然如此，當代中國戲劇工作者覺得這兩種西方戲劇潮流的揉合，作為一種莊諧並重的對當前中國社會現象的舞台表達方法，使他們不再困於社會主義現實的傳統框框內，而作不同的新的戲劇表現的嘗試，有寫實手法亦有非寫實手法，盡量擴闊舞台表達的語言，既可使觀眾產生疏離效果，亦可以令他們感情投入。這兩種新穎的舞台手法，利用舞台促使觀眾對周圍的環景和問題，作知性的批判。史詩劇場的異化手法和疏離效果，往往令觀眾對戲劇產生一種辯證的態度。荒誕劇場的荒誕內容和隱晦主題亦使觀眾的觀賞提高警覺，進而思考劇場之外的真實問題。本質上，這兩種劇場和觀眾的關係可以算是具有教化和宣傳作用的，與近代中國戲劇的社會主義寫實傳統，並不相違。

❷ Martin Esslin "Brecht, The Absurd and the Future," *Tulane Drama Review*, Vol.7, no.3, Summer, 1963, p.44.

　　我們可以具體的中國當代戲劇作品驗證這兩股西方戲劇潮流對中國當代演出的影響程度。試以沙葉新《假如我是真的》和高行健的《車站》來說明。

　　《假如我是真的》一劇由三位源自上海的作家共同創作的結晶。他們是沙葉新、李守誠、姚德明三人。寫成於一九七九年，曾作短期的內部公演。由於受到強烈的批評而被逼停演。劇本的創意來取俄國劇作家高爾果（Gogol）的《欽差大臣》（*Government Inspector*），內容則以中國當前的社會畸型現象為嘲諷的對象。故事是說一個下鄉的青年大吹大擂為高級幹部的子弟，到處招搖撞騙。故事以雙線動作進行，一方面將觀眾和演員建立一互動的關係，舞台和觀眾席的界線合併為一，而戲中的內殼則以假扮幹部之子的青年為骨幹。這種新穎的嘗試以西方現代戲劇的角度來看，並不陌生，但對當時的中國戲劇界卻是一新的嘗試，因其表現手法包容了西方戲劇家卑蘭迪魯（Pirandello）和布萊希特（Brecht）的技巧，一時將舞台和觀眾席的空間混成一片，一時又將二者分成涇渭。卑蘭迪魯和布萊希特的劇本喜採用一幕〈前序〉（Prologue），一幕〈終幕〉（Epilogue）和戲中戲的結構，以產生一辯證性的架構，對某些藝術上或社會性的弊端加以批判。〈前序〉有意識探究人生與舞台、現實與藝術的二元關係，直接對觀眾對話、和即興的表達，使觀眾穿梭於想像和現實間，令觀眾產生新奇的感覺和刺激起他們的知性的反應。從戲劇表現技巧來看，《假如我是真的》的卑蘭迪魯色彩（Pirandellianism）多於布萊希特色彩（Brechtianism）。劇中流露出的諷刺說教訊息亦有異於傳統的社會主義寫實式說教。形式上更有異於一貫演出的寫實主義戲劇，

因為演出對空間的處理，不拘泥於「四堵牆式」的固定空間，亦不採易卜生式的幻覺真實佈景。戲中表達內容的荒誕和滑稽、嚴肅和突兀、同時兼容，這些西方荒誕劇場和布萊希特式的素材，自然的與中國當代社會現象結合而形全劇的主題中心。這種舞台手法的借用，將西方的戲劇形式和內容本土化，可以說是中國當代戲劇中的「洋為中用」的一個成功例子。亦可以是西方近代前衛戲劇的中國變型。

此外，劇末的〈終幕〉再重覆戲劇和人生的兩元關係，將舞台譬喻成一法庭，邀請劇院的觀眾為法庭的聽眾，對裁判決定參預意見。這法庭一幕令人記起布氏《高加索灰闌記》亞斯達（Azdak）據他自推理而判斷誰該獲得小孩的養育權利，亦間接肯定戲中外線故事有關土地誰屬的決定。《假如我是真的》的審判一幕使觀眾能參預判斷，亦是一種自我批判的意象。張老的說話充滿道德規勸，鼓勵觀眾了解恰當的路線，猶如《高加索灰闌記》中兩條村子的村民應了解的真諦——誰能好好利用，誰便是物主（What there is should go to whoever are good for it）。張老一角代表肯定和正確的價值觀，而騙子和腐敗的官員反映出政治的欺詐和苟私的不義。兩種價值的二元對立，使觀眾看後能有所警惕和知所選擇。這種主題的用心，可以在反映當代中國社會問題的作品經常出現。

中國戲劇家嘗過布萊希特戲劇的刺激之餘，亦對西方現代戲劇另一主要潮流——荒誕劇場——作為探索和嘗試的目標。馬田、艾斯林形容荒誕戲劇為非常主觀和內向的一種戲劇，著重內心世界的

外在投射,劇中的內容猶如一詩中隱晦的意象❸。這種主觀色彩濃厚,內容隱晦的作品,一般觀眾難以了解,似乎缺少了點群眾的基礎,其灰暗的意象與馬克斯文藝路線的光明,樂觀啟示有點格格不入,不應該受到中國戲劇界的歡迎。但是事實剛相反。在西方流行了二十多年的這類劇種,盛況當然遜於五、六十年代,在中國當代劇界卻引來一股旋風,掀起了一連串的意識型態和社會方面的論爭。牽涉到藝術創作方面的不滿,反而極少發生。一九八七年一月上海戲劇學院公演了荒誕劇大師貝克特(Samuel Beckett)的《等待果陀》(*Waiting for Godot*),一連公演七場❹,一九八六年十月十日上海又公演了彼得·薛花(Peter Shaffer)《馬》(*Equus*)一劇。這些荒誕劇的上演,可能是受了一九八○年在中國出現的第一本荒誕劇集的影響。這本劇集包羅了貝克特的《等待果陀》伊安里斯高(Ionesco)的《亞米迪》(*Amedee*),亞爾比(Edward Albee)的《動物園的故事》(*The Zoo Story*)和品德(Pinter)的《啞侍從》(*The Dumb Waiter*)。荒誕戲劇介紹亦早見於一九七八年《世界文學》刊登朱虹的一篇文章。

荒誕戲劇在中國亦不是所向披靡。某些戲劇評論家覺得荒誕戲劇並未能迎合第三世界人民的切身利益,基本上是以歐洲價值觀為本的,只是一種西方世界對人類價值觀沉淪的惋惜而已。❺他們認

❸ *op. cit*, p.46.

❹ 陳加林,〈荒誕派名劇《等待果陀》排演教學小結〉(1987 年卷二,上海戲劇藝術)。

❺ 邵如芳,〈從法國荒誕派戲劇《犀牛》說起──中國是否要有荒誕派戲劇〉,《戲劇家》,1986 年第 1 期,頁 38、39。

為是不切合中國的國情、反社會主義理念的。但是持相反論的中國戲劇評論家，亦大有人在。他們更進而鼓吹創造富有中國特色的荒誕戲劇。中國戲劇界對荒誕戲劇的熱烈反應，社會因素和考慮，多過哲學性的考慮，對於西方荒誕戲劇的哲理素求和人的存在意義，並不深究。栖栖弗斯的荒謬感覺，並未具有特殊吸引力，中國戲劇界鐘情於荒謬劇場的可能性，乃是它們能反映一些本國的荒謬國情、社會不平、經濟不均、苟私和官場上的一些怪現象。而不是著眼於西方荒誕戲劇的認知和存在的探索。中國戲劇界所出現的荒誕作品，基本上是披上一層新衣的社會主義寫實批判傳統的老軀殼，舊酒新瓶的包裝。高行健《車站》正是其中的代表作。《車站》成於一九八三年，用了許多荒誕戲劇傳統的表現手法，迴環結構，靜態的戲劇動作，非直線的動作進行，不著邊際的空談，詼諧舉止，語音的戲謔使用，缺乏背景的時空，表面化的人物處理，多聲道的語音運用。西方荒誕戲劇內容，多不劃定具體的時空，《等待果陀》便是最好的說明例子。《車站》的主題是具有非常特定的事物和時空和道德指標，比起一般西方荒誕劇，《犀牛》（*Rhinoceros*）和《椅凳》（*The Chairs*），《車站》更顯得內容真實，對中國當前的社會現象更活能活現的反映出來，而不致流於空泛的哲理化。

　高行健除了採用荒誕戲劇的表現技巧外，亦師法安東尼、亞圖（Antonin Artaud）的「殘酷劇場」（Theatre of Cruelty）的理論和手法，極力製造感宮的刺激，利用劇場內的空間語——language in space。這種語言包括劇場產生的一切動作，姿態、燈光、聲響、色彩等元素，一切關乎視覺和觸覺的事物，正如《車站》中的觀望動作，擺動、拍擊、感覺和前後走動、身體擠壓動作，多聲道

的音響效果，高行健利用這些語言符號揉合起來，對觀眾作官能上的刺激而產生溝通，並非依靠一般上文下理的語言對白。高氏亦服膺亞圖的理論：語言乃聽命於身體動作。高行健曾提出九點有關製作《車站》的演出。一九八六年寫於《彼岸》一劇的演出的九點聲明中，亞圖氏的「殘酷劇場」理論更為明顯，尤其亞圓氏經常強調舞台上的對白表達能力，不及一切身體感覺語言和那些意在言外的表達方法❻。高行健的作品中所見的亞圖氏和荒誕戲劇的影響正好說明這兩種近世西方戲劇理論和實踐的淵源。前者對後者的啟發一方面是技巧上的，另一方面則是內容上的哲理。故此，高行健將二者看待成一體去使用。

　　高行健戲劇所受的亞圖氏影響，亦可見於他對戲劇的儀典化的處理。這種儀典化色彩在《車站》和《彼岸》亦不特出。但在《野人》一劇的演出提要（一九八四年十二月）中，他呼籲回到完全的戲劇（Total Theatre），使用如中國傳統戲曲的唱造唸打的混合戲劇語言，同時又呼籲保留地方上的原始色彩和採用宗教祭祀的型式。❼上列兩位中國當代戲劇家吸收和採用西方前衛戲劇均有一共同傾向，乃是儘量將舶來的形式和觀念本土化。高氏口中經常將亞圖氏和告多魯斯基（Grotowski）的戲劇理論和中國傳統戲曲混為一起討論，沙葉新的作品則將外國元素改寫於恰當的中國社會框框中，提出對中國觀點的批判。一九八六年邵如芳的文章〈從法國荒誕戲劇派《犀牛》說起——中國是否也要荒誕派戲劇〉（《戲劇

❻　Antonin Artand, *The Theatre of Cruelty* (New York: Grover Press, 1958), pp.38-39.

❼　高行健《野人》，《十月》（1985 年，卷二，頁 169）。

家》，第一期 1986）肯定西方荒誕戲劇之餘，強調要有中國特色的荒誕戲劇，這亦可說是揉合傳統和西方前衛戲劇，以求新的藝術特破的途徑。

上述的兩種近代西方戲劇潮流，可以說是藝術創作的極端反叛。沙葉新和高行健可以說是中國當代前衛戲劇的先驅者，繼承五十多年前李金髮等人所作的實踐和嘗試。

第十章　選析當代
中國實驗戲劇作品《芸香》

　　《芸香》是當代中國實驗劇場的代表作品，它揉合了傳統國情的內容和現代西方戲劇的手法，代表了中國大陸自七〇年代開放以來，當代中國戲劇的發展和探索的成果。作者徐頻莉，曾任雲南省話劇團編劇，現任上海戲劇學院戲文系講師。她的其他作品有《夜深沉》、《戰士的愛》、《相逢》、《三稜鏡》，此外尚有電影視劇本《山妖的女兒》、《受寵的乞丐》和《可可奇遇記》。

　　《芸香》一劇的故事內容敘述一失明老婦，終日種植芸香為寄託，因發現丈夫不忠，憤而手弒親夫的悲劇。劇中述失明老婦一生的寄託是保存她以為是丈夫過去寫給她的情書，故而營營役役、在家中遍栽芸香，務求芸香的香氣能消滅侵蝕紙張的書蟲，保護她視如心肝寶貝的情書。

　　事實上她的丈夫從未寫過這些情書。他實是一個始亂終棄、貪心忘舊的負心人。老婦所收藏的情書乃是暗戀她的表哥，年輕時以其丈夫的名字寫給她的，希望安慰她經常獨守空幃的苦悶。愛慕她的表哥所作的乃是一欺騙的行為，雖說是用心良苦。但與她的丈夫的行徑相較，則這欺騙行為顯得是一種高貴的情操了。這齣劇所流

露的意識型態，基本上是一種女性主義的作品，劇中弒夫的情節亦象徵反男性中心的價值觀，表現出一種女性覺醒的報復主義。

《芸香》一劇的主題，可以是敘述愛與情慾的兩極發展而衍生的現象：忠誠與欺騙，佔有和背棄，愛的盲目與愛的美醜間之錯綜關係。

《芸香》的舞台表現技巧，是一般的非幻覺手法（non-illusionistic）的演出，接近西方現代戲劇的表現主義（Expressionism）。這是我從劇中所得的判斷。作者本人是否刻意採用這類演出技巧，有待他日親問作者本人。我是根據分析劇中以下的資料而作出推判的：

㈠對稱性的技巧應用：處理時間以過去與現在交錯出現，予人一種刻意設計的感覺。例如：葛老太、阿果、周立夫年輕時代和老年時代的對比，將他們的關係表現出來。過去，現在，甚至將來變成了一種有機的延伸，其因果性，亦合乎表現主義的反寫實的時空直述的原則。這種手法多在史特坦堡和奧尼爾的作品出現。

㈡多色道的運用，顯出劇中的象徵意義。劇中對色彩運用，多採紅、綠、白、黑，互相對比或混合使用，予觀眾一種顏色鮮明衝激感覺，亦象徵劇情的意義，不用依靠白描或敘述，亦襯托出劇情的節奏感。顏色的象徵意義更將劇情推進，有別寫實戲劇的直線發展。

㈢象徵性的實物本身包含正反的意義：例如芸香有保護和摧毀的矛盾雙義，它一方面能消滅蛀書的蟲，亦具有保護紙張的功用，生死兼容，就像雪萊〈西風頌〉的西風意象：preserver and destroyer。

㈣空間對比的運用：劇中經常出現內外組合的空間對比。葛老

太的房子是內的空間，往往表現出一種受困的感覺，房子外的空間，對葛老太來說，是一切威脅的根源，隨時可以對她構成入侵的威脅，這可以從阿果從外面帶情婦回家，破壞葛老太的家庭一例看出。除了前述空間的對比安排外，劇中的主題亦作相關的對比，觸及理想和現實，忠誠與欺騙，年輕與老朽，開端與終局等的匠意安排。

㈤象徵手法的運用：劇中的芸香、樹林、情書、時鐘圖案、葛老太的失明，均具有象徵意義。這些意象構成了一多義的中心網路，不需著墨於表面描述，而逼使讀者自己尋找出這中心網絡的種種意義的相關性，有別於一般寫實手法所反映的現實世界的表相；而令讀者內心產生一連串的迴響，刺激他們的想像力、推判作者的意圖。例如：芸香的保護和毀滅的模稜性，樹林所代表的迷惘和受困感覺，情書代表的虛無和欺騙，時鐘代表的昨是今非，變幻傷逝，失明象徵愛的盲目。

㈥程式動作的採用，亦可見於各種舞蹈化的模擬動作。例如：樹林、葉子、時鐘，對白均有某種程度的程式化的使用，使讀者和觀眾感到多少說理和諷喻的味道，亦使整體作品增添了不少 Allegory 的色彩。

以上所述的六種技巧應用，基本上可以從一般表現主義戲劇作品，尤其是史特林堡（August Strindberg）的《詭冥奏鳴曲》（*The Ghost Sonata*）可見一斑。基本上都是對現代寫實戲劇過於著重表象真實的一種反動。把表象現實世界推向內心世界，捨直線描述而取象徵表達。《芸香》的劇本曾登於一九九○年上海出版的《藝術家》第一期。

第十一章　布萊希特與
中國戲劇藝術

　　在提倡「四化」的口號下，中國正開始踏入文藝復興的新紀元。文藝創作領域內，各方面都呈現一片百花齊放的氣象。在目前一片蓬勃創作中，我們也可以看到一些比較特殊的現象。這些現象就是政府對創作和體裁的放寬態度；作家選擇題材可以有更大的彈性；更重要的是對西方文藝作品的開放政策。這項政策受到各有關方面的鼓勵。取明顯的例子表現在戲劇方面。不久之前，中國政府邀請英國有名的「奧維其」劇團（The Old Vic Players）到國內上演莎士比亞名劇《漢姆雷特》（_Hamlet_）此外，莎士比亞的中譯劇本，再次大量重新印行，經銷全國各地。有關莎士比亞研究的文章，紛紛出現在雜誌上。而這類文藝評論的雜誌，如雨後春筍般，在全國各地出版。例如，一九七九年一月版的《文藝論叢》就刊登了三篇討論莎士比亞的文章❶，相信將來這類評論的文章，會越來

❶　此三篇文章乃：程代熙之〈藝術真實，莎士比亞化，現實主義及其他──馬克思和恩格忠文藝思想學習札記〉。孫家琇之〈莎士比亞的「李爾王」〉。方平之〈談溫莎的風流娘兒們的生活氣息和現實性〉。

越多。以國際學術水準來衡量這些文章的質素，尚是未知之數。但就以其數量來看，文藝評論的前景，會是相當樂觀的。目前，中國的戲劇界充滿一片朝氣。相信會有更多的西方名劇，陸續搬上中國舞台。戲劇工作者對西方戲劇將會帶來的衝擊和營養，更是拭目以待。這種對西方戲劇的熱烈嚮往程度，自四九年以來，可以說是從來未有。

　　一九七九年第一次出版的《戲劇藝術論叢》，象徵當前中國戲劇界對西方戲劇作品和理論的吸收和散播的用心。它的「致讀者」和「編後記」均清楚表示，其最重要目的之一，乃是對西方戲劇作有系統的述介，以填補過去十多年的隔閡。❷所有近代西方戲劇家中，布萊希特（Bertolt Brecht）似乎是當前中國對西方文藝嚮往趨勢中之最先受惠者。前述的《戲劇藝術論叢》第一期，有六篇文章關於西方文藝創作評論，而六篇內有四篇是討論布萊希特戲劇的文章。這種篇幅安排，一方面顯示中國戲劇評論界對西方戲劇有系統述介的步驟，而另一方面則顯示中國戲劇界，對布氏戲劇貢獻的肯定。這種肯定，在西方已是不用置議的，而在中國卻是「千呼萬喚始出來」。雖然布氏的作品充滿對社會主義的認同，但是他的名字在中國卻非家傳戶曉。原因當然是有的。若將他在中國的名氣，與俄國有名的戲劇家史坦尼拉夫斯基（Constantin Stanislavsky）比較，則黯然失色了。史坦尼拉夫斯基的戲劇理論在一九五〇年代的中國，曾大行其道。他的理論多譯成中文，受到中國戲劇工作者的

❷　見《戲劇藝術論叢》第一輯，1979 年 10 月，人民文學出版社，頁 252。

熱烈討論和應用。❸但在過去三十年間，有關布萊希特的文章，卻是鳳毛麟角。除了卞之琳在一九六二年《世界文學》卷五、六、卷七的〈布萊希特戲劇印象記〉三篇、王卓予中譯俄國批評家的一篇〈布萊希特戲劇創作〉（一九五七年《戲劇論叢》卷三）和魏明譯印度之巴爾文、迦爾琪的文章〈記德國戲劇家布萊希特〉，《戲劇理論譯文集》第一輯（中國戲劇出版社，一九五七年）之外，可以此是絕無僅有。

　　如果考慮到布萊希特與中國傳統戲曲的關係，和他間接將中國戲曲表演技巧介紹到西方的貢獻上，他在中國所得的冷淡接待，是相當不公平的。布萊希特和史坦尼拉夫斯基在中國過去三十年的地位，令人聯想到他們二人在三〇年代俄國戲劇界之地位。當時史氏被認為是俄國偉大的戲劇導演，他的資產階級背景和唯心傾向的理論，對他在社會主義的俄國的聲譽，絲毫無損。而布氏雖然全心擁護史太林的政權，在俄國的聲望反而不及唯心的史氏，對他來說，

❸　有關史坦尼斯拉夫斯基的討論文章相當多。其中最著名的有李紫貴的〈試談
　　史坦尼斯拉夫斯基體系與戲曲表演藝術的關係〉（《戲劇論叢》第一輯，
　　1958 年 2 月 17 日，中國戲劇出版社。）孫劍秋中譯，維·斯米甫諾娃之
　　〈論史坦尼斯拉夫斯基的導演課程〉，《戲劇論叢》1954 年 7 月號，北京藝
　　術出版社）。此外，史氏本人的代表著作均有中譯，例如《演員的道德》許
　　河、鄭雪來譯，1954 年北京藝術出版社。《演員創造角色》鄧永明、鄭雪來
　　譯，1956 年，北京藝術出版社。六〇年代間，史氏在中國的聲譽已開始下
　　降，受到某方面的中國戲劇工作者批判，斥為現代修正文藝理論的基礎。今
　　日史氏在中國的聲譽又受到「平反」。1980 年 4 月的《戲劇藝術論叢》刊載
　　該刊物主辦的史氏戲劇理論座談會的紀錄和另外四篇史氏戲劇理論的文章。

這確是一大諷刺。❹

　　布、史二人在中國的際遇，其實不難了解。五〇年代中國和俄國仍處「兄弟」階段，政治氣候使到中國戲劇界偏向史坦尼拉夫斯基戲劇體系，而布氏居留在美國，和他後來回到本國與檢察局常起爭執，也是使他在中國共產黨的眼中，顯得不太可靠的原因。所以布、史二人在中國的際遇，完全與他們理論的優劣無關，主要原因仍是政治和意識方面的權宜使然。

　　目前，中國對西方戲劇開放，布氏的聲望，將會如日中天，因為他的作品不但對社會主義國家的觀眾，具有示範性的啟迪作用，同時，對社會主義路線，相當迎合。事實證明，布氏在中國的聲譽，正在上升。一九七九年中國青年藝術劇院慶祝成立三十周年，首次在北京上演布氏名劇《伽俐略傳》（*The life of Galileo*），演出的結果，一致公認為非常成功。❺這是繼一九五九年，黃佐臨在上海首次上演布氏另一名劇《英勇母親》（*Mother Courage*）另一創舉。

　　中國戲劇界認為這次上演《伽俐略傳》的意義是歷史性的。正如評論家丁揚中在他的文章〈理想與探索——漫談布萊希特的戲劇〉指出：

　　　　這次成功的實驗演出，打破了話劇界多年來與當代世界戲劇

❹　見 Eric Bentley "Are Stanislavsky and Brecht Commensurable?" *Tulane Drama Review*, Vol. 9, Number 1, Fall, 1964, p.72.

❺　見《戲劇藝術叢論》第一輯，頁 226。

隔絕的局面，造成了介紹研究外國新流派的空氣，這對促進
我國話劇的發展無疑有很大裨益。❻

　　這次演出，除了在戲劇方面有重大意義之外，對當前的國內政
治氣候，亦具重大意義。這次中國青年藝術劇院選擇了《伽俐略
傳》演出，而不選布氏改編自中國題材的《高加索灰闌記》（*The
Caucasian Chalk Circle*）和《四川善人》（*The Good Person of
Szechuan*），並非是偶然的。從評論這次演出的文章可以看出，分
析此劇的重心是放在伽俐略所代表之新時代的破曉上。評論此劇作
者之一的林克歡指出：

　　　布萊希特通過伽俐略這一個不朽的舞台形象，熱情地歌頌了
　　新時代──無產階級革命的破曉，表現了對社會發展、人類
　　進步的堅定信念。❼

　　林氏上述的分析，並未直接涉及當前的中國政治局面，但「新
時代」的破曉對粉碎了「四人幫」後的中國觀眾，自然會產生了某
種親切的迴響。也間接暗示了現時中國正在進行的「四化」活動的
新時代氣息。
　　觀察這次上演《伽俐略傳》的意義和評價此次演出的文章，我
們可以提出以下幾個問題來研究：

❻　　同上，頁 206。
❼　　同上，頁 225。

㈠中國戲劇工作者如何在舞台上處理布氏的戲劇？處理上與西方戲劇工作者的手法有何異同之處？效果如何？

㈡中國戲劇界在演出《伽俐略傳》的經驗和布氏的戲劇理論中，找出何種對當代中國社會有意義的地方？

㈢布氏戲劇曾受某種程度的傳統中國戲曲技巧所啟發，中國戲劇工作者如何去應用布氏的理論，作某種程度上的反哺吸收？

提出這些問題，並非過早。因為這次評論此劇演出的文章，或多或少對這方面的問題，均有涉及。我們可以首先將這幾篇討論布萊希特的戲劇文章分析起來，大概可以知道目前中國戲劇界如何看待和應用布氏戲劇的情形。

《戲劇藝術論叢》之四篇文章，除了丁揚中的一篇比較通釋介紹布氏的戲劇理論和卞氏於一九六二寫的長文後記，其它兩篇是針對這次《伽俐略傳》的演出；接觸的問題，更有時間上的直接感。此外，《中國文學研究集刊》第一輯，也登載一篇由張黎寫的〈布萊希特的史詩劇理論〉一文，《戲劇藝術》第二輯，於一九七九年也登載一篇由西德沃爾夫拉姆、施萊克爾和李建鳴合寫的〈布萊希特的《伽俐略傳》及其戲劇觀〉，寫成於青藝演出之前。從時間次序出發，首先要提卞之琳寫於一九六三年的三篇長文。

卞氏的三篇文章，對於推廣及介紹布萊希特的戲劇，可以算是開風氣之先，而且討論的範圍，相當廣泛和深入。他對布氏戲劇的接觸和後來的研究，可從他寫的〈布萊希特戲劇印象後記〉得知。他首先是通過馮至在一九五九年編譯的《布萊希特選集》，接觸了布氏的詩。後來他到德國訪問，觀看了柏林劇團演出的《伽俐略傳》，引發起閱讀布氏其它劇本的興趣。他在柏林訪問時，曾蒙布

氏遺孀海倫・魏格爾（Helene Wigel）約見唔談，又參觀布氏的紀
念館。後來卞氏回國就開始通過英、法文的資料，研究起布氏的戲
劇來。研究的結果都見於這三篇文章。

　　卞氏的文章對布氏戲劇的詮釋，採取馬克思文藝批評方法，肯
定布氏戲劇的社會性和革命性。他對西方戲劇批評家艾立克・本特
尼（Eric Bentley）和馬丁・艾思林（Martin Esslin）對布氏的詮
釋，頗多非議。但對英國的布萊希特評論家約翰・魏勒特（John
Willett），較有好感。卞氏的文章予人的感覺是政治重於戲劇。他
對布氏的戲劇批評出發點是政治性的。他所得的結論指出「政治標
準第一，藝術標準第二」。這種硬梆梆的馬克思文藝八股論調，顯
然是「只紅不專」的六〇年代產物。

　　將卞氏的文章與最近有關布氏戲劇的文章比較，兩者都採取馬
克思文藝批評立場，但後者的論點則較卞氏的來得客觀得多。這可
以由下面幾篇文章的論點看出。

　　沃爾夫拉姆、施萊克和李建鳴合寫的文章分四部分討論《伽俐
略傳》和布氏的戲劇。

　　㈠《伽俐略傳》的主題和創作演出情況：作者指出此劇「描
　　　寫的不是伽俐略個人的命運，而是通過伽俐略這個人物反映
　　　出那個時代深刻的社會矛盾和新時代破曉時的矛盾和鬥爭。
　　　因此在無產階級革命的時代，這個劇不僅給一切把社會主義
　　　看作新時代破曉並願意為奮鬥的人們帶來了娛樂，更重要的

是促使他們思考和有正確的行動。」❽

㈡《伽俐略傳》的故事和表演方法：作者在這部分指出：
「服務於未來的戲劇，必須要表現社會是變化著和可以改變
的，因此就必須要使用唯物辯證法。」這點強調辯證唯物的
藝術，與卞氏的文章，同出一轍；而強調「必須表現社會是
變化著和可以改變的」這一點，本來就是布氏的戲劇理論重
要的一環。

㈢布萊希特的戲劇觀概述：作者在這裡並沒有什麼特別的看
法，只是把布萊希特的表達技巧、舞台調度和「間離效果」
作一介述。他特別指出布氏的表演方法兼容「體現」和「體
驗」二者。「體現」和「體驗」兩術語，一般用來描寫布氏
和史氏的表演方法。這一問題，在史氏理論大行其道時，一
度在中國引起廣泛討論。

㈣後記：作者重申對布萊希特戲劇觀的世界是可以認識和改
造的。他的戲劇功能是使觀眾獲得教育和娛樂。所以作者認
為這是中國社會主義戲劇應該向布氏學習的地方。❾

這篇文章是青藝演出《伽俐略傳》的開路先鋒。但由於它寫於
《伽俐略傳》演出之前，所以美中不足的就是沒有討論布氏該劇之
舞台演出的技術問題。這一空檔由龔和德填補了。龔氏的文章〈創

❽　見「西德」汰爾夫拉姆、施萊克爾、李建鳴合著〈布萊希特的《伽俐略傳》
　　及其戲劇觀〉，《戲劇藝術》1979 年第 3 輯，頁 31。

❾　同上，頁 40。

造非幻覺主義的藝術真實——話劇《伽俐略傳》舞台美術欣賞〉，
是對布氏的戲劇提出舞台之非幻覺成分，解釋這種手法的現實色
彩，更進而闡明現實主義的意義。他將布氏的舞台藝術與中國古典
戲劇之舞台藝術比較。

　　這篇文章可說是代表目前中國戲劇界對布萊希特戲劇的態度。
布氏的戲劇對中國戲劇界一方面顯得新穎，而另一方面卻又有似曾
相識的感覺。在表演技巧方面，布氏的戲劇手法與中國傳統戲曲虛
擬手法頗為相似，但對於習於自然主義寫實派的現代中國話劇，布
氏這種表演方法卻又顯得新鮮。

　　龔和德指出布氏的戲劇和中國傳統戲曲所具的共同要素，乃是
對舞台的真實作一假定性的肯定。這種肯定並非以自然主義的模擬
或「第四堵場」的真實為標準，而是以非幻覺主義的真實為標準。
他認為布氏的戲劇表現與梅蘭芳的舞台表演，有共通的地方，而布
氏的戲劇手法是兼有東西方的戲劇色彩。龔和德從這角度去看布氏
的戲劇，他很自然的覺得青藝導演黃佐臨和陳顒，以及舞台設計薛
殿杰等人對《伽俐略傳》的處理，多少有點以傳統戲曲手法為基
礎。這種文化意識上的自覺，也可以由此戲演出的舞台設計證明出
來。

　　中國戲劇工作者對這次演出的舞台設計，與柏林劇團排演不
同，並沒有把舞台的氣氛渲染，使到台上空間同時象徵伽俐略的研
究室和牢獄。這次演出用兩塊白布和一張蔚藍的天空，點綴舞台的
空間。而整個設計是非常圖案化，予人的印象是：這不是真實的天
空，而是天文學家想像中的天空。整個舞台設計，明顯表示出其
「虛擬」的特色。這種簡單、虛擬的舞台設計頗符合布氏本人的意

願。他希望台上的道具，簡單之餘，使觀眾明白處身在劇場內，而非想像代入，以為處身在中世紀義大利一小房間中。

在舞台設計和調度上，青藝這次演出可以說非常符合布氏對此劇的原意。比較之下，演員的服裝則較佈景來得精細和真實。角色的服裝均能真切的表達個人及社會的特徵。所挑選的道具亦如是。布氏舞台的表達方法，與中國傳統戲曲中之「大虛小實，遠虛近實」技巧，頗為相近。例如，伽俐略的研究室佈置，桌椅和其它天文儀器、主教家中的吊燈、梵蒂岡的紅絨地氈，均非常真切寫實，雖然背景的效果是非幻覺的設計。此外，伽俐略穿著的衣服，表明他的學者地位，他女兒衣著的改變，把她由天真善良變成虛榮的過程，清楚表露出來。

從龔氏的報導看出，這次演出的佈景沒有自然主義色彩的真實感，但舞台設計和調度，以及演員的表演技巧，都能創出另外一種真實感。雖然與幻覺主義舞台的真實感不同，但真實性並不顯得遜色。

龔氏文章第二部分討論舞台上的非幻覺主義和幻覺主義。他認為布氏並非完全否定舞台上的幻覺真實，而只是否定自然主義所鼓吹的「四堵場」式的真實。龔氏認為一旦肯定舞台的表演真實，幻覺真實自然會產生。因此，他認為布氏主張的非幻覺原則與他本人戲劇表演形式所產生之幻覺效果，並不矛盾。前者作為一種美學原則是站得住腳的，後者的表達方式，無論形式上如何反幻覺主義，基本上仍會有幻覺成分。他指出「間離效果」英譯作 Alienation Effect 或 Anti-iillusion technique 均有問題。龔氏這種解釋，我認為可以義大利劇作家卑蘭迪魯（Luigi Pirandello）的劇本《六個追尋

作者的角色》（*Six Characters in Search of an Author*）來加以說明。卑氏在此劇中以一種幻覺真實取代另外一種幻覺真實。劇中雜亂無章的排演，看來不像演戲，其實即是演戲，具有本身一種幻覺的真實。六個「角色」是由演員扮演的角色，其它劇中的演員及導演，也是角色。劇中之「即興」（Improvisation）其實就是劇中之真實世界。卑氏戲劇對觀眾的知性要求相當高，正如布氏的戲劇一樣，令到觀眾有所思索，進而有所啟發。他的「戲中戲」結構與布氏《高加索灰闌記》的「戲中戲」功用相同，可作為一種知性的討論或示範。

　　最後要討論的文章是林克歡的〈辯證的戲劇形象——論伽俐略形象〉。林氏採用的批評方法基本上是角色分析，著重伽俐略複雜、辯證的反傳統性格，指出伽俐略象徵新時代的先驅意義。林氏行文並未指明反映中國當前政治局勢，暗示之意則有之。在目前的政治狀況之下，青藝的演出，可以說將《伽俐略傳》賦予一特殊的解釋意義。撇開政治暗示不談，林氏的文章是一篇非常詳盡的角色分析。它把伽俐略那種非常複雜，又模稜兩可的性格指出來，這種介乎正邪之間的模稜性格，吸引觀眾、啟發他們思考其中之矛盾。因此，林氏稱這種性格為「辯證的」。青藝所採用的劇本乃是第三版。布氏使到伽俐略難逃他自己所應負的道德責任。一九三八年第一版中之伽俐略以本身的聰明，戰勝教廷的審判，但在角色的複雜方面，第三版的伽俐略無論在哲理上、道德上或社會各方面，均較其前身來得引人入勝。青藝選擇此一版本乃屬明智之舉。這一選擇間接反映文藝工作者捨棄黑白分明的樣版角色，而採用性格複雜曖昧的角色。這種趨向一反六○年代流行之樣板角色塑造風氣。

林氏在評介劇和其主人翁時，作如下的分析：

> 有些同志認為，在舉國上下向四個現代化的偉大進軍中，在
> 舞台上塑造這樣一個叛徒形象，是為叛徒哲學唱讚歌。另一
> 些同志卻認為，伽俐略雖有微疵，仍不失為英雄。《伽俐略
> 傳》是一齣英雄悲劇。兩種意見，各執一端，但毛病一樣，
> 都缺乏對伽例略形象作全面的辯證分析。
>
> 布萊希特的高明處，就在於他並不是為了塑造一個不可逾越
> 的、讓人頂禮膜拜的偶像，而是提供一個引起思考，發人深
> 省的藝術形象。布萊希特的史詩式戲劇不是灌輸，而是啟
> 發，不是解答問題，而是提出問題。❿

　　將林氏這篇文章的分析與德國批評家根德‧羅毛沙（Gunter
Rohrmoser）對《伽俐略傳》的分析比較，也可看出一點中國戲劇
工作者對布氏戲劇的詮釋和接受之特殊態度。

　　羅氏的文章並不把伽俐略作為一複雜的角色去分析，他認為伽
俐略作為一個人物角色，並不能使布氏感興趣。布氏感興趣的是把
伽俐略作為一示範性的個案例子。「他表露於日常的私人起居生活
詳細情形。在這些地方，他的各種特點解釋他自己在超越個體的偉
大歷史性決定時，所作之舉動。」另一方面，羅氏對這個人物的性
格也注意到。他承認「伽俐略個人之生動活力，必不會如某些馬克

❿　《戲劇藝術論叢》第 1 輯，頁 223-224。

思主義說教劇的人物般，受到一種抽象的教條框框所埋沒。」⑪

　　比較林克歡的人物分析理論和羅毛沙的個案示範理論，顯示出布萊希特評論家往往要面臨的問題。這個問題是要選擇布氏人物之生動活力和他要藉這些人物表達的知性要旨。前者的光芒，往往反客為主，將後者覆蓋起來。故評論家要在二者中取其一，實在不是一椿易事。例如《英勇母親》之母親一角；或《高加索灰闌記》女僕一角，都充滿生動的活力，使觀眾產生同情代入。觀眾在認同之餘，恐或會忽略作者之知性寓旨。這確實是布氏反幻覺戲劇理論中一個困難問題。布氏本人似乎並沒有去加以解答，恐怕也不會願意去解答。因為如此，他的戲劇不致流於過分抽象，或是低劣宣傳。

　　林克歡和羅毛沙採用的不同角度，顯示出前者藉分析伽俐略一角色，表示新時代降臨之必然性。雖然，使這新時代降臨的巨人，終也不免要倒下。後者的批評提出了一個問題：「在伽俐略身上，人類的潛力基本上如何可以與歷史上的必然因素產生關聯？」⑫林氏的文章是著重揭露一種境況，羅氏的文章則著重這種境況產生的由來。分析完這幾篇評論《伽俐略傳》的文章，我們可以回到早些時提出的幾個問題，加以討論。

　　㈠一般而言，排演布氏戲劇應集中在三方面：佈景；美感藝術；社會功能。首先說佈景。布氏的佈景，另創一格，著重抽象、虛擬、簡潔。予人一種清新面貌，而又令人即時明白戲中主旨。青

⑪　Gnnter Rohrmoser, "Brecht's Galileo" in *Brecht: A Collection of Critical Essays*, ed. Peter Demetz, N. J. 1962, p.120.

⑫　同上，頁 125。

藝這次的演出，都能符合此一標準。舞台佈景的美感藝術，正如龔和德文中指出，黃佐臨、陳頤和薛殿杰三人的合作；藍白二色的舞台空間；圖案式的設計；演員穿著的符合身分的服式；道具的現實感等方面，都產生一種綜合的美感效果出來，尤如中國傳統戲曲的舞台美感經驗一般。這些綜合的效果，顯示演出背後所費的準備功夫。

　　㈡布氏的戲劇是針對西方的資本主義制度。今日在西方排演布氏的戲劇，導演要解決一個因時代變遷而引起的問題。令日西方資本主義本質與布氏早年所要攻擊的資本主義本質，可能有所差異，特別在今日西方較富裕的社會中，若要排演布氏的劇本，如何使到布氏戲中攻擊資本主義的地方，對今日西方比較過去改善，較有人情味的資本主義，仍然顯得貼切踏實。這個問題在今日的西德社會，更為重要。**⓭**今日的社會主義中國，沒有西方社會的富裕，但近來政府對資本主義的態度，已有修正的傾向。故演出布氏的戲劇，是否也應對這個問題，加以斟酌，使布氏的戲劇的教育性，顯得更貼切，更有現代色彩。

　　㈢中國戲劇工作者歷來都對戲劇的現實主義問題，加以討論。最著名的例子，乃是張光年所著的專書《中國戲劇之現實主義問題》，阿甲的論文〈生活的真實和戲曲表演藝術的真實〉等。這次青藝演出《伽俐略傳》之後，中國戲劇界又注意到「非幻覺主義的藝術真實」。其實中國戲劇界對布氏之非幻覺主義表演技巧，一點

⓭　Ernst Wende, "Ways of Performing Brecht", in *Bertolt Brecht*, Internations, Bad Godesberg, 1966, pp.8-9.

也不應覺得陌生。因它與中國傳統戲曲的表演技巧同屬「示範式表演」（Presentational）。但中國近代話劇界長期酖於自然主義「四堵場」式的「模擬表演」（Representational）的影響，尤以「四人幫」時代為甚。故對傳統戲曲已有之簡潔、虛擬表演技巧，反而覺得生疏起來。目前的趨勢，有回復到非幻覺主義的表演技巧上。青藝於一九七九年上演《伽俐略傳》之後，一九八〇年《陝西戲劇》第三期有兩位作者已作出響應。蔡恬和柳風的兩篇文章，〈巧用幕布值得提倡〉和〈戲曲傳統瑣談〉均同時提到非幻覺主義表達的優點：合乎經濟原則，流傳性大，暗示性強等等。這種反應，可以間接歸功於布氏戲劇在中國的演出，可以說得上收到立竿見影的效果。

第十二章　從《等待果陀》談到中國荒誕劇

　　荒誕戲劇的成因與二十世紀初西方文學的大氣候有很大程度的必然關係，自一九二二年艾略特的《荒原》一詩震撼了西方文壇後，反映現代人的困境：失落、疏離、恐懼，已成為西方現代文學的基調。故此，詩人奧登寫下他的一首名叫《憂患年代》（The Age of Anxiety）的長詩，表達現代人那種「寂寥天地寬」的心境。以《異鄉人》一書而聞名的存在主義小說家卡謬（Albert Camus）更對二十世紀冠以「恐懼世紀」（The Century of Fear）之名。其它作家如卡夫卡（Kafka）、貝克特（Beckett）、伊安尼斯古（Ionesco）、沙特（Sartre）等，均在作品中反映出這種灰暗的現代人心態、人際關係等價值觀。

　　五〇年代興起的荒誕戲劇，便是承繼著這種思想體系而來的。所謂荒誕戲劇的意義，卡謬於一九四二年所寫的《西栖費斯的神話》一書，有如下的描寫：他指出現代人的困境，乃是處於一真空狀態中，失去了故園溫馨的記憶憑藉，另一方面，又缺少了未來家園的憧憬，因而陷入了無始無終的黑淵。他提出了極端的解決辦法，唯有走上自殺的途徑。

「荒誕」或「荒謬」（Absurd）原意是指音調上之不和諧或失調。在貝克特、伊安里斯古、珍奈特或譯作桑雷（Genet）、阿比爾（Albee），在荒謬作家的作品中，引申成一種知性，理性，情感，語言各方面的失調。因此，荒謬戲劇為了表達這方面的內容，以一種反常理的表現技巧為其特徵，從技巧方面來看，他的表達技巧與二十世紀初盛行的寫實主義「四堵牆式」舞台表達，大相迥異，荒謬戲劇作品的佈局，結構（Plot）是反戲劇性的，結構鬆散，層次欠鮮明，甚至可說是缺少匠心佈局。人物角色的塑造模糊，交代不清楚，例如《等待果陀》中的兩對角色，他們思維混亂，對白重複而空洞，噪音混答，只具聲響而內容不清。這些多是荒誕劇常見的表現技巧。若從今日舞台表達或觀眾接受程度來看，這些已不算是嶄新的了。畢竟，已經歷了五十多年的光景。若說荒謬戲劇乃是西方的前衛戲劇，它亦應是前衛中的典堂之作了。但若從荒誕戲劇的哲理內涵，所暗示的意識型態來看，它仍具有歷久常新的貼切性。對於今日的現代時空，現代人的心理境況，仍非常之適用。今日無論在中國或香港上演荒誕戲劇，引申其時代意義，仍大有可為，主要看如何配合這類戲劇與當地之社會，政治及民生情況。不然，則只能介紹表演技巧，不能發揮荒誕戲劇內涵之恆久性，只具空殼，未能擁有其靈魂，自然容易予人有明日黃花的過時（Passé）的感覺。

香港基本上是一非常不協調的特殊環境，有的是一種先天性不和諧的秩序：華洋雜處，中西薈萃，南北混雜。這一種秩序得以在九七前一租借的時空發展，而又能有今日的繁榮，亦可說是一種「荒謬」的存在現象。香港面對一九九七年政權的轉移，每一個人

都在等待著這一歷史性的時刻，但是又戰戰兢兢，為了這一時刻所能發生的一切未可知的事態憂心忡忡，基本上已具備了荒誕戲劇中著重之「恐懼」，「疏離」，「無奈」等心態。香港在九七前後的心態，已經是一種荒謬的心境。試看那妻離子散的移民家庭，那些穿梭於空氣中之「太空人」，他們所以作這些似理性而又荒謬之抉擇，所面臨的被動，正如《等待果陀》劇中兩個流浪者般。而香港人的恐懼心理又恍如卡夫卡小說《審判》（*The Trial*）的主角約瑟 K 和《變形》（*Metamorphosis*）中的 Grega Samsa 一般。前者懼怕一朝醒來，己身陷囹圄，後者則懼怕變成了毛蟲，無以還我本來面目。形容香港人的心態更貼切的例子，應是卡夫卡另一小說《城堡》（The Castle）中的主角 K，他那種受制於城堡主人的關係，在村裡生活處處受到制肘，令他無所適從。而作為人際溝通的工具一語言，亦因政治或其它因素而崩潰，語言可以流為虛偽，遁辭的工具，產生了誤解，猜疑的局面，這種情形在荒誕戲劇中屢見不鮮，令人不禁想起奧維爾（George Orwell）在《一九八四》的「新文字」（Newspeak），目的是壓抑人民的思維活動，將詞彙變化減少，使人民思想範疇亦跟著縮小，以冀達到大阿哥的管治目的。所以荒誕戲劇基本上都將語言作為溝通之失敗，加以戲劇化，果果與迪迪的問非所答，答非所問，便是其中之典型例子。

　　香港觀眾對於荒誕戲劇，應不會覺得陌生。《等待果陀》亦不是在港演的第一齣荒誕劇，六〇年代初期，盧景文先生亦導演伊安里斯古《犀牛》一劇，九十年代鍾景輝先生和陳載灃先生亦先後導演過彼德舒化（Peter Schaffer）之《馬》（*Equss*），後者更帶此劇北上，去上海公演多場，對於介紹荒誕劇到中國起了一定的作

用，說到公演《等待果陀》對香港觀眾的感同身受，其內容的震撼
性是非常直接。力行劇社第二度公演《等待果陀》，說不定會喚起
香港觀眾的省思，將演出者和觀眾帶到水乳交融的層次。至於形而
上的信息，我反而覺得次要，換句話說，我們要令到荒誕戲劇能披
上香港當前獨特之色彩，才能鼓勵這方面的演出和創作。

　　同樣道理，中國大陸接受或吸收荒誕戲劇之餘，亦應朝中國色
彩的荒誕戲劇發展，才為上策，才能避免走入意識形態的爭論漩
渦。中國大陸對荒誕戲劇的接受，亦只是二、三十年的光景。改革
開放後，中國戲劇對西方現代戲劇的吸收，除了布萊希特式的戲劇
外，便算是荒誕戲劇。當然，接受和介紹之餘，亦難免經過了一陣
子的爭論。而這些爭論主要是源於社會主義與資本主義意識形態，
唯物唯心之爭辯。很少是源自戲劇藝術方面。一九八〇年中國出版
了第一部荒誕戲劇選集，包括了貝克特之《等待果陀》、伊安里斯
高之《亞彌迪》、阿爾比之《動物園》、品特（Pinter）之《啞侍
從》。一九七八年《世界文學》刊登了朱虹一篇長文，詳細介紹了
西方的荒誕戲劇。同一刊物中，更連載了品特之《生日會》的中
譯。這可以說是最早的一篇介紹荒誕戲劇的文章。一九八七年上海
戲劇學院演導班老師陳嘉林領導班中同學公演了《等待果陀》一
劇，演出於上海市「長江劇院」，一連七晚。一九八六年，上海人
藝與香港陳載灃合作，上演了彼得舒化的《馬》。一時之間，荒誕
戲劇頓成了熱門話題，雖然有部分批評家反對此類戲劇演出，認為
這種戲劇沒有顧及第三世界人民的困境，過於喧染歐洲人本位價值
觀，誇張了人類固有價值觀念的崩潰危機，流於悲觀，灰調，不符
合社會主義的中國國情，有違社會主義樂觀色彩的前瞻。但另外亦

有不少批評家為此類戲劇搖旗吶喊，認為不只要提倡，更要進一步將之中國本土化，建立有中國色彩之荒誕劇種。

　　高行健之《車站》便在這種氣氛產生。中國戲劇工作者對荒謬一觀念之理解，多從社會問題出發，而非強調形而上方面的道理，例如「存在的虛無」，「西栖弗斯之無奈」或其它存在與本質等問題。他們對荒謬之詮釋，是基於社會上之荒誕問題，希望能藉此揭發出來，加以矯正。本質上，這類中國色彩之荒誕戲劇是以往的社會主義寫實的變形，舊酒新瓶而已。《車站》一劇在技巧方面採用了荒誕戲劇的特色，例如首尾迴環式的結構，錯綜對話，滑稽惹笑動作，隱晦時間與空間，平面化的角色塑造，非直線而斷斷續續的發展等。《車站》藉形容一群人候車，而車不至，或車到而不停站的現象，發揮其諷喻作用。有一點與《等待果陀》的不同，《車站》一劇之社會性，道德性，經濟性各方面的批判，非常具體，切中當時中國社會民生之時弊，甚至比較寫實之西方荒謬劇《犀牛》，《椅子》，更具寫實。高行健與貝克特均受「殘酷劇場」創始人亞杜（Antonin Artaud）之影響，強調動作姿態的重要性，舞台上之語言，除了對白之外，尚有非對白部分之語言：燈光、音響、色彩各類視覺和觸覺的組合，務求震盪觀眾之感官反應，而非只靠喚起知性的反應。

　　高氏認為語言的功用，應次於姿態動作。這類主張可見於他的演出提綱。《車站》一劇的內容，可說是當時中國大陸社會經濟各方面的縮影，令人感到荒謬之餘，亦覺其真實可信性。而非只賣弄荒誕技巧和橋段而已。

　　另外一位劇作家沙葉新的作品《假如我是真的》在內容和形式

均與荒誕戲劇有關係，該劇寫一青年冒充高幹子弟，到處招搖撞騙，畫出了一幅官場眾生相，諷刺尖銳，而技巧則採取意大利劇作家皮藍德屢（Luigi Pirandello）之戲中有戲，真假難分之表現技巧，將觀眾與演員之界限弄到混淆不清。香港觀眾亦曾看過演藝學院鍾景輝先生執導之《六個追尋作者的角色》（*Six Characters in Search of an Author*），對沙氏之技巧，不會陌生。卑氏的戲劇內容和表現技巧，乃是西方荒誕戲劇之前驅者。

上海戲劇學院出身之孫惠柱亦寫了一齣荒誕劇《掛在牆上的老B》，內容手法亦承襲西方荒誕戲劇傳統，加以中國國情化。該劇一九八八年十月在上海再度公演，由美籍導演史丹溫倫（Stanley Wren）執導，故事荒誕，又具寓言色彩。以一劇團後台生活出發點，發掘真實生活的動態，表演形式前衛，打破了四堵牆式的幻覺真實，揉合了多種手法，寫實與夢幻交錯，舞台與觀眾分界混淆，給予觀眾參預舞台真實部分。故事說劇團中主角老 A 失場，唯有起用一向掛在牆上之老 B。老 B 是眾人之惡夢化身。有人以為他是失散了的愛人，亦有人以為他是以前之戲劇導師，有人在他身上領悟到自己懷才不遇的影子，小 A 覺得他存在是一種威脅。老 B 唯有盡力去表現自己，但力有不逮，最後唯有永遠掛回牆上。最後老 A 的聲音充滿了整個劇院，以老大哥的口吻，恭賀眾人演出成功，以舞蹈慶祝，勸勉觀眾和演出者，認真思考作者提出來各項問題。

一九八八年，沙葉新在上海戲劇學院演出另一新作：《耶穌，孔子和約翰連儂》，亦是荒誕戲劇之代表。內容是上帝派了三位使者，到地球查看人的犯罪行為和成因。而約翰連儂卻帶領被逐出天

國之流浪人示威，諷刺上帝，孔子等象徵權勢的人，扮演上帝的演員頭戴光環，手執網球拍，口吮可口可樂。孔子則遭示威人群投擲臭蛋，而劇中對白，大膽而露骨，甚至粗俚，三位使者到訪全人國，只見遍地黃金，金錢決定一切，包括道德觀念。所有人均營營役役，追求財富，否則會受到處分，父子為了一金幣，可以大打出手，弄至自相殘殺，而又能葬於烈士墓。三位使者又訪紫色國，國民一律尚紫，無性別之分，皇后以人工受孕培育嬰兒，大小一樣。所有人要解手，只能待皇后先做才可。故每人均需留力，以待此「放水」的時刻。有鬍子的皇后和思想重整大臣拿出了一本小紫書出來，勸勉眾人統一思想和言行。而約翰連儂彈起吉他，唱情歌以示抗議，思想重整部長唯有下令將他們三人宮刑，以逼使他們言行與其他人一致。此劇頗有奧維爾之《動物農場》和《一九八四》之異曲同功之趣。

　　以上乃是八〇至九〇年代中國荒誕戲劇發展的一般狀況和代表作品。中國的荒誕戲劇與西方的荒誕戲劇有顯著不同，已前述。後者通常不太直接彈劾政治，社會的具體問題，而只著墨於暗示，或呈現現代人困境之一般性。故劇中時空模糊，予人無始無終，無地域分隔之惘然印象。一個未有特定之時空，一些普遍性的人物，其結果是予人模稜兩可的感覺（Non-committal），有普遍性的真理，而缺具體性的訊息（Specific referentiality）。中國式的荒誕戲劇，時空較具體，內容所指亦有鮮明的社會意義，除了有普遍性的知性內容，亦具具體的社會價值批判。說教意味比較直接，基本性質是「投入的」（Committed）社會寫實主義的傳統，只是在表達形式和內容上有所的創新，起了一種「異化」

（Defamiliarization）的作用，對當前的中國戲劇有一定之新鮮感和啟發。

（一九九〇年一月十一日寫於《等待果陀》香港二度公演前。）

第十三章　中國戲曲沿革簡介：
莎劇戲曲化

　　中國大陸的戲曲改革，始於四十年代，迄今已有五十多年的光景。戲曲改革的主要目的源自批判與繼承傳統的辯證理論。早年的做法是由國家的專業機構，由上到下的指示進行，例如：戲曲改革會，或後來的文化部內之戲曲改進局主理有關事宜。田漢於一九五一年寫了一篇〈關於戲曲改革的指示〉，提倡傳統劇目的整理，試驗新編歷史劇（例如：《武則天》、《海瑞罷官》）和現代劇（例如：《紅燈記》、《海港》、《沙家濱》、《智取威虎山》）。❶

　　改革開放後，一九八〇年十二月文化部曾召開戲曲現代戲座談會，目標不外是：總括和展望戲曲改革和現代化，提高思想和藝術質量。為了抗衡觀眾面日益狹窄，改善戲曲的不景象，提出「革新戲曲，振興戲曲」、「劇目多層次化」等口號，無論在技術性、戲曲美術性方面，更求講究。

　　到了八〇年代中期，戲曲改革又進入了一新的階段。新的改革

❶　趙聰，《中國大陸戲曲改革：一九四二～一九六七》（香港中文大學：1969年8月），頁190。

見於引進外國戲種、劇目。最明顯的乃是將莎士比亞戲劇引進中國戲曲舞台，以收他山之石的效果。對莎劇和中國戲曲均收互利之效。對中國戲曲界的表、導演藝術亦提高，內容亦擴闊了，多層次化的目的亦能達到。一九八六年四月十日至廿四日，北京和上海同時舉辦了紀念莎士比亞逝世三百七十周年的首屆莎士比亞戲劇節，兩地共分別演出莎士比亞的戲劇和舉行多項專題研討會。計有以話劇演出莎劇，以英語演出莎劇和以中國地方戲曲形式演出的莎劇。總共演出十八個莎劇，二十八個舞台演出製作，牽涉上海十四個演出團體和北京十一個演出團體。其中以地方戲曲演出莎劇有以黃梅戲演出的《無事生非》（*Much Ado about Nothing*）（安徽省黃梅戲劇團改編），越劇《第十二夜》（*Twelve Night*）（上海越劇院三國改編），《冬天的故事》（*Winter's Tale*）（杭州越劇一團），和《血手記》（*Macbeth*）（上海崑劇團）。這種將莎劇戲曲化帶來一股改革的熱潮，激發了改革戲曲運動中一股新的探索和新的突破，而且在戲曲界產生了對改編技巧、美術設計方面的思考，「戲曲味」和「莎味」的討論，為中國的戲曲界帶來不少營養激素。

莎劇改編成戲曲其中最顯著的例子乃是以崑曲形式的《血手印》。此劇由鄭拾風改編成九幕演出，導演是李家躍，已故的黃佐臨先生為藝術指導，此構思乃源自後者三十年來的願望。一九八七年更遠征英國，在蘇格蘭的愛丁堡藝術節演出，令西方戲劇界掀起一股迴響。據導演李家耀的經驗之談，中國戲曲排演莎士比亞的劇作，首先是如何保持「莎味」的抉擇。藝術指導黃佐臨的意見認

為：「莎味」應體驗在劇本中的詩味上。❷佐臨先生之言，可謂一矢中的。莎劇的精髓乃在於其文字優美、意象豐富，既有詩的韻味、又能刻劃角色的複雜內心世界，帶出全劇的主旨。崑曲化了的《麥克貝斯》（Macbeth）一方面要發揮崑曲的舞台藝術，一定要忠實表現崑曲的身段、程式化動作，以及中國戲曲的唱、造、唸、打。如此一來，《麥克貝斯》的心理悲劇成分，受到文字的刪減，受到稀釋，亦連帶影響了靠文字塑造的思想深度，人物和情節。這些都是改編莎劇的棘手問題，亦是回答和解決「莎味」的癥結所在。至於改編成戲曲後能否保留莎士比亞的人文精神，那是非技術性的，而屬詮釋性的問題，能否表達，見仁見智，即使不能亦無妨礙改編，亦無礙改編後的崑曲演出藝術。

　　莎劇與中國戲曲揉合，戲曲程式化的味道自然增加，原來的「莎味」理應不存在，因為崑曲化的莎劇已成為一變體（mutation），無怪乎《血手記》在愛丁堡演出時，英國的劇評人反應參差，他們看不懂中國傳統戲曲的表現手法，故對此新穎的嘗試，只以「中國風」（Chinoiserie）的眼光來欣賞，而一些原劇重要或不得已的刪節，則覺得不是味兒，特別對莎劇中的獨白（soliloquy）。顯著的例子是馬佩得悉其妻因瘋致死的消息後，他只作了很簡短的回應，而對馬佩在台上的唱造程式動作，則嫌過

❷　〈中西文化在戲劇舞台上的遇合──關於中國戲曲與莎士比亞的對話〉，載《戲劇藝術》，1986 年，第 3 期，頁 44。

火，並將之與維多尼亞的胡鬧演技（melodramatics）混為一談❸將
崑曲《血手記》有關馬佩對夫人的死訊的唱詞與原劇中非常著名的
"Tomorrow" 獨白比較，原劇中那一段明顯更冗長和更深刻表達出
獨白者的刻骨銘心，改編的唱詞相形之下，顯得單薄了點：

Seyton:　The Queen, my lord, is dead

Macbeth: She should have died hereafter;

　　　　　There would have been a time for such a word

　　　　　To-morrow and to-morrow, and to-morrow Creeps in

　　　　　this petty pace from day to day

　　　　　To the last syllable of recorded time;

　　　　　And all our yesterdays have lighted fools

　　　　　The way to dusty death. Out out brief candle!

　　　　　Life's but a walking shadow, a poor player,

　　　　　That struts and frets his hour

　　　　　Upon the stage And then is heard no more. It is a tale

　　　　　Told by an idiot full of sound and fury, signifying

　　　　　nothing. (Act V, Se .v, 11.17-28)

❸　'Alex Renton on Kunju', "The Independent", Friday 28, August, 1987 和 Russell
　　Daries, "Descent of the Brutes and Kunju Macbeth" from *Edinburg Theatre* ,
　　August, 1987.

馬佩：她，死了？鐵氏呀，你好強逞能，先寡人走了一步，
　　　唉，朕的東宮娘娘呵！（唱「雁兒落」）

　　　　才造了那短命的鐵皇娘，
　　　　卻是那戲中角色台口一轉又卸妝，
　　　　笑人生實在的太匆忙，
　　　　哈，荒唐，
　　　　誰不是一天天向死亡⋯⋯

臺灣的《麥克貝斯》改編《慾望城國》第四幕第二場則更精簡，只
有以下的數句：

　報：她舊病復發，懸樑自盡了！
　敖：哦！她她⋯⋯懸樑自盡了！
　報：正是！
　敖：（抖頭，心中痛苦而複雜。）（抖介）
　　　唉，死了，也好哇哇哇⋯⋯（哭介）。
　　　（怒看報子）：到了這個時期，何用你來報喪！傷了我
　　　的軍心（拔劍殺了他）
　　　（載《中外文學》15 卷第 11 期，1987 年 4 月，頁 75）

　　佐臨先生在一九八九年給筆者覆信，提及此類外國人不了解中
國戲曲藝術而發的評論，我認為不能完全怪責他們的無知。崑曲化
的《麥克貝斯》確實是崑曲多於莎劇，對於忠於或習於本土表演的

莎劇評論家，是有點難於消化。中國當代戲曲這類橫向的借鑑、吸收莎劇、對革新有一定的豐富和開展的功用。

這種嘗試在港臺兩地亦有小規模進行。一九八七年臺北亦公演了以平（京）劇改編的《麥克貝斯》一劇，名之為《慾望城國》，由「當代傳奇」劇場演出，在臺灣引起了一場轟動。稍後於一九九〇年十一月十四至十七日，《慾》劇更遠赴倫敦演出四場，亦引起彼邦人士的注意。臺灣這齣以國劇形式詮釋《麥克貝斯》，在本土亦帶來毀譽參半的兩面評價，以其表演形式創新，與傳統戲曲不大相同，例如：音樂要能烘托戲的氣氛和角色的情感，不光只是裝飾而已。此外又放棄某些戲曲中的裝扮，不貼片、不使用面譜，改以沈重、濃烈的服飾表達劇中的悲劇氣氛，演員的角色不局限某一格式，而是集京劇中幾個角色，行當於一身。

香港方面，一九九六年本地的「金英華劇團」以粵劇的表演形式改編《麥克貝斯》一劇為《英雄叛國》，在此地的區局節上演，由粵劇紅伶羅家英擔綱演出，在香港亦是創舉。在粵劇演出的內容上提供了新的題材，在排演方面亦作了適度的調整，觀眾亦能接受。這種風氣在香港暫未成風，但亦是改良傳統粵劇的新嘗試。當然，中、臺兩地，亦將會面臨戲曲改編莎劇的種種問題。

第十四章　改寫莎士比亞
——亞諾·威士格的《商人》

　　莎士比亞的戲劇是文學中的典堂作品（canon）。一般評論者和讀者均著重他的作品內詩意盎然的文字、透切兼廣泛代表性的人物描寫，以及寓於主題、人物中那些放諸四海而皆準的人生哲理。這些優點似乎是傳統莎士比亞教學上所公認的。故此，莎士比亞的作品享有一種凌駕一般文學作品的超然地位，但用後現代主義和後殖民論述的眼光來看，他的戲劇的解讀和教授，不可能只局限於以上各點。隨著時代和意識型態的改變，他的戲劇意義亦有所改變，亦有不同的詮釋空間。由於他的經典地位，他的作品更易成為顛覆（subversion）的目標。

　　試以《威尼斯商人》（*Merchant of Venice*）為例說明。一般對此劇的解讀是從浪漫喜劇角度出發，偶亦只冠以「問題劇」（problem play）來處理。前者著重剖析劇中的「詩的正義」（poetic justice）的佈局：善有善報、惡有惡報，有情人終成眷屬。此外，年輕的角色戰勝年老的角色，象徵社會的進步。後者的剖析隱約表示對 Shylock 一角色處理的不妥，喜劇結局之餘，留下了灰暗的色調。這些都是一貫文類分法沿用的片面看法。若讀者只

接受而不挑戰，或存疑這類主流的分析和評論，可能會忽視了此劇中所包含的種族和宗教上的偏見，以及排斥或壓抑「他者」的強權論述（hegemonic discourse）。

雖然大部分《威尼斯商人》的演出，多標榜其喜劇成分，滑稽惹笑和歌頌生命意義，以及其跌宕詩意，但未能掩蓋它的文本（text）內所包涵的醜惡。這種令人忐忑不安的感覺來自 Shylock 一角色的代表意義，和對此角色的不公平對待。無論此劇的演出和構思如何用心良苦，避免塑造偏見，Shylock 的形象仍難逃出受到醜化和魔鬼化身的對待。這種定型自文藝復興以來便沿襲下來。與他對立的其它角色，Antonio、Bassanio、Lorenzo、Portia 等順理成章代表主流的社會和一種抗衡邪惡的正義力量。Shylock 除了象徵負面的價值外，又是主流社會所犧牲的「他者」（the other）。觀眾觀看這些反 Shylock 的角色慶祝勝利之餘，難免覺得有便宜了他們的感覺。這種反應亦是令到此劇引人爭議的重要原因。

讀者在閱讀《威尼斯商人》若只採傳統對經典作品的認受，無疑變相助長，肯定或合理化文本中的種族和宗教上的錯誤意識和對「他者」論述的壓抑。對此類經典作品的新讀，需要採用一種抗衡（resistant）和顛覆（subversion）的策略，通過了再用，改寫原文的材料，將原來的觀念和論述（discourse）架構拆卸，找出新的詮釋空間。一九七六年在瑞典首演的《商人》（*The Merchant*）是英國當代劇作家亞諾·威斯格（Arnold Wesker）在這種「反論述」（counter-discourse）的意識型態下的創作，利用《威尼斯商人》的啟發，重新對該劇的佈局、人物、時空再構思而寫成的劇本。嚴格來說，它不是改寫（rewriting）《威尼斯商人》，因此舉的限制

太多，倒不如重新創作一新的劇本。他在劇序中說：「當初我擬編導《威尼斯商人》，用我所了解去表達，……唯需要太多的改寫，故不如重新寫一個相同的故事」❶。威士格的《商人》一劇的故事，顛覆了莎士比亞《威尼斯商人》的二元化對立結構，這種二元化對立最明顯表現於兩類角色的塑造，Shylock 與其它基督徒角色的對抗。威士格將 Shylock 和 Antonio 化敵為友，他們之間的立約，亦非互相陷害，而是為了保障對方。根據威尼斯當代的法律，猶太人與基督徒從事商業行為，一定要立約。Shylock 和 Antonio 為了滿足法律的規定，故意訂了如此荒謬的條文：一鎊肉代一鎊未清還的借貸（pound for flesh），用意是嘲諷威尼斯的荒謬法律束縛。這一點與莎劇中的 Shylock 訂約的動機完全兩樣。《商人》一劇中的 Shylock 是 Antonio 的摯友，他的性格樂於助人，具慈父典範，又兼好學不倦。簽約一事，他曾多次婉拒，最後順從 Antonio 的好意。而在莎士比亞的劇本中，Shylock 是一懷恨在心的猶太裔高利貸者，立約的用心是藉機報復，抒發對基督徒的鄙視。這個角色的塑形，鞏固觀眾對猶太人的偏見，肯定了基督徒主流價值和形象，從而變相將他們的權力和地位合理化、英雄化。前者堅持執行謀殺式的合約，引起其它人的敵意對抗，合理化了他們的掠奪式的行為，而終導致自己受到終極性的侮辱，甚至親生女兒亦棄他而去，投向基督徒的一方。

　　在威士格《商人》一劇中，受到攻擊和批判的不是 Shylock，而是那些自以為是的年輕人：Bassanio、Lorenzo 和 Gratiano，他們

❶　Judith Weintraub, *The New York Times*, 1977, 13th November, sec. 2, p.1.

與 Shylock 和 Antonio 相比之下，顯得輕佻浮燥。他們指摘 Shylock 借高利貸，有損社會上的慈善關懷理念，又指立約一事乃 Shylock 的陰謀，惟 Antonio 隨即替 Shylock 辯護，直斥他們的不是。❷ Portia 在此劇中是 Shylock 的同情者和仰慕者，她指出威尼斯的法律對少數族裔的不公平。❸她雖然對自己的婚姻無能力去改變，她堅持要維護 Shylock 女兒的幸福。她眼中的 Lorenzo 之輩，根本不配 Jessica，Jessica 亦看出 Lorenzo 之男性中心和排斥「他者」的醜惡面目。故她道出自己的心聲：「我不能朝秦暮楚，猶如妓女般。」（I cannot slip from God to God, like a whore）❹威士格的 Jessica 與莎士比亞的 Jessica 是南轅北轍。前者可以說是從猶太人的民族主義角色去再塑造 Jessica 一角，威士格本人的猶太血統和反應，覺得這個角色應如此，才令人信服，而莎士比亞的「改教」角色，只是滿足沙文主義和霸權的主流意識。Lorenz 在 Shylock 的評價只是一愚劣的年輕人。威士格將《威尼斯商人》中由 Shylock 陳辭的那一段轉到 Lorenzo 的口中。❺這是一非常意識

❷　Arnold Wesker, *The Merchant* (Penguin, 1980), p.256.

❸　Arnold Wesker, *op.cit*, p.252.

❹　Arnold Wesker, *op.cit*, p.249.

❺　Shylock,: "......Hath not a Jew eyes? Hath not a Jew hands, organs, dimensions, senses, affections, passions? fed with the same food, hurt with same weapons, subject to the same diseases, healed by the same means, warmed and cooled by the same winter and summer as a Christian is? If you prick us, do we not bleed? If you tickle us, do we not laugh? If you poison us, do we not die? And if you wrong us, shall we not revenge? If a Jew wrong a Christian, What is his humility? Revenge. If a Christian wrongs a Jew, what should his sufferance be by Christian example?

鮮明的改動，挪用了莎士比亞的原文，而賦以新的意義。一般評論家多以此情文並茂的 Shylock 陳辭，證明莎士比亞不是一個反猶太主義者（Anti-Semite），Shylock 畢竟有自辯的機會，稀淡了他的劣行（villainy）增強了他的人性。但在威士格的劇本中，Shylock 直斥 Lorenzo 口中的惺惺作態，不屑其假仁假義，不接受施捨式的仁慈。這種改動亦是威士格作為本身是猶太裔的一種反應（racialist response）。所有威士格的改動或創新與《威尼斯商人》保持一種文本交流和互動的作用（intertextual appropriation)，但其主要目的是針對原作的種族歧視（racism）和基督教主流論述（Christocentrism），改變自文藝復興以來文學中對猶太人角色的偏見表達（stereotypical representation）。《商人》一劇與《威尼斯商人》比較，明顯缺少壞人的角色（villain），那些自以為是的年輕角色，淺薄有餘，劣行亦不致於歹角。由於缺了忠奸、正邪對疊、結構上少了一點戲劇性衝突。悲情不足、感傷則有餘（sentimental），亦合乎威士格一貫的戲劇風格。

Why, revenge. The villainy you teach me I will execute, and its shall go hard but will better the instruction." (Act III. sc.i. 11.51-64, *Merchant of Venice*)

第十五章　老樹新枝：
莎士比亞《李爾王》的亞洲改編

　　始於二十世紀初，西方自然主義戲劇的興起直至當代，香港戲劇一直與西方接軌，以致其不足百年之發展有別於中國劇場。雖說源自西方，香港戲劇透過演繹西方經典名著以汲取學習其藝術形式、技術及內蘊之餘，不乏具實驗性、思考傳統本質及關注個人身分與文化意識之作。一九九七年香港政權回歸中國傳統、歷史、身分等一一成為香港人的論述話題，在 Ackbar Abbas 所形容的 love at last sight 的處境下，「香港文化」成為藝術作品論述、表現的主體，傳統、懷舊也一度成為溯源的潮流。追溯文化身分的原動力，加上殖民地歷史背景及中西兼容的文化特色，形成香港劇壇近十年的兩項趨勢：戲劇實驗及演繹改編中西經典名著。

　　香港劇場製作融合話劇與廣東粵劇這現象，可對照近年中國戲劇的發展趨勢。前中國總理周恩來提出四個現代化，著名學術期刊《戲劇藝術論叢》得以在中國出版發行，一九八三年 Arthur Miller 訪華執導 *Death of a Salesman*，八六年中國莎士比亞節……，一一代表中國的劇場實驗步入後現代新紀元。九七年中國劇場上演的《巴凱》（*Bacchae*）見證這劇場實驗延展。《巴凱》是中國京劇

與古希臘劇場的混合體，內容全依據希臘悲劇酒神 Dionysus 向國
王 Pentheus 報復的故事，形式乃非西方，亦非完全京劇式。九八
年同一劇目成為香港藝術節重點推介節目，京劇演員陳士爭嘗試以
老樹建新枝，改編歐里庇得斯（Euripides）的作品。

　　「老樹新枝」可概括香港、中國以致亞洲的劇場實驗景況。所
謂『老樹』是包括中西經典作品、希臘悲劇、莎劇等。『新枝』指
揉合中西戲劇經典、或改編東、西方戲劇經典、作一跨文化演出、
這演出將文本、表演體系、舞台調度、成為一嶄新的戲劇語言。❶
進入千禧年代，香港及亞洲的藝術家皆力求探索及尋找新元素，當
中戲劇界引領探討亞洲的未來發展，亦漸漸指向一新亞洲劇場的共
同形式（a new Asian theatre common poetics）。當中最全面最大型
的亞洲跨國演出乃為一九九七年的《李爾》（Lear），亞洲六國藝
術家合作的《李爾》，由新加坡王景生導演；日本女性主義作家岸
田理生（Rio Kishida）編劇；能劇演員 Unwewak Naohiko 演李爾
王；京劇小生江其虎演大女兒；泰國舞者 Peeramon Chomdhavt 演
二女兒。演員各自以自己國家的語言演出，配以印尼木琴樂隊
（gamelan）及日本琵琶（biwa）音樂。

　　這種集各式各樣表演風格的配合衍生出有趣的改編戲劇與戲劇
改編的問題。而莎士比亞的原著被當作文化及美學層面的改寫或重
新書寫，使之成為亞洲背景底下的多元文化的改編戲劇，它不屬於
任何一亞洲國家。將莎士比亞文本改寫、重寫、重新想像、轉化為

❶　Patrice Pavis, ed. *The Intercultural Performance Reader* (Routledge: London / New York, 1996), p.2.

一亞洲背景的表演語系。《李爾》為亞洲舞台而作的實驗，附合劇場界希望建立廿一世紀亞洲文化共同體的目標。《李爾》對莎士比亞的借鑑與的融和著重於美學層面，有別於西方或後殖民主義之意識型態層面的改變。岸田理生改編的版本，由長女與次女合而為一的角色弒父殺妹，另加入母親角色，指涉父權、兩性、傳統、現代及東西方等問題。岸田理生的改編嘗試建立對莎士比亞原著的一種反論述（counter discourse），但這並非等同後殖民主義的意識型態修正論，而是《李爾》透過借鑑西方經典莎劇，使亞洲的表演在西方標準下得以擴張發展。岸田理生改劇名《李爾王》為《李爾》，有意識為表演選擇中性立場，亦與原著及其文化背景建構距離。《李爾》是為亞洲人而設的亞洲劇場，就由來自亞洲的製作人員及觀眾重新書寫，重新演繹及重新闡釋莎士比亞。

　　《李爾》並非亞洲劇場改編莎士比亞戲劇的首例，一九五七年先有 Kurosawa 的 *Throne of Blood*，八五年的 *Ren* 至後來的《血手記》、《慾望城國》等。唯這些改編未曾被喻為後殖民主義之策略之一，是因為它們僅企於借鑑莎劇的內容以為劇場注入革新元素，或為西方經典作本土化調整而已。這樣，就不經意除下莎士比亞戲劇的假設權威及典範性，從而開拓思考亞洲劇場狀況及找尋新發展的空間。正如導演王景生所述，《李爾》是為了推翻莎士比亞的《李爾王》，而創造新亞洲的現實（create the reality of new Asia）。《李爾》作為一齣跨文化改編作品（tradaptation），它在新的亞洲意識型態及文化背景底下創造了新的文本，新的解讀，新的意義。因此只批評《李爾》是否忠於原著是不公平且無意義的。Catherine Diamond 提出，《李爾》這類東方化（orientalizing）莎

士比亞不是僅僅為了達到崇拜西方權威效應之目的，這東方化是
《李爾》的本質所在。❷《李爾》這項製作，開展探討亞洲身分問
題的論述，解決、融和矛盾衝突，可視作為亞洲帶來的新一意義。
《李爾》抽象的演繹風格概括劇中人物衝突之餘，亦指涉亞洲地區
的衝突；劇中由母親這新設的角色扮演「潔淨者」（purifier）以化
解國族的血仇及過濾歷史的回憶，代表容納差異共存的文化是解決
矛盾衝突的出路。

　　《李爾》一劇由男演員反串扮女角，亦兼顧演繹男角，提出性
別差異的問題並使之政治化。《李爾》的選角及劇場處理，使男性
／女性在權力與愛的主體／從屬關係中得以相互逆轉。劇中的母親
形象有別於一般父權文化中表現女性的方式，創造這角色打破了男
性／女性這二元對分。《李爾》亦透過性別差異帶出亞洲在西方國
家中作為「她者」（the other）的問題。《李爾王》只成為了突顯
現今亞洲問題而借題發揮的「背幕」而已，「亞洲」方才是《李
爾》的主體。

　　雖然莎士比亞的原著未必僅僅如此，《李爾》這一後現代跨文
化演出主要關於老化問題，劇中李爾便被描繪成一年邁的老翁。劇
中亦把原著的三位女兒改為兩位，另外加一位劇末救了弒父大女兒
的母親，她所表現那潔淨與調和的能力，突出母系社會較之於莎士
比亞原著中父系社會的優越性。這改動也為《李爾》提供另外一詮

❷　　見 Catherine Diamond, "The Floating World of Nouveau Chinoiserie: Asian
　　Orientalist Productions of Greek Tragedy," *New Theatre Quarterly*, (vol. XV, no.
　　58, May 1999).

釋。有說《李爾》欲向亞洲提出中國、日本及亞洲的老化問題。一個王國的瓦解被改為家庭糾紛的故事，從而成為亞洲世界的新生。

　　Helena Grehan 就以西方人的身分看《李爾》一劇，她認為《李爾》提出重新塑造亞洲及亞洲人的形象的問題，但由於以她的非目標受眾的身分難以介入演出及作重新詮釋。她認為一般西方人對《李爾》的觀劇經驗定必流於是否忠於原著的問題上。國王哪裡去了的批評角度，以致由於文化差異，未能介入演出及理解《李爾》的跨文化改編意義，而將《李爾》評為以《李爾王》作為市場策略的膚淺劣作。但她深信以王景生及岸田理山的知名度無需以此作招徠，她也認為選用《李爾王》作改編是介入新亞洲理念及提出顛覆父權，以致於顛覆西方霸權的女性主對義角度。《李爾》基於對表現方式及標準規範的質疑，《李爾》正正提供了一個恆常變不穩定的空間，以挑戰固有的權威觀念及文化界限。在這一個恆久爭取位置的空間，觀察由被動的觀看者變成一目擊者，看／被看和主體／客體的位置亦隨之而變化不定。❸

　　雖然跨文化改編帶來內容與形式的革新，這種被指為結合西方文本與東方演出的模糊的跨文化美學實驗之「異國莎士比亞」（'foreign' Shakespeare）與「東方莎士比亞」（orientalist Shakespeare）❹，漸漸受到批評。這就是 Catherine Diamond 所提

❸　見 Helena Grehan 的文章 "Performed Promiscuities: Interpreting Interculturalism in the Japan Foundation Asia Centre's *Lear*," *Intersections: Gender, History and Culture in the Asian Context*, no.3, January 2000.

❹　這類意見可參看下列兩本書 *Is Shakespeare Still Our Contemporary?* Ed. John Elsom, (Routledge: London, 1989) and *Foreign Shakespeare, Contemporary*

及的那種流行於國際舞台的新東方主義。跨文化改編實驗其實並無不妥，只是為數不少濫用跨文化改編實驗之名的製作，為求加入國際藝術節演出行列，而放棄以地區觀眾為目標對象，慕西方經典之名演出，而欠缺不同文化角色之新詮釋，使跨文化改編戲劇備受批評。簡言之，它們只能成為西方人眼中欠缺內涵的異國珍品或具有中國風格的華麗裝飾而已。此等演出亦正是 Catherine Diamond, Jan Kott 及 Dennis Kennedy 反對的胡亂「多元文化」（'multiculturalism'）❺ 及附隨而來的「膚淺唯美主義」（'superficial and eclectic aestheticisation'）❻。

那麼如何界定一件作品是否屬於此等？問題徵結在於它演出時是否能夠令地區觀眾介入。跨文化改編往往難以在某程度上傾向於權威的經典原著，但有沒有嘗試以另類文化角度新詮釋？如答案是否定的，則淪為 John Russell Brown 所說的徹底「掠奪者」（sheer 'plunderers and raiders'）了❼，雖然他所批評的只是西方劇場工作者。

Performance, ed. Dennis Kennedy, (Cambridge: Cambridge University Press, 1999).

❺ Catherine Diamond, *op. cit.*

❻ Antony Tatlow, *Shakespeare in Comparison,* (Hong Kong: Department of Comparative Literature, University of Hong Kong, 1995), p.15.

❼ John Russell Brown "Theatrical Pillage in Asia: Redirecting the Intercultural Traffic," *New Theatre Quarterly*, vol.XIV, no 53, February 1998, p.14: 如此形容 "However worthily it is intentioned, intercultural theatrical exchange is, in fact, a form of pillage, and the result is fancy-dress pretence or, at best, the creation of a small zoo in which no creature has its full life."

　　跨文化改編這潮流能否延續？它又有何發展？不過相對於西方或英語國家，由於亞洲人對是否忠於原著抱較開放態度，改編莎士比亞戲劇確實較獲更大自由度。一九九九年在香港上演的《大鐘樓》、將雨果（Victor Hugo）1831 年的 *The Haunchback of Notre Dame* 以京劇形式演出、便是其中編、導得以自由創新的例子。

第十六章　從《哈姆雷特／哈姆雷特》說到莎劇的外語改編

　　《哈姆雷特／哈姆雷特》是致群劇社，沙田劇團和第四線三個資深的本地劇團於二○○○年之始聯手炮製的傑作。此劇導演由外聘深圳大學戲劇學院的熊源偉教授執導，由他主理此莎士比亞的經典《哈姆雷特》的編導；此舉強化和突出此演出的「跨地域意義」。

　　熊教授將原劇改編成十三場，演出時間達兩小時四十分鐘，並將戲名改為《哈姆雷特／哈姆雷特》，以寓意此改編的解讀意義。熊教授在演出介紹說：「在保持莎士比亞原劇風貌的基礎上，注入現代觀照」，故劇中演出有經典的哈姆雷特，和經改編的哈姆雷特兩個角色。前者為「古典的」哈姆雷特，後者乃他改編後的「現代的」哈姆雷特。兩個哈姆雷特有相同亦有不同之處。根據熊教授的說明：「他們的相同與不同，為我們提供了一個參照、思索的空間，藉著它，我們試圖由經典走向現代……。」❶

❶　熊源偉，〈導演的話〉，《哈姆雷特／哈姆雷特》演出場刊，頁 3，2000 年
　　1 月。

　　當然，每位導演均可以將莎劇作為元素，另起爐灶，另闢蹊徑，這是藝術改編者的創作自由。至於如何可以保持「莎味」、「保持原劇的風貌」，則需要商確了。這齣《哈姆雷特》的改編演出，正好給我們提供一個討論的例子。

　　一直以來，莎劇的舞台演出以及莎劇研究，均以英美莎劇的學者和觀眾的口味為正統主流。英美學者對莎劇的詮釋、強調文字的特殊性和作品的思想中呈現的超越時空性和普遍性，直接影響莎劇舞台演出，形成以英美角度為主導的莎劇舞台演出的典範。這種以英美角度為依歸的演出典範，本身有其矛盾的地方。它一面強調莎劇原來文字的重要性和優美處，間接暗示外國文字改編或演出的莎劇，未能保持原來文字的優美，音律亦有所不逮，無形中產生了一種文化上的保護主義。只有由英語為母語的莎劇演出，例如英、美、澳、紐、愛等，才能較忠於原貌，更道地和有莎味。但另一方面，有鑑於莎劇既能在世界各地用不同語言，不同文化均能演出，而且又是最經常演出的作家，這點又證明莎士比亞作品的廣大兼容的人文精神。這一點又似乎不因文字和文化不同而有隔閡。事實是否如此簡單？這一點有許多討論的空間。

　　一九八六年中國舉辦了首次的莎士比亞戲劇節，同時用傳統中國戲曲和西方傳統上演了多齣莎劇，盛況可謂空前。其間亦出版了多篇討論莎劇演出的文章。❷其中論文常見的論題，多環繞著莎味和忠於原著對問題，另外則提及莎劇作品中的歷久常新、普遍性的人文主義精神。第一類的問題，可以想像得到，亦是莎劇以不同文

❷　馬煒榮，〈談莎味與中國化之爭〉，《戲劇藝術》，1986 年，第 3 期。

字、不同文化演出的必然現象。這種「外國」莎劇製作肯定受到傳統主流莎劇研究學者或製作人看成「異類」（the other, alternative, foreign），因為它們無論在文字上或文化上的翻譯與訊息傳遞，均不會符合前述的典範。這樣究竟是好是壞，下面可以再加以討論。至於第二種問題，則明顯亦受英美學者傳統對莎劇的「超越性」和「普遍性」的神話所影響，並未對此典範加以置疑。

　　一些翻譯莎劇演出的學者或改編莎劇的導演，為了盡力保持莎劇的原汁原味，務求在目標語言方面下功夫，在文字上儘量找出一些「對等」意義（equivalence），又在文字的音律或詩韻上鑽營一些似是而非的「對等」。例如莎劇多為每行五個抑揚音節組成的詩句，譯者多在自己的文字上作些詩律化的句法，以為這就是忠於原著、保留莎味。其實這只是一廂情願的幻覺。實際上與保留莎味是風馬牛不相及，假若翻譯的文字是東方的語言，可行性尤其不高，因東方語言和英語，無論在句法和文字結構是完全沒有語言學上的同文關聯。

　　舉例來說，將莎劇以唐詩化中譯，這只能算是再創作，與「莎味」沾不上關係。一般中國學者對「莎味」的看法和解釋是指：

　　　　主要是指莎劇濃郁的時代精神和生活氣息、深刻的現實主義描繪和浪漫主義激情的渾然融合。❸

❸　曹樹鈞、孫福良〈戲曲味與莎味的結合〉，《莎士比亞在中國舞台上》，哈爾濱出版社，1986 年 4 月，頁 211。

佐臨先生生前亦就「莎味」表示過其見解。他認為：「莎味」應體驗在劇本中的詩味上，亦即其精髓乃在其文字優美，意象豐富，既有詩的韻味，又能刻劃角色的複雜內心世界，帶出全劇主旨。這論點可以說是中肯的，但要記得這是指原文而言。通過翻譯的文字，那要令當別論了。但能否通過另一文字去體驗原劇的這種詩味？若詩味只指翻譯文字的詩味，則此一詩味應不同於原文的詩味。故保持「莎味」是一個相當不確定的觀念。導演、讀者和觀眾是否在說同一種語言？

事實上，「外國」改編的莎劇，無論是歐洲或亞洲的改編，通常都不需亦不能依賴原劇的英語文字。而且改編或翻譯的文字，往往與原文的文法背道而馳。這點正是難得之處，對英美為本的文化沙文主義是一種挑戰。這些外國的莎劇演出，往往比傳統英語的莎劇更呈多樣化，視覺表達亦更豐富，對抽離原劇的主題，令其變得更現代化和更具時代感。

現代的莎劇演出，無論是英美路線（Anglo-American Centered）或非英語（Foreign）的製作，均沿習兩種方向。第一是肯定莎劇演出是以非幻覺主義形式，採用開放式舞台。這種形式演出使時空更流暢，更多元化。第二種方向則從內容演繹著手，將劇本主題與時代掛鈎，以產生共鳴和貼切的效果。

若將上述的典範原則和變化印證於今次熊源偉教授執導之《哈姆雷特／哈姆雷特》，基本上均能符合這兩個方向。由何應豐創作意念和區宇剛執行設計的舞台是開放式的非幻覺演出，其特點是加入了多媒體：八部電視機放置在劇院不同的位置，通過螢幕播放出《哈姆雷特》的電影錄像，令錄像的文本和正在演出的《哈姆雷特

／哈姆雷特》的文本產生互動的作用（Intertexuality），推動後者劇情的發展，以錄像取代《哈姆雷特》戲中戲的一場，而無需要太多演員充斥舞台，交代了 Claudius 弒兄的情節。突出了媒體之資訊和暗示的威力，亦點出此改編莎劇的意義所在，亦帶出導演在戲文介紹所說的：「不確定性是當代社會多元構成的衍生物，面對現代價值取向的多義性和不確定性，無所適從的人們最簡單的辦法便是轉向『螢幕崇拜』，現代人的行為方式深受電子媒介的控制和影響，真實靠『影像』印證，甚至在『影像』中消解」。這種意念亦源自將莎劇內容配以現代的解讀，配以現今社會的意義。觀眾能否領略，則見仁見智了。

至於熊教授序中所說要此演出首先姓「莎」。這一點基本上可以存疑。但凡在權威之前，改編者或導演多作此一對原著尊崇的客套說話，甚至可以說是門面功夫。若他們真的煞有介事去嘗試，結果亦只會是徒勞，充其量亦只是另一「外語」莎劇改編（foreign Shakespeare）而已。在英美主流莎劇學者眼中，這種「莎味」與他們所典範的「莎味」是兩回事。故翻譯即變叛，發生在文化和語言的轉移間，尤其令人可信。

況且，熊教授在此劇中的修改，篇幅頗大，次序及人物生死均有很大改動，主角哈姆雷特並未死去，保留其中最精彩的獨白 "to be or not to be" 在劇終前讀出。無論在文字、情節、人物、主旨均產生重大的改變，而這些改變正是此改編莎劇《哈姆雷特／哈姆雷特》的貢獻之處，有否「莎味」，應是次要的考慮。

第十七章　品特的《背叛》觀後感

　　張秉權兄於今年（1996）二月為「赫墾荒劇團」導演一齣英國戲劇家夏勞品特（Harold Pinter）的作品《背叛》（*Betrayal*）。該劇中文譯名為叛逆性行為，譯得頗為累贅。可能受同期一部西片的譯名《叛逆性騷擾》的影響，有點商業性包裝的味道。其實劇中背叛性行為多於叛逆性，所牽涉的不只是離經背道的叛逆，亦包括男歡女愛式的背信棄義，夫妻間的背棄，情人間的背棄、欺騙、隱瞞，朋友間的背信棄義，職業道德操守的背信等等。而其中夫妻、情人間之互相背棄行為，引發出其它不同形式的背叛行為。

　　此劇乃涉及三角戀情的一段關係。故事說愛瑪（Emma）約中斷了關係兩年的前度情人謝利（Jerry）聚舊。談丈夫和朋友和工作等問題。言談間，愛瑪透露她與丈夫羅拔（Robert）分手，因為他背叛了她，在外胡混。她還告訴謝利，她早已將她倆的戀情告訴了羅拔，而謝利一直以為他的好友羅拔並不知情，羅拔與他交往亦沒有揭穿他，或斥責他。謝利知悉之餘，有受到雙重欺騙的感覺。在這三角關孫中，每一人均對其他兩人犯了背叛性的行為，同時亦受到對方的背叛，同時是背叛者和受害者，而其中謝利後知後覺，故感慨尤深。此劇以廣東話演出，演員對白流暢，無冷場，令觀者看得津津有味。但問題亦由此而產生。翻譯後的對白，基本上忠於原

著，亦具有本地廣東對白的地方韻味，不像硬譯自翻譯劇。單純從演出和觀眾認受的角度來說，這是成功的。問題是演出翻譯外語劇，是否只需做到目標語言（target language）的信、達、雅便可以呢？對於原來的語言（Source language）中所包含的文化、社會含意或色彩，需否作某種程度的轉移或傳遞（transfer），或是否這類文化、社會或語言的轉移太困難，不易為，或不為之，這是每一個演出外語劇的導演要認真面對的問題，不然改編或翻譯外語劇便會流於毫無準則的增減了。

品特此劇的特色主要是展露他的一貫性的諷刺，從字裡行間，或演出時對白的抑揚頓挫中，表達出一種英國式的低調處理手法，令觀者產生會心而含蓄的微笑，效果多決定於對白間的沉默空檔，時長時短，甚至有悶場的感覺。

一般不慣看品特作品的觀眾，往往以此為詬病，以其反戲劇效果，乏生動表達，缺傳神。而品特則認為，他的戲劇最富表達，最傳神的地方，乃在於精簡的對白，和對白間的沉默。沉默是最富表達的技巧，亦是最直擊的語言。通常滔滔不絕的說白，乃是有所隱瞞的表現，以其喋喋不休以作掩飾。品特的人物對白，往往是三言兩語，一筆帶過，使到戲劇的氣氛，無形中加上一凜人的力量，戲劇效果亦在於此，可以說是一種靜態的戲劇衝突。

品特戲劇中的男女關係的描述，多是表面恰到好處，缺少激情與任性。《背叛》一劇雖是牽涉男女間的情慾，表達的方式都是疏離性很強的低調處理手法（Understatement），若將他這一作品與另一英國戲劇家史特伯（Tom Stoppard）的作品《真材實料》（*The Real thing*）相較，少了點人性的溫情，更少了那種令人唏噓

的「受創」（Vulnerability）的脆弱感。惟其優勝處乃在於不流於自傷，自憐式的耽溺（Sentimentalism）。《背叛》一劇的微言大義不在於貶責背叛的行為，而是將背叛者與受害人作了一出人意表的戲劇處理。victim 變了 victimiser，而 victimiser 到頭卻變了真正的 victim。這種加害者與受害人的角色互易，會見于品特早期的作品，《啞侍從》（The Dumb Waiter）劇中的殺手卻斯（Gus），原本準備殺人，而變成被殺的目標。

　　這種似是而非，真實與虛假、誠信與欺騙，安逸與危峻的主題，品特早期的作品，已出現過。早期的作品、例如《房間》（The Room），《生日宴會》（The Birthday Party），《假侍從》（The Dumb Waiter），《輕痛》（A Slight Ache）和《守門人》（The Caretaker），均被冠以「威嚇喜劇」（Comedy of Menace）的稱謂，因為這些作品的角色均感受到一種從外而來的威脅，而他們在處理恐懼的同時，對白和舉止卻往往令人有意想不到的發噱。評論家約翰・羅素・戴勒（John Russell Taylor）曾作如下的評論：

　　　　威脅來自外界，外界陌生人的入侵，令到室內原有的安逸和舒適喪失了，而外界的入侵帶來了不可知的因素，這正是危機的癥結所在。

The menace comes form outside, from the intruder whose arrival unsettles the warm, comfortable world bounded by four walls, and any intrusion can be menacing, because the elements of uncertainty and unpredictability the intruder brings with him is

itself menacing.❶

以上五個作品均表達出懼外的主題。但諷刺的意義乃是：外表的威脅並不是唯一構成危機的原因。而往往安全的室內、已經隱藏著各種威脅人際關係的危機，外界人或事的介入，只不過是催化這種危機的誕生而已。品特利用這種手法，表達他的角色的岌岌可危的處境和危機乃是無所不在的主題。品特的劇中角色往往認為是安全的庇護所，其實是險地。這種是與非交替的主題，亦在《叛逆》一劇中有跡可尋。劇中夫妻、摯友、情人間的關係、本應是坦誠相愛、推心置腹的、而事實卻不然，夫妻背棄、情侶背信、摯友棄義、正說明人際關係的威脅，並不純然是外來的，其根源乃可能是禍生咫尺。

❶　John Russell Taylor, *Anger and After*, Penguin Books, 1962 p.288.

第十八章 《盲流感》一劇的
神話結構

　　香港話劇團二〇〇六～二〇〇七劇季演出一九九八年諾貝爾文學獎得主薩拉馬戈的小說《失明》改編的劇本《盲流感》。《盲流感》一劇應用了一個原型意象（archetypal image）——失明。故事的結構亦具有神話結構的基礎（mythic origin）。所謂神話結構是一文化的神話演變過程所展示的基本原型（archetype）。這些原型故事或人物，往往反映該文化群體對某些價值觀念的理解和演繹，例如生命的意義或失明的啟示。

　　失明是一種身體上的疾病或殘障。自古以來，疾病在文學上發揮著隱喻或顯喻的功能和象徵意義。從莎士比亞或更早的作品到廿世紀易卜生、卡夫卡、卡謬和沙特等人的作品，疾病作為一主要意象，反映作品的主題思想和價值。這些思想和價值，涉及文學性、社會性和道德各層面。試以《哈姆雷特》一劇為例：該劇的主要思想亦靠疾病的意象帶出。劇中的意象（imagery）指涉丹麥所面臨的危機，正如個人和社會在身心和道德方面受到一種病毒所蠶食，健康上都受到損害。綜觀全劇，主要的意象和氣氛均和毒藥、腐朽和死亡有關。劇中開首 Marcellus 將全劇的氣氛總結出來

"something is rotten in Denmark"（Act 1, Sc. iv, 90）表面上他是談論社會秩序遭到破壞，時勢不好，但間接地暗示了哈姆雷特叔父（Claudius）所犯下的滔天罪行——殺兄篡位、霸佔兄嫂。這種罪行對國家帶來了道德上的污染，影響所及，Polonius、Ophelia 首當其衝，逐漸擴散到 Gertrude、Laertes 和 Hamlet。所有人均染上了瘟疫般，走向死亡的厄運。

若澤·薩拉馬戈的《失明》一書中所用的意象——失明——亦是疾病和殘障的一種。一方面指的是肉體上的殘障，另一方面亦暗示精神和靈性上的缺憾。讀者和劇場觀眾的理解均會從這兩方面入手，找出表面的意義和深層的意義。故事是很簡單，描述某人在等候交通燈號的時候，突然眼前一白，失去了視力。接著便是這種現象像傳染病般擴散到社會上每一角落。故事是以寓言的體裁寫出來。目的是讓讀者和觀眾去了解一個簡單的故事和其代表的深層意義。這是一種由表到裡、由外到內、由形而下到形而上的思維建構。失明的情節使書中各人被迫互相依靠。失去了感觀上的觀察能力，亦逼使各人多點內心的透視反省。《失明》一書亦不光只是這群失明的人的苟且偷生與惡劣環境妥協的記錄，亦是他們靈性生活和維持做人的尊嚴的社會化和道德選擇過程。書中的情節和人物的舉止都具宇宙代表性、放諸四海而皆準。這亦正是寓言體裁所表達的功能。

回到講題的本身：「失明」作為一象徵的意象是有長遠的歷史淵源，可遠溯到古希臘、希伯來、羅馬時期，以至中世紀文藝復興（十六世紀）的文學和典籍中的應用，和對這意象所賦予的文化上、宇宙性和個人性的認知。《盲流感》一劇中的失明意象的應

用，亦源自西方文化的源頭，同樣具備這文化傳統所衍生的各種文學和宗教的聯想。以下我試從這歷史角度介紹《失明》作為文學上修辭技巧和其衍生的意義。

　　西方文化或文學自古以來對「失明」的解釋具有二元性的曖昧：一方面它是一種生理的缺憾，構成的原因不外乎自然因素，令身體其中這一功能受到破壞而喪失。但是這種功能的失去，亦可能受到非自然因素的干預，例如魔鬼或神明的處罰。往往成因是冒犯或逾越的後果。故此，肉體上的失明，引申出更深一層的含意。這種雙重的缺憾──肉體上的失明和形而上的失明──失明的二元性構成歷來歐洲文化的主要命題探索之一。盲人除了身體上的缺憾，往往有一種特殊的能力。正因為他失明才與超自己力量拉上關係，而具有異稟的能力。這種能力使他可以與幽冥或神明溝通，可以預知未來，亦可穿梭於凡間和仙界，為凡人說項。肉眼上的失明，代之以靈性的視域，足以補償。這種二元性的曖昧早見於希伯來古典籍中。因而早期聖經對盲人的態度是亦憐亦鄙。由於他們身體的不健全，位居於社會下層，而不容參與神聖的儀典活動。但在古希臘的文化中，這類不容於祭祀活動的排斥，並不存在，古希臘的文獻對盲人失明的原因，特別重視、希望能解釋失明的意義。它們對失明的解釋亦歸納為兩大原因：自然因素包括遺傳、老化、疾病。超自然因素包括了神靈的處分和魔鬼的破壞。這種因素將失明與犯罪逾越行為，關聯起來。著名的神話例子，是艾迪伯斯王（Oedipus）和先知泰利西亞（Teiresia），前者因犯下弒父娶母的亂倫罪自殘雙目，後者乃是盲的先知，能預知未來，他失明的原因是冒犯了神明所致。他在宇斯和 Hera 夫婦之爭執中，站在 Zeus 一

方，Hera 於是便使他失明，宇斯不能解咒，唯有賜他預知的能力作為補償。另一說法指他無意中看見 Athena 亞典娜的裸體，而遭受失明的處分。失明的現象與個人的品德在此並無關連。失明的成因有時與隔代留下的污點或是無心的過失有關。失明可看成一種懲罰／天譴。這種懲罰亦不限於常人。希臘神話中的獨眼巨人（The Cyclops），因為吞噬了尤利西斯（Ulysses）的隨從而付出了失明的代價。失明的過失往往不外乎冒犯神明或是犯了道德和社會上的禁忌。這兩種過失是兼容重疊的。

　　此外另一種構成個人失明的原因，乃是有意或無意窺看到裸體的神祇。Eurymanthos（Apollo 其中的一個兒子）看到裸體的愛神，受到咀咒而即時失明。羅馬神話中的 Diana 亦是不容凡人揭開她的雕像的布幕，犯者亦受到同樣的懲罰。這種處罰背後的原因，乃是強調仙凡有別，荷馬（Homer）亦經常告誡讀者：切忌偷窺神的肉體化身。背後的邏輯：因為凡人用肉眼看見神明，等同仙凡不分，乃對神明大大的不敬。所以這種行為既由眼睛惹出來的禍，亦會由眼睛去抵償和承擔後果了。當然除了承擔犯罪後果，失明者亦具有前述的特異功能，能人之所不能。盲人先知便是這類人。他們的失明，亦不能全部等同其內在潛能。並不等同於「有諸內必形諸外」的公式。外表的盲障，未有削弱其內視（inward eye）的能力。所以荷馬對泰利西亞的評語是：他雖然肉身衰朽，靈性不減。他自己本身遭遇亦有某程度的相類。他的詩篇，亦未有受其視力衰退的影響，反而更大放異采。英國詩人米爾頓亦是同樣的例子。他寫《失樂園》時，眼睛亦是失明的（中國人的文窮而後工並不多見，因失明而發憤的例子，有點不一樣）。

　　早期基督教對失明的態度亦源自古希臘，同樣認為失明為一種
犯罪行為的懲罰。唯一不同之處乃是提出失明可以是短暫和過渡性
的。可以藉著神跡而得到補救而復明。聖經中多充滿這類因救贖和
耶穌的恩典，或接觸聖人聖物而得到治癒的故事。

　　中世紀對失明的解釋，乃源自對魔鬼或其門徒（anti-Christ）
的形象建構。通常魔鬼的形象都是極之醜陋，他代表道德沉淪和邪
惡化身，是一隻只具獨眼的怪物。魔鬼的形象，並不是完全失明
的。中世紀宗教對失明亦表現於猶太教會（Synagogue）和基督教
會（Ecclesia）所代表的雕像上。象徵猶太教會的女皇像 Synagoga
造形是蒙眼的，而代表基督教會的女皇像 Ecclesia 是開眼的，其眼
光是直視教眾和反對她的人。猶太教會的教義並未強調耶穌基督的
救贖；它代表舊的教義。故女皇的造形予人一種失敗喪氣的感覺。
雖然仍能保持皇者之尊。這種人像雕刻藝術亦反映了中世紀基督教
對猶太教的態度。相反，代表新教的女皇雕像，卻是胸有成竹，直
立而英姿凜凜，充滿勝利的喜悅。這種宗教態度的偏見，有時亦在
猶太人的塑造可見。當時有些工匠將猶太人刻劃成面目猙獰，五官
不全。教堂牆上的雕像亦可以看見新約聖經中的使徒站在舊約聖經
的先知的肩膀上。兩者地位優劣可見。除了前述的蒙眼的舊約女
皇，描寫猶太人的眼球給魔鬼弄盲的圖像，亦見於教會的圖文中。
這種對猶太人的偏見，保羅在羅馬書 11 章 25 節亦有提及。基督教
的智者 Augustine 曾撰文鞭撻猶太人，斥其心術不正，冥頑不靈
——"Sermon Against The Jews"，更形容他們缺乏視野，因為他們
受到蒙蔽，而不見天日。"Let their eyes be darkened that they see
not"。亦即是我們所說的「有眼無珠」、「視而不見」的象徵意

義。這種 Metaphorical Blindness 亦即等於先前提到遍蓋眼睛的布紗（veil）。當時的人形象化死亡亦是用蒙眼的死神來形容：Blindfold Death。

死亡與失明是相關的觀念。猶太教堂被視為中世紀一切黑暗力量的化身。這種對失明的抽象意義沿用到十六世紀文藝復興時代。當時人用的意象來形容幸運女神（Goddess of Fortune）亦是用布蒙眼，寓其視力受阻，福禍分配無常，她的幸運輪盤，亦是運作無常，而她支撐的地球，亦是狀態岌岌可危的。另外一個眼部受蒙蓋的是主宰愛情的邱比得（Blindfold Cupid）。他的形狀人魔同體。他的下半身有魔鬼般的腳爪。這些神話人物，亦正亦邪，均含有罪孽和超凡的特質。故他們的混沌狀態都具有象徵的意義。

回到若澤・薩拉馬戈（José Saramago）的《失明》一書，開頭引用了舊約聖經中《箴言書》的話：如果你能看見，就要看見，如果你能看見，就要觀察。這裡指的看見是有不同的程度的，包括外在的觀察和內在的省視，包括觀能上和靈性上的兩種「見」。《失明》中的失明狀態是短暫的、是有救贖可能的、是要經歷一種深刻的經驗和反省，才能達到一領悟的境界。亦即是德國存在主義學者 Karl Jasper 所謂的「邊緣處境」（Boundary-situation），亦即是小說中各人所經歷的兩難絕境邊緣，經過良心和尊嚴的雙重考驗，雙重折磨。這種處境令人覺醒到劇中：「人有兩個自我，一個在黑暗中醒著，另一個在光明中睡覺」的意義。

第十九章　後殖民主義與
兩齣香港當代戲劇

「後殖民」一詞的含意
（Semantic basis – "postcolonial"）

1. 指殖民統治結束後的國族文化。（National culture after the departure of the imperial power）
2. 指前殖民地獨立後之時間分界。（Periods before and after independence）
3. 包括之前殖民地文化所經歷之過程。此過程應由殖民化算到今天，亦引出跨文化評論產生的原因。（From the moment of colonization to the present – constitution of cross-cultural criticism）

「後殖民論述」
（Post-colonialism as Theory）

1. 作為一種論述（discourse）
2. 作為一種文化表達呈現（cultural practice）
 (1)見諸於語言（language）和文本（textuality）

(2)其他特色在於：挪用（appropriation）、歪曲（distortion）、毀滅（erasion）鞏固（containment）

　　後殖民理論由自帝國主義和殖民主義的交往後所影響的一切文化活動。作為一種理論或是策略，它的其中一特色是如何表達後殖民的主體（naming own subject position for the postcolonial self），如何去抗衡（resist; counter）殖民主義（colonialism）殘存的論述和呈現體系（discourse and system of representation）；亦即是如何去解構／拆除所述的文本體系（imperial textuality），代之以一顛覆的文本（subservise textuality）。例如，殖民主義強調的二元文本（帝國／邊緣）的書寫，殘留於政經、媒介、法律各層面，如何重新書寫，重新建立「本土」、「傳統」和「知識」（episteme），如何重拾失去和歪曲了的過去（past），如何面對將來，憧憬未來，見諸於文學／文化的功能上。

　　舉例來說：《我係香港人》和《城寨風情》這類文化呈現如何書寫香港的歷史，描劃他者或受壓抑者（subaltern）的心聲：對舊有的文類書寫、文體、語言、知識和價值觀的質疑提出新的看法，新的理論？

　　後殖民批評乃是一種思維和批評策略，針對帝國主義／殖民主義霸權（hegemony）引申出的殖民擴張，以及非殖民化後或殖民留下的餘波。殖民主義並不因前殖民地獨立而自動消失。一切關乎前殖民地獨立和文化建構和繼續與西方的轕轇，例如抗衡西方的霸權話語（discourse），建立自身的本體（identity），認清混雜（hybridity）和他者（other）的身分、自己的文化和語言、如何書寫自身、建構主體，找出一套理論和實踐的兼顧，如何表現於文字

作品的內容和形式中。所謂「後」有空間和時間的意指。這種思維和行動亦不一定始於 postcolonial 或 decolonization（後殖民和非殖民化），亦可產生於 colonial period 之間，其根源亦有 "anti"（反）的意思。「後殖民主義」的文學亦強調語言的使用，因語言與權力和霸權有交涉，亦強調地方色彩和個人身分認同。

　　自 1997 後、香港已正式回歸中國版圖。從歷史的時間角度來看，正式是屬於後殖民時代。但後殖民時代的思潮，早已醞釀於過去十多年的香港文學，藝術和戲劇創作中。正如狄芬說：非殖民化，並不是驟然降臨，而是一種漸序。❶自中、英兩國於一九八四年簽訂《聯合聲明》有關香港回歸協議後，香港的文化界和戲劇界對一連串自我身分定位和民族認同的活動，更積極起來。香港和其它脫離殖民主義的地方均享有一般後殖民時代的共通處：自主的憧憬、新的規劃建設、自我肯定……等，但香港的後殖民時代亦有別於同類地方之處，這是具有香港特色的後殖民地時代色彩。這種香港所獨有的後殖民地時代特色，可以歸納為以下幾點來說明。

　　㈠香港的非殖民主義化的過程中，反殖民、反帝國主義的聲音不大。無論在意識或行動上，這種聲音比較上不算激烈。其基調所含的抗衡（combative / resistant）不強，仇外、仇英的成分亦不算濃。一九六七年的左派騷動，曾經一度威脅港英殖民統治，但這場「抗暴」，基本上是得不到大部分香港市民的支持，最後亦因得不到中國的支持而很快便平息了。總的來說，香港對殖民統治的反

❶　參見 Helen Tiffin (1987a) "Post-Colonial Literatures and Counter discourse," Kunapipia, 3:17-34.

應,由於近代國共內戰,難民湧入以安身等歷史背景,社會上對殖民主義的政治極端反抗行動不算多。

㈡香港脫離了英國殖民統治,並不等同獨立,當家作主。這點是與其它脫離殖民統治的地方最大不同之處。回歸中國的香港,基本上是由另外一宗主國主宰。這一點從民族和歷史角度來說,似乎是天公地道的事。但這事實加上「一國兩制」亦不能減輕香港人的疑慮。這種香港人的心態當然與舉壺瓢食,以迎王帥,不可同日而言。說得悲觀一點,香港人擔心香港可能由帝國/殖民統治,演變成另一可能是新帝國主義的籠中物。

㈢以上各種憂慮產生各種不同的回歸反應。有熱切興奮期待(euphoric / celebratory),有模稜的(ambivalent),或甚至有抗拒性的(resistant)。前者在七月一日市面的一片昇華,煙花盛放的媒介報導表露出來,較為看不見的是那片美好景象的背後的模稜心情。而第三種心態可見於回歸夜一群民主派議員在立法局閣樓上對傳媒的表態。

以上這些具有香港特色的後殖民時代色彩對於文化生產的過程(cultural production)有一定的影響。從過去十年間的香港大型戲劇演出例子可見一斑。這類演出無論在題材、製作,均反映出不同程度的後殖民時代思維。所謂香港後殖民主義論述戲劇,並非一定指脫離了英國殖民主義統治的戲劇而言。後殖民主義論述的戲劇是指一切意圖針對或抗拒殖民主義所產生的各種物質的、文化的、政治的和歷史的影響,它表達出一種從文本(text)和文化(culture)對殖民主義的反應。通常這類戲劇具有以下四種特色:

㈠直接或間接表達所受的帝國或殖民主義統治的經驗。

㈡演出的目的是把殖民統治下的族群固有傳統復甦和繼續維繫下去。

㈢演出的形式有意識的採用傳統的表演和習尚。

㈣演出作品對帝國主義或殖民統治下的主流表演形式作一回應。❷

　　試就上述的各種特色求證於香港當代的兩齣戲劇演出，製作和觀眾接受反應：《我係香港人》，《城暴風情》。一九八五年香港的中英劇團上演了一齣中英雙語的話劇《我係香港人》。美術總監是已過身的高本納（Bernard Gross），劇本創作是蔡錫昌和杜國威的結晶。此劇演出剛在〈中英聯合聲明〉之後，時間上有其貼切性。劇本內容描述七個生於斯，長於斯的香港人，六人是華裔，另一人是英裔。他們對於身分的追尋，提出不同程度的香港前途的質詢、探索和觀感。可以說是香港過去百多年來的縮影，濃縮在一個多小時的表演裡。以下試從劇情、演出體制和表演手法三方面，以後殖民主義論述的角度來評論：

㈠劇情方面：

　　《我係香港人》並不依從傳統的戲劇敘述，它是有點布萊希特式的片斷組合，以十四場次反映香港人的經歷和感受。第一場：序，第二場：殖民開始，第三場：海傍風貌，第四場：互利互惠，第五場：戰後重建，第六場：殖民之風⑴，第七場：殖民之風⑵，第八場：中英談判，第九場：移民心態，第十場：遊子情懷，第十

❷　參見 Helen Gilbert and Joanne Tompkins, *Post-Colonial Drama: Theory, Practice, Politics* (London, Routledge, 1996), p.11.

一場：學生晚會，第十二場：正確讀法，第十三場：港的根源，第十四場：港人心聲。這裡面包括一八四一年中國割讓香港予英國，一九四一年日本侵佔香港，五〇年代的滄桑，六〇年代的暴亂與經濟起步，七〇年代的經濟起飛，香港留學生身處外國對身分的迷惘，一九八四年的中、英簽署聯合公報，和以後日子香港人的各種面對九七心態。

㈡戲劇表現技巧：

　　演出的技巧相當多和新穎。其中包括：默劇手法，滑稽化的程式動作，向觀眾提問，獨白，歌唱，諷喻，中英夾雜。演員不須站在台上循規蹈矩唸對白，他們不時又唱又跳，夾雜電子琴伴奏。從開首演員模擬划船動作與海浪搏鬥，到結尾演員唸完對白加入耍太極的行例，他們採用了默劇演出的動作和類似現代舞的自由發揮。戲中七個演員，六中，一英，每人先後扮演不同角色、粵語，普通話和英語夾雜，策略性使演出效果呈現一什錦拼盤，強調出全劇的混雜色彩（hybridity）。

㈢演出體制：

　　《我係香港人》的體制很難歸類於一般的主流演出。它具有政治戲劇和社會寫實問題劇的成分，亦有介乎即興「史詩劇場」的元素。劇本的政治意味相當明顯，提出的問題雖不見得尖銳。它究竟算不算反殖民地統治的戲劇，亦令人有懷疑之處。正如作者之一的蔡錫昌在訪問中說：此劇的內容是挑釁性而非顛覆性的，❸故此它

❸　見 *South China Morning Post*, Saturday, July 6, 1985.

缺少了一般反殖民統治戲劇的抗爭基調。劇中提到的一連串問題，當然都是切身和寫實的，但表現的手法多元化，幻覺真實和非幻覺真實手法同時並用，不墨守一般戲劇演出的成規。就以其混雜語言手法，正好反映出香港在殖民統治下的中英文化衝突的典型現象。對以某些淨化主義者而言，這種演出手法是不倫不類，但這種中西合璧的結合更能生動和多元化的表達殖民與受殖民二者間的文化衝突，一種只有在殖民統治下時空脫穎而出的舞台異數（hybrid form）。這種形式並未暗示或強調中、英兩種文化衝突之孰優孰劣，反而增添了舞台表達的互補性。這種混雜的形式，正是後殖民色彩戲劇文化生產的其中一種必然結果，亦更能貼切表現後殖民時代色彩的香港面貌，反映出獨特的香港文化特點：善變，適應力強，中西文化兼取，揉合而自成一格。整體效果來看，這類戲劇演出形式是反傳統的，但同時又植根傳統的各種戲劇演出技巧。

　　《我係香港人》一劇的異形演出，亦植根於香港所固有的殖民統治時空下。

第十一幕：

　　學生晚會，可以說是全劇的高潮，道盡香港人的身分，認同和對中國的曖昧態度，民族主義和個人自由的矛盾，表露出一種後殖民時代色彩的模稜（ambivalence）。這場戲是說一香港留學生參加學校舉辦的國際留學生交流晚會。晚會中有各代表地區學生唱一首代表自己國家的國歌。輪到香港學生代表時，他們頓然陷入一片失落，一方面不願唱代表殖民統治的「天佑我皇」，但亦不想唱代表中華人民共和國的國歌，其他香港代表草率的唱出那首有濃厚「蘇絲黃的世界」的味道的《九龍，香港》。但其中一香港代表排

眾而出，獨自唱出一首中國民謠《在那遼遠的地方》，感情溶入，漸漸蓋過其他的聲音。這一幕可謂道盡土生土長的一代香港人的迷惘，中國能令他們認同的似乎只有一種文化上的記憶，而非一政治的實體。這是一種香港人所感覺的「花果飄零」的身分危機（diasporic identity crisis）。這種「花果飄零」的身分危機亦體驗於劇中唯一的英國演員扮演的角色中，雖然他是全劇中唯一能說標準英語的人，他亦是視香港為家，但在認同的過程間，語言令他產生隔膜，他不能辨別本地的廣東話和國語的分別，故他感到身分的迷惘。

　　《我係香港人》是中英劇團製作的雙語戲劇，對中英劇團似乎起了一種正名的作用。所謂雙語戲劇，一方面指其中、英語混雜演出，另一方面則指其劇作有兩個，一個是以中文為本，另一是以英文為本。以英文本演出當然是方便香港的外籍觀眾，對演出的本地演員，語言是對他們一種很大的挑戰，但身為外籍的中英劇團藝術總監，高本納並不強調演員需能說標準英語，他容許本地演員相當大的自由度，能說標準英語與能演英語話劇是兩回事。他不認為令本地演員以英語演出，會導致減弱他們的中國人的身分。以英語版本演出的好處，可以吸引本地的外籍觀眾，使他們參預本地的文化生產活動。英語演出版本的存在亦基於另外一主要原因。因為此劇本是應參預澳洲亞迪梨市的 Come Out Youth Arts Festival 的演出，故有英語劇本的創作。因原先的觀眾是英語的觀眾。這種演變成雙語演出或雙語劇本，除了是「雜種」的文化現象外，亦反映出製作這劇的中英劇團的演變。中英劇團成立於一九七九年，是英國文化協會資助下的演出團體，主要目的是在香港的中學提倡英國文學和

文化等事宜，演出製作主要是英語演出為主，從海外招攬英國演員到港作短期性質的巡迴學校演出。基本上它是為殖民地文化服務，鞏固英語和英語文學傳統的教育。一九八二年中英劇團獲本地的表演藝術委員會資助，故製作上增加了獨立性，演出多以廣東話為多，但意外地更成為散佈後殖民思潮的空間和代理組織（Agency），《我係香港人》這類的雙語話劇，便應運而生，倒過來對殖民主義作出後殖民論述式的批判。這可以說是一種諷刺了。

繼《我係香港人》公演十年後，另一具後殖民論述色彩的大型戲劇演出是《城案風情》。一九九四年十月是香港戲劇演出的盛會───齣由香港話劇團、香港中樂團和香港舞蹈團三方面合作演出大型音樂歌舞話劇，為第十五屆的香港亞洲藝術節作序幕獻演。這項演出是三個不同媒介的結晶。顧名思義應是話劇、歌、舞均佔同等分量比重，所以標榜為「大型原創音樂歌舞劇」。這齣音樂歌舞劇於一九九四年十月首演十場，場場滿座，一九九六年一月下旬二度上演十一場，結果亦如兩年前一樣盛況依然。重演顯然針對了第一次公演後某些評論，作了些歌舞和音樂方面編排的修改。正如戲劇導演楊世彭所說：「那些嫌我們演唱得不夠專業，舞跳得不夠靈活……請他們去百老匯觀賞正統的音樂劇吧！……畢竟，我們是在交待一個香港故事，呈現一些香港人物……」❹

某些評論者將這齣本地首創的大型音樂歌舞劇與百老匯的著名

❹　楊世彭〈寫在《城案風情》重演之前〉刊於一九九六年《城案風情》重演場刊。

音樂歌舞劇（musicals）比較，是否公平，楊博士在寫在重演《城案風情》之前，已有申論，我亦無須重覆。至於對此劇的歌舞、演唱，和音樂有意見的評論家，當然亦有他們的見地。畢竟這三個團體均屬職業性質，對他們演出效果要求高，在所難免。我覺得問題不是出在技巧方面，而是在於格調方面。我並不對這齣原創音樂歌舞劇的演出技藝要求，等同百老匯著名的歌舞劇的技藝要求。這是苛求。我的批評乃是在於這齣劇的音樂，歌舞演出的格調不能恰切表達本地色彩上。首演給我的感覺似乎是這些方面的中國大陸色彩多於香港本地色彩，予人一種中國大陸中心文化掩蓋了作為邊緣的香港本土氣息。雖然這是一原創的音樂和歌舞話劇，音樂和歌舞可自由發揮其獨創性，但若觀眾在這些演出的元素中感受不到或感受不夠濃烈本地氣氛和時代節奏，尤其是那種殖民地統治下的中西雜種文化氣氛，那對「交待一個香港故事、呈現一些香港人物」的功能便打了一個折扣。《城案風情》演出製作包含如此鮮明的「民族色彩」，無論舞蹈、音樂各方面，有待商榷。這種製作效果亦反映出一定程度的後殖民思維和九七將屆的中國因素影響。重演的效果，似乎針對這種「民族風格」作了修訂，但似乎仍不夠。下半部戲描寫香港五十，六十年代至今，使用整團的中樂伴奏，似乎太非香港化了，倒不如用現代歐西流行音樂，例如爵士樂或樂與怒，似乎更為使觀眾代入，又產生懷舊的氣氛。

　　既然這齣音樂歌舞劇是香港回歸前的一種後殖民色彩戲劇演出，它亦包含了對殖民統治的省思，對香港過去、現在、將來的定位，與中國的認同，利用城寨的清拆故事，道出一連串的感情，而這種感情不光是對城寨而言，而是泛指香港整個地區。故它的基本

戲劇架構（dramatic mythos）是貫徹於建造－清析－再建造的隱喻
中。它的演出是以「史詩劇場」的段落式（episodic）介紹香港歷
史，一共兩幕十六場戲，由一八四一年說起，直到九〇年代的城寨
清拆，過程中肯定了香港本身特殊的定位，強調本地觀念，生於
斯、長於斯的香港價值本位，但對於政治敏感的題材，和年代則省
略去，例如英軍進駐城寨與居民的衝突，日本統治三年零八月，一
九四九年國共內戰後的難民潮，一九五〇年代韓戰時期，一九六七
年的香港暴動，一九八九年民運示威，和城寨清拆時的政府與民眾
的衝突等。對英國佔領香港和其殖民統治，亦未作出任何的鞭撻，
反而暗示本地人與殖民者的同舟共濟，例如共抗海盜。所以這齣戲
劇的基調是諒解（reconciliatory），而非是抗衡的（combative 或
resistant），至於涉及香港將來，它的基調是幾乎是樣板戲式的歌
頌和喜慶，以建設大香港為口號。與《我係香港人》一劇比較，似
乎較後者少了點居安思危的反思和憂慮的批判態度，留下了一點喜
慶堂會的歡樂尾巴。這種嘉年華的邏輯（carnival logic），對後殖
民論述的戲劇是一種表達形式，從理論的觀點來看，嘉年華會的表
達形式，通過推動群眾的共同想像，產生社會改革的憧憬。❺這一
功能很明顯的出現在《城寨風情》一劇中。《城寨風情》不是一齣
寫實性的香港題材的戲劇，它是一種喜慶堂會的應酬作品，建立在
一種嚮往新社會理想的願望（wish fulfillment）上，將現實理想化
了（romancing the reality）。

❺ 參見 Helen Gilbert and Joanne Tompkins, p.83.

第二十章 當代香港戲劇
揉合中西表演技巧的典範

　　香港曾經受英國統治一百五十年，香港人生活於中西文化衝突的漩渦中，嘗盡了殖民與被殖民者的抗爭，和邊緣與花果飄零的百般滋味。這些可以說是香港人得到中西文化水乳交融前，所付出的代價。香港於九七主權回歸前的十數年間，各類文化事業面臨一股文化尋根，身分建立和藝術創新的追求熱潮。這股熱潮亦蓆捲香港當代戲劇，表現於其藝術探索的創作模式或表演典範上。這種模式或典範乃是經常揉合傳統戲曲和現代話劇，或是改編／挪用西方戲劇經典，交替使用，而形成一混雜的表演體系，反映出香港特殊的文化身分和地位。

　　本文主要探討香港當代話劇的三種演出的創新手法，並確立香港話劇在當代華文戲劇中的定位和其貢獻。文中一方面肯定香港戲劇乃中國現代戲劇的分支淵源，另一方面更肯定其因香港地區所衍生的地緣、歷史、中外接觸的混雜特色。文中分述當代香港戲劇的三種演出典範。第一種是通過應用後設式的探討舞台表演媒介的論述，有意識、自覺地建構香港和香港戲劇身分認同；第二種乃是交替揉合傳統戲曲和現代話劇的表現技巧，共治一爐式的典範；第三

種乃是挪用西方經典作品，例如莎士比亞或希臘戲劇，而臻成一種多元文化的創作表演典範。將此三種典範和其表演獨特的作品分析和評述，希望能將香港當代戲劇的創作路線，勾劃出來。當然、這三種表演模式、在世界其他舞台上亦有不同程度的出現。但具有如香港當代戲劇般自覺去作同一文化內（intra-cultural）和跨文化（intercultural）的戲劇嘗試、則未多見。

香港現代話劇的源頭，與中國現代話劇一樣，均是來自西方。兩者都屬於西方舶來品，其歷史亦只是百年間。這種戲劇演出不同於中國固有的傳統戲曲，後者具有千多年的表演體系，亦是一般所謂的非幻覺演出體系。這種體系一直流傳在今日的京劇和粵劇等地方戲曲內。

從歷史發展階段和戲劇性質來看，當代香港戲劇應該是後現代的，因為自六〇年代開始，香港戲劇不斷求變，不斷創新，非常自覺自己本身的特殊身分，銳意界定自身的價值，不斷挪用或重新演繹傳統戲曲和通過演出西方翻譯劇的形式及內容。

香港戲劇的自覺性，追尋性可見於致群劇社兩個公演的作品。一九九七年上演的《尋春問柳》是通過一本地劇團的對戲劇藝術的探索，帶出一連串歷史過去和當前的反思，由清末留日學生建立春柳社上演現代文明戲開始，帶到九七前的香港，說的不只關乎戲劇藝術，亦觸及歷史、民生。

此齣製作，揉用多媒體演出，既有錄象訪問、自述、幻燈背景、既帶出敘述劇情，亦提供背景探索，加上穿越時空，以戲劇媒介為一後設式的探討工具圍繞著現實與幻覺，人生與藝術的論述，亦道出此劇的另一重要主題——「歷史探索與身分追尋」。

　　全劇分為兩部分：第一部以香港為背景，敘述本地一劇團導演與團員探索戲劇本質的過程。導演以蘇格拉底式的口吻與團員談論戲劇與人生，有點像史坦尼夫拉斯基在其著述 *Building a Character* 一書中的講述者的角色。第二部分則是有關二十世紀初中國留日學生建立春柳社，通過改良戲劇以致改革國家社稷。兩部分的時空交錯，產生了戲中戲的相連作用，古今經常並置，互為比較，十二幕戲連場，由 1907 至 1997，共涉九十多年歷史。兩部分戲的主題均是追尋：前者是戲劇藝術的追尋，後者是社稷民生的追尋。

***And the Boat Sails on*, 1997, Courtesy of Amity Drama Club**

　　另外一齣自覺性的作品是——一九九七年的《起航，討海號》，探索香港的身分認同問題。此劇演出于致群劇社廿五周年紀念，刻劃劇團過去多年藝術上的探索過程，戲則以時事陳毓祥為保釣而犧牲大海為骨幹，道出香港人對身分的熱列追尋和事與願違的無奈。戲名《討海》，《討》字有乞求的意思，正如出發釣魚台的船，註定受大海的擺佈。《討》字另一意則有抗衡，征討之暗示，亦表達《討海號》船上各人的決心。船的航程亦象徵了各人對身分、自尊、理想的追求。此劇是一典型的政治意識濃厚的作品，觸及自七〇年代保釣運動以致今日九七前後發生在香港的政治、社會問題，另一方面亦予人一種港式的荒誕劇的感覺，具有鮮明的九七前的香港色彩。

　　越近九七回歸，香港社會上滋生一股對傳統和文化的覺醒，這種認同精神，可見一九九八至一九九九年的特區首長施政報告中，形成了一官方推動的文化策略。這種對傳統文化藝術的重視，在香港戲劇裡早已出現於揉合傳統戲曲和現代戲劇演出的模式，其目的是：以前者提高和強化後者演出的表現手法或技巧。對當代香港戲劇演出，亦帶出了一新穎的創作形式。這種傳統戲曲和話劇的揉合，早在五〇年間中國內的舞台上已出現，著名導演焦菊隱於一九五七年的《虎符》及《王昭君》的作品，已嘗試實驗這種戲曲和話劇揉合的手法。在這些製作中，焦氏的目的是擴寬話劇舞台上的表演手法，同時又可將這種西方舶來品加上道地的中國色彩，使習慣了易卜生、蕭伯納和史坦尼夫拉斯基、契訶夫的寫實主義的中國話劇解放出來。這種帶有中國特色的改革，在當時來說，亦頗合乎國情，當時新中國正處於國家建設（nation building）階段。這種傳

統戲曲和現代話劇的揉合的嘗試在香港一九八九的舞台得以再現。當時的中天製作排演《虎度門》一劇,可說是開風氣之先。因而帶起效尤之潮流。其中不乏叫好叫座之作。例如:一九九三年的《南海十三郎》、一九九四年的《閻惜姣》,一九九七年的《誰遣香茶挽夢迴》和一九九八年的《驚世情》。

　　這幾齣戲均是與傳統戲曲有關。首先《虎度門》一劇是由中天的麥秋執導,作為慶祝其制作公司第二年的演出,《誰遣香茶挽夢迴》的演出,乃是慶祝香港話劇團十二周年紀念。《閻惜姣》一劇乃是當時的香港話劇團藝術總監楊世彭博士一九八五年構思的結晶,靈感來自國內兩齣崑劇折子戲《張生煮酒》和《借茶》。一九八九年楊氏曾執導此劇的前身於美國科羅拉多大學,戲名叫:*Vengeance of Mistress: A Play in Chinese Theatre.* 相對來說,《驚世情》乃是較近一點的演出,是致群劇社紀念十六周年的演出。

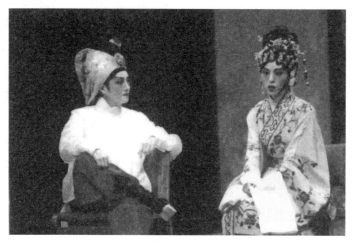

Fu Dou Men, 1989, Courtesy of James Mark, High Noon Production Company,
Hong Kong.

　　以上這些演出作品均是揉合了戲曲的主題和形式於話劇演出作品的結構和主題內容上，與前五十年代中國大陸的戲曲和話劇嘗試稍有不同。香港的這些作品不光是為了借重傳統戲曲的框框或楔子而已，亦不是只為了馴服或中國化這一西方舶來品——話劇，滿足某這些國家機器建設的口號。它們共同的作品特色乃是採用傳統戲曲的故事和表演形式，溶入了現代作品中，成為內容和結構的主要部分。

　　試分析以上各戲的形式和內容便可見其端倪：《虎度門》一劇乃是由杜國威編劇、麥秋執導。故事是講述一粵劇伶人息影在即，移民他方。劇中穿插了許多感人肺腑的男歡女愛、朋友之義、母子之情等。劇的開首與結局，均是配以粵劇戲班中的鑼鼓音樂，劇中第三幕更上演一場戲中戲的折子戲。離別主題，襯托出飄泊情懷，

對於有感於九七將至的本地觀眾，深深觸動了他們的心弦，震喚起香港大部分人自四九年以來所夢縈的難民和浮萍心態。

《南海十三郎》一劇是杜國威為香港話劇團駐團劇作家任內首本之作。此劇情乃述二三十年代一才情並茂的粵劇才子。由意氣風發始，瘋狂失意而終的坎坷事蹟。由於劇中主角南海十三郎乃戲班中人，故劇情上亦順理成章穿插粵劇表演的場合。執導的古天農導完此劇便過檔到中英劇團為藝術總監。此劇的舞台設計採用了非幻覺表演形式，只用三兩竹架道具便帶出傳統的粵劇戲棚的影子，使全劇情節緊密維繫於粵劇表演藝術的氣氛中。

《閻惜姣》一劇乃取自《水滸傳》中宋江、閻惜姣和張文遠的三角故事。劇中將閻惜姣塑做成一放蕩的淫婦，不安於室，對於丈夫和情人大肆報復，以泄一己的怨憤。劇情動作大量借用傳統京劇和崑曲的表演技巧。為保持劇情的緊湊，全劇不用唱辭。此外又挪用布萊希特〈史詩劇〉的報導員，人數二人，一男一女，代表男女的性別和價值取向，以及劇中女主角內心的價值掙扎觀念，而又在其它情節負起旁述故事的功用，並作不時提場的動作。全劇的服裝、化裝、舞台設計均效法京崑劇的傳統演出，而輔以當代劇場的燈光設計。就整體的格式而言，這是中西舞台表演技巧相融相輔的一種雜亂的混合體。

《誰遣香茶挽夢回》一劇，利用明星效應，以汪明荃掛印，對不同類型的觀眾，均有顧及。劇情既有浪漫愛情故事，亦觸及中國傳統的茶文化，以及粵劇藝術。這三種元素的結合，為本劇帶來了很廣泛的號召力，而又能天衣無縫的溶入劇情和結構中。戲的前部主要以話劇形式演出，而後半部則添加了許多粵劇舞台演出，使觀

眾欣賞話劇之餘，亦兼看粵劇演出的功架。

《驚世情》一劇乃於一九九八年由毛俊輝執導。劇評者有譽之為香港話劇版的《歌聲魅映》（*Phantom of the Opera*）。與前述的演出一樣，此劇亦揉合了話劇和粵劇表演型式。導演稱此劇一方面煽情感人，另兼連帶於粵劇演出的情節中。戲中的粵劇演出乃是全劇非常重要的情節，引出了整個劇情和人物的關係。劇中老少兩代的愛情故事，比較出兩個時代的價值觀，全劇主要是看兩個不同時代的愛情關係。相隔三十年，故事開始於大宅中的少爺邀請美國學成歸來的朋友重新排演一齣三十年前其父所喜愛的粵劇戲本。當年排練該戲期間，不幸發生火警，燒死了其父的年輕貌美的妻子和粵劇紅伶，令二人的關係和意外添上神祕色彩。年輕導演在排戲之餘，對演出的女演員愛火重燃。正當他們陶醉於戀愛的幸福中，死去的大宅主人妻子和粵劇藝人的鬼魂，卻不時向他們顯現。兩對相戀的人，生死有別，卻表現出了相同的價值觀，例如：傳統和現代，人生與藝術，精神和肉體的二元對立出來。這種二元矛盾正構成了戲的主題和佈局結構。

以上五個演出均是借用傳統戲曲表演形式為結構性的模式，採用了家傳戶曉的故事情節，與話劇表演形式揉合得水乳交融，成為了一種創新的表演典範。

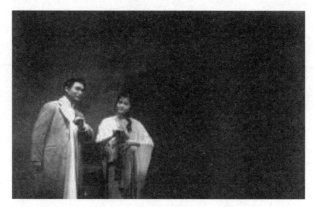

Endless Love, **Directed by Frederick Mao, 1998.**

　　除了地緣性和觀眾反應的親和性之外，香港戲劇發展的各種前述典範亦應與中國大陸過去多年來的發展掛鈎而論。其中的嘗試亦可以看成中國近代戲劇的發展的旁支。中國大陸自一九七九年進入了後現代的發展時期，各類創新和實驗亦跟隨其四個現代化口號而開展。戲劇《藝術論叢》於一九七八年已開始重新介紹西方戲劇。一九八三年美國劇作家約瑟米勒訪京，執導其《推銷員之死》，其後接踵而來的是：美國導演史丹尼・華倫（Stanley Wren）來華演講，及一九八四年南京大學主辦的美國劇作家 Eugene O'Neill 的國際會議。這種跨文化戲劇接觸推到了一九八六年的中國莎劇節的高峰。催化了「中學為體，西學為用」，改編莎劇為地方戲曲的嘗試，醞釀了一股戲劇表演創新的浪潮，樹立了一種新的表演典範。

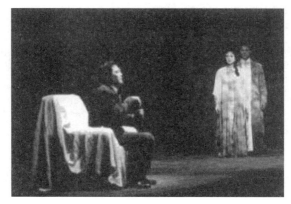

***Endless Love*, Directed by Frederick Mao.**

　　這股創新典範延伸到挪用希臘戲劇的形式和內容上。一九九七年中國舞台上出現了《酒神》一齣戲,乃京劇和希臘劇的混合體:群誦以希臘文唱出,對白則是普通話,演員戴面具,演多重角色,導演使用傳統戲曲的琵琶、擊鼓、簫、二胡樂器伴奏,演員亦配以京劇舞台和功架演出,舞台佈置是開放式,象徵式的非幻覺演出。劇本的結構採用希臘劇的開場 Prologue 和結尾 Epilogue。全劇內容以希臘原劇為主,根據酒神戴奧尼修斯的復仇故事,演出形式則既非全屬希臘,亦非中國傳統京劇,而是兩者的混雜體。這一演出於一九九八年原裝在香港上演,配合了廿六周年香港藝術節的劇目演出。導演陳士爭本人是京劇演員出身,他的實驗目的乃是希望能令一老樹長出新芽。此一老樹、所指的是傳統的京劇和希臘戲劇、新芽應是這二者與現代舞台表演創新的結果了。

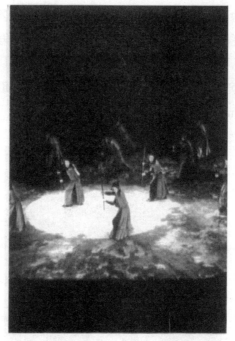

Bacchae, 1998, Hong Kong.

　　如何使老樹長出新芽，亦可以概括香港戲劇創新的一種原動
力。在香港和亞洲劇壇均有此思維。這種文化、藝術上的挪用，無
論對傳統戲曲，或對西方經典亦如是。在二○○一年新世紀，甚至
乎更擴展到亞洲地區劇壇的合作。其中這種地區性的合作例子是一
九九七年的《李爾王》的嘗試。此劇乃是挪用莎士比亞原劇，首先
在日本公演，一九九九年巡迴到香港演出。亦是配合當年的香港藝
術節。

　　《李爾王》一劇可說是一泛亞洲的戲劇創新演出。它牽涉至少

五個國家和地區：演員中包括日本的能劇演員扮演李爾王一角，京劇演員江其虎演大女兒一角，泰籍舞蹈員演幼女一角，導演則是星加坡籍的王景生，劇本創作者則是日籍的岸田理生（Rio Kishida），演出者以其本國語言，和本國傳統表演技巧演出，配以爪哇的 Gamelan 音樂和東洋的琵琶伴奏。

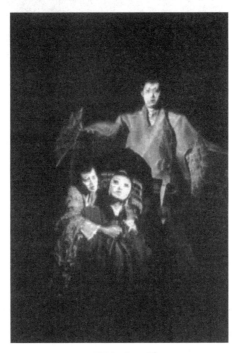

Lear, 1998, Hong Kong

這種混合不同表演形式和技巧的演出，對演繹原劇和整個戲劇翻譯問題，提供了一嶄新的處理局面。莎士比亞的原來劇本無論在

文化或美學上均受到改塑，演出的效果自然不是莎劇，而是一道地的跨文化的亞洲背景演出，可以是一種對莎劇的手術改造，意識改寫和再想像。莎劇原文的美妙文字轉化成為一純粹以演出為本的演出體驗，通過視覺，肢體的戲劇原素為主，而語言學的障礙因素則顯得微不足道。這是亞洲舞台一很明顯有意識改寫和挪用西方戲劇的經典例子，目的是諦造一亞洲地區合作和繁榮的主題，其意義是地區性的。這種挪用和改寫完全是出於文化和美感的取決因素，而非西方後殖民理論對莎劇的意識形態反動或修正批判而出發。莎劇的內文只是提供一鱗半爪的作用而已。

Rio Kishida 將莎劇的劇本改為女兒弒父，添加了一母親角色，將女兒的數目由三個減為兩個。劇本帶出一連串的當代亞洲問題，父權主義，傳統和現代化的衝突，性別論述，東西文化的矛盾等。由於劇本的改動，產生了對莎劇原著的一種反動和修正。這種修正和反動產生，純粹是擴展亞洲表演體系，通過對這一西方經典的改動。選擇《李爾王》一劇是一個中立的妥協，使每一參與的亞洲表演體系均能抱一客觀的距離，而新劇的名稱為《李爾王》（Lear）而非 King Lear，亦暗示只與後者有浮光掠影的關聯，強調出改寫，改讀莎劇和對觀眾認受、表演體系、舞台設計的獨特處，而非只是忠實詮釋莎士比亞原劇的意旨，強調這是一齣亞洲色彩的演出，為亞洲人的製作，亦可看成是一種對莎士比亞的跨文法解讀經驗。

莎劇的改寫或再現在亞洲已有很多前科。早有 1957 年黑澤明的《蜘蛛巢城》、1985 年的《亂》、1985 年 Yukio Ninagawa 的 *Macbeth*、1986 年中國崑曲的《血手記》和臺灣 1987 年的《慾望

王國》。這些挪用模式可以說是將莎劇的經典作品，進行一跨文化的處理以冀達到創新和充實本身表演體系，並賦以此類西方作品地區性的色彩和意義。至於原劇所包容的原作者的意圖和權威，對於此類改編並不重要。這種表演典範亦提供了亞洲劇壇一種可能性發展。

根據王景生所述《李爾王》一劇的骨幹意識是要破除原劇的男性中心意識，按亞洲價值改寫，以冀能創造出一新的亞洲秩序和亞洲劇場路向。《李爾王》一劇只是一鬆散的改編而已，其創作是以亞洲的文化和意識為依歸，若以莎劇的演出標準去評述它是不適當的，它可以說是莎劇的東方異化現象。雖然借重西方經典權威，無論在表演形式和主題內容卻非常不同。通過這些亞洲國家劇場之作者的合作，當代亞洲合作和解決爭端的主題和亞洲的身分和認同等主題，便顯得具有特別意義了。例如劇中的父女衝突、姊妹衝突，以各種不同的表演體系表達，產生了形式和內容的配合，劇中的母親一角，具有淨化調和的象徵意義，對於亞洲曾經發生的歷史和記憶，樂觀的帶出向前看的憧憬。

香港近年繼續有這類演出。1999 年鄧宛霞改編自雨果的《鐘頭駝俠》，以京劇形式演出，致群劇社、沙田話劇團，和第四線劇社聯袂演出的跨越千禧之作《哈姆雷特／哈姆雷特》、新域劇團的《武松打蚊》（1995 年）和《宋江採花》（2002 年）系列，還有何冀平執導的《還魂香》（2002 年），亦是根據此一典範而創作。這一類舞台嘗試，通過了改編，挪用後所起的異化作用，傳統再讀，經典新解，文本互涉，古為今用，洋為中用，而達到戲劇表演的創新和滋潤。

　　總而論之，香港戲劇對傳統戲曲和西方經典的挪用或改編，與其後設戲劇的探討動機，反映當代香港戲劇的對身分定位的高度自覺性。從較現實的角度看這些創新嘗試，亦可反映出香港戲劇對本身的中西文化交流處境和混雜的歷史因素，努力貫徹傳統和現代的交融，化解中西文化迴異的矛盾，吸收中西混雜的成果，而化異彩於香港的舞台創作上。

第二十一章　一九九七後香港戲劇中的科技和人文的結合劇場

　　綜觀戲劇發展的歷史，劇場的興起往往是繼戲劇文學蓬勃現象之後而生。最早期的劇場，主要是圍繞著表演者和其周遭的表演空間。往後的各階段則是其他劇場外在元素的增加，而這些外在元素不外乎：劇院建設趨向戶內、場景設計的加添，和其後必然的科技發明的影響。自從舞台設計室內化、舞台框架式的形成，對於機械技巧的應用日漸增加。這包括了電燈照明、旋轉舞台、影、音像的使用，和時下最新的利用電腦科技的揉合等等。雖然有些戲劇學者認為：「劇場建設和其連帶使用的科技並不足以產生足以持久的戲劇形式，有的話，亦只不過是浮光掠影的一時之尚，只能滿足當前觀眾視聽之娛」。❶話雖如此說，當今劇場上對這種科技式的劇場，揉合多媒體表達方式，卻屢見不鮮。劇場應用科技媒體不只光著重其科技的外在包裝，例如《西貢女郎》（*Miss Saigon*）一劇，更在內容和思想性上，引發出戲劇對人的存在各種問題的探討。二

❶　Arnold Aronson, "Technology and Dramaturgical Development: Five Observations," *Theatre Research International*, Vol.24, no.2 pp.188-197.

〇〇二年八月於紐約國際藝穗節上演的《電腦網絡》（*In the Wire*）正屬後者。此劇的主題乃是探討科技的神奇和電郵對人生的影響。科技乃是全劇要討論的內容。❷

　　自從胡士特組合（The Wooster Group）的提倡後，當代的劇場表演已分為兩類表演語言，亦即是所謂的「現場」和「媒介參與」的表達形式。香港作為一亞洲內的世界城市，對新式科技的渴求和使用，在日常生活和商業往來中，已是無時不可。這種對科技和多媒體使用的訴求，亦在當代香港劇場反映出來。舞台上經常見到多媒體的使用，例如影像片段的投射、各類音響效果的應用、歷歷可見於其中的製作，反映出香港作為一現代動感之都的精神，和其商業、建築和科技的面貌。所以，香港當代的戲劇表演風貌，亦能配合前述的情況。不只是前衛和實驗性較濃的劇團如「進念·二十面體」、「致群劇社」等對此種表達形式有興趣，旗艦劇團如「香港話劇團」亦會作這方面的嘗試。❸這種科技與人文的揉合，無論在主題思想上和劇場藝術上，成為一股風氣，可足以抗衡另一股主流：挪用或改編中國戲曲和西方經典。當代香港戲劇使用多媒體表達、影響及其一般的舞台設計，逐漸形成一新穎的表演形式，受惠

❷ A brainchild of Joshua Putnam Peskay, the writer; Jessica Putnam Peskay, an actress in the play who is married to Mr. Peskay; and Mathew A. Peskay, the director and Mr. Peskay's brother. The play is about unravelling some of the complexities of Internet and technology.

❸ 「次世代劇場 2000」上演了兩齣有應用多媒體的實驗作品：《2056——測試版 1.0.》和《柏羅托斯簡單的一天》；其他把科技媒體應用於劇場的作品也相當多，包括：「進念·二十面體」的《戀人論語》、「香港話劇團」的《雷雨謊情》及「非常林奕華」的《快樂王子》等。

於舞台科技的功能，以致戲劇的表達、敘述和對比手法，更臻流暢，而又能將內容所涉及的人性和思想行為更戲劇化。科技內容和形式的存在，令當代香港戲劇更能對主權回歸後的生活、政治提出不同的探索，例如身分認同、人與機械文明的關係、香港人的溝通與疏離。這些都是構成香港人實際生活的重要問題。

以下論文的主體是以幾齣後九七的作品，加以分析，勾劃出香港劇場一些科技和人文的揉合例子，以及觀眾從這些作品中所能得到的九七後香港文化圖象。

當代香港戲劇與當代中國戲劇同源，均受十九世紀末崛起的西方戲劇所影響，特別是易卜生等自然主義和寫實主義作品，距今只不過是百年的演變歷史。這種強調舞台幻覺真實的表演，有異於中國傳統的非幻覺真實的戲曲表演。當代香港除了繼承這股自歐美傳來的風格之外，亦不斷與時並進，肯定自身的發展和在華文戲劇間的身分和地位。從這一方面來看，香港戲劇是相當自覺的。除了本地原創劇外，香港戲劇的素材來源有幾方面：一方面喜挪用傳統戲曲及其主題再解讀，另一方面亦喜揉用西方經典戲劇的翻譯或改編，再加上揉用多媒體的呈現，更在內容上以媒介科技為主題的戲劇探索。

例如一九九七「致群劇社」上演的《尋春問柳》的一齣劇作，內容是講述本地一劇團的藝術創作和追尋，而表達形式揉用了粵劇的表演手法、西方現代戲劇和電影的表達技巧，共冶一爐，敘述了整個近代中國自晚清以來的歷史，而將劇情帶到九七回歸的香港。舞台表達的形式是通過播映錄像訪問、電影片段剪接，將時空不斷穿梭，敘述古今的故事和人物，以蒙太奇的闡述手法，襯托全齣戲

的內容和主題，構成一多面體、多角度的戲劇呈現，不但道出戲劇乃呈現幻想和真實的媒介，亦道出戲中所表達的自覺追尋主題和戲劇在科技年代的跨媒介表達功能。

此齣戲以一九九七年為背景，共分兩部分。第一部分以香港本地劇團為主，講述其藝術總監對戲劇的抱負，他以蘇格拉底式的口吻，向其團員闡述戲劇藝術的真諦。第二部分講述二十世紀初留日中國學生如何建立「春柳社」，以戲劇作為改良國家社稷的工具。這兩部分交互穿插，構成古今的時空交錯敘述，戲中有戲，由一九〇七說到一九九七的香港。橋段是通過「香港話劇團」於一九七七年所排演美國作家 Harriet Beecher Stowe《湯姆叔叔的小屋》（*Uncle Tom's Cabin*），排演過程穿梭於一九〇七的東京和一九九七的香港。第二部分則以錄像訪問本地戲劇導演，同時亦穿梭於一九〇七與一九九七的時空。兩部分的主題均是有關各自的追求：前者是追求戲劇藝術，後者則追求改善民生社稷。整體的表演技巧多靠背幕的錄像投射，和蒙太奇襯托，時空交錯和濃縮，重片段而輕直線陳述，手法似電影而多於舞台。這種跨媒體的表達手法，令人想起已故的英國導演 Joan Littlewood 在六十年代執導其反戰的諷刺劇 *Oh, What a Lovely War* 的手法，亦是通過投射幻燈片、錄像和訪問，帶出全劇的戲劇動作，得以輕快流暢，而免於贅長對白。《尋春問柳》的製作風格，通過多媒體的應用，証明戲劇表演揉用多媒體的好處，後者表現的特性豐富了戲劇固定框框的時空發展，可以說是電影和錄像媒體對戲劇的反哺作用。但是這種多媒體的使用亦為劇中帶來不利的因素。由於使用錄像媒體過多，戲文內容（textual content）變得稀薄了，而令部分觀眾對劇情的發展未能及

時全部掌握，對戲中角色的情感表達，覺得未夠發揮。故此，一般觀劇後的評論均以此為詬病。由此一反應，亦令戲劇工作者對多媒體在戲劇表演過程中所引起的「即場」（liveness）的存在和認知的討論。多媒體的科技介入戲劇表演，是否要有所警惕和節制？德國戲劇理論家 Erika Fisher-licht 在《現代戲劇》（*Modern Drama*）曾發表《戲劇研究：何去何從？》（*Quo Vadis*?: Theatre Studies at the Crossroads）❹，指出戲劇表演中的「即場」氣氛，正受到不斷增加的多媒介的使用而受到影響，有需要重新對此定義的存在主體和認知重新界定，而觀眾亦需要分清表演中的真實和想像、內和外的分界線。❺

❹　Erika Fisher-Licht "*Quo Vadis*?: Theatre Studies at the Crossroads" *Modern Drama*, 44:1 (Spring 2001), pp.60-63.

❺　Alice Rayner, "Everywhere and Nowhere: Theatre in Cyberspace," in *Of Borders and thresholds: Theatre History, Practice, and Theory*, ed. Michael Kobialka, (Minnesota: University of Minnesota Press, 1999), p.278.

「致群劇社」《尋春問柳》（1997）劇照

　　「致群劇社」在二○○二年上演了另一齣作品《陽光站長》，內容是講述林徽音和梁思成夫婦對生命和理想的追尋，而追尋表現於他們在一九三○年代對古建築物的發掘和保存。這種熱愛追尋，亦正值中國處於抗日的水深火熱之時。全齣戲亦用了許多過去的歷史檔案圖像和影片，視覺上交待了戰時中國的生活和古建築的風貌。這些視覺媒體的運用，將全戲的故事敘述帶出來，又可以豐富舞台的視覺效果。導演傅月美在場刊介紹亦有提到這一點。❻正如前一齣使用多媒體表達一樣，負面的效果是劇力張散，角色困於媒體干擾，無太多機會入戲，對於內心表達未能發揮，令劇情稀薄，未能吸引觀眾代入。由此可見，多媒體的存在，能令觀眾分心，對他們以往觀戲的習慣有所影響，對如何營造幻覺真實的認知和代入，有需要重新適應。

❻　參考《陽光站長》場刊說明（2002 年）。

「致群劇社」《陽光站長》（2002）宣傳單張

　　以上兩齣「致群劇社」的製作，共同點是對香港的過去、現在和將來一種自覺的探索，通過了對舞台去作政治、歷史和文化的探索工具。這種對理想的追求、身分的認知，乃是「致群劇社」創社以來的招牌❼，亦配合時代的要求：香港九七前後的民眾意識。雖然香港回歸中國已步入第七年，這種意識仍非常瀰漫於香港市民

❼　「致群劇社」以前的作品：《將軍族》（1981）、《武士英魂》（1982）、《人啊！人》（1985）、《瞿秋白之死》（1996）、《起航，討海號》（1997）和《尋春問柳》，以上作品均涉及追尋的主題。

中。這一點可從二○○四年七月一日的數十萬人上街遊行的其中口號，可以証明香港市民對自身的價值和訴求的追尋，亦可從反對中央不批准○七至○八年的普選行政長官一事上。

　　媒介和科技對人類的影響，亦是另一齣戲劇的主題。二○○二年「沙田話劇團」、「致群劇社」和「第四線劇社」合作，聘請深圳戲劇藝術學院院長熊源偉教授改編和執導莎士比亞《王子復仇記》一劇《哈姆雷特／哈姆雷特》。熊氏的作品可以說是對原劇的再解讀。劇中的現代哈姆雷特一面觀看電視螢光幕中由羅蘭士·奧利花扮演的哈姆雷特，一方面沉思自己的命運和盤算為父復仇的方法。古與今、藝術和真實的哈姆雷特在戲中起了互相文涉的作用。熊氏的改編保留莎劇的重要章節，唯卻別有創作用心。劇場中四角安裝了電視螢幕，劇場中間則是主要的長方形舞台。戲中叔父毒害親兄的罪証，王子父親的鬼魂的出現和戲中戲的一幕，均是通過電視螢幕出現，無須在在舞台空間呈現出來。這一改動省卻了劇本原有的對白，似乎對莎士比亞的文字意象有點草率。熊導演亦知道這方面的缺憾，他強調出劇中媒介科技作為一意象，喻意現實和想像、真實和謊言的分野，提升電子科技成為人類膜拜的偶像地位，電子螢幕變成真假資訊的來源。戲中的角色遇到困惑或需要肯定，往往投向電視螢幕尋求指導。舞台上呈現的真實往往與電視螢幕播放的藝術真實互相對照、互作文本指涉。例如：現代的哈姆雷特觀看螢幕上的哈姆雷特，尋找復仇的蛛絲馬跡。這些改動可算是創新，亦可看成離經背道的肆意改編。除此之外，還有其他的改動：鬼魂出現時正值電力中斷（原劇中鬼魂出現往往雷雨交加），對哈姆雷特的電子監視，與原劇差遣普魯尼斯窺探哈姆雷特的舉動大異

其趣。奧菲尼婭在原劇的動人的自殺場面，在此劇中變成觸電而死的下場。劇中更穿插了一攜帶錄像機的弄臣，記錄宮中日常瑣事。這些改動無非是暗示電子媒介的力量和它影響人的生活的程度深遠。❸大眾傳播媒介滲透入劇中人物的生活、改變他們的行徑與舉止，正如本劇的情節亦受到劇場中安裝的電視機的影響一樣。人在這種環境中受到現代科技所支配，活在誠惶誠恐之中。這種現代人受科技的困擾，亦不是只有廿一世紀的現象。英國二十世紀有名詩人奧登（W. H. Auden）六十多年前已作了此一預測，對廿世紀高度崇尚消費和科技應用的香港社會，似乎言猶在耳：

> 「這愚昧的世界，
> 將商品發明、待若神明，
> 我們繼續談論，渾沌一片，
> 依然疏離、寂寥，
> 生而孤獨，何處尋歸屬？」

（英文原文）

"......this stupid world where
Gadgets are gods and we go on talking
Many about much, but remain alone,

❸　熊源偉，《從經典走向現代：〈哈姆雷特／哈姆雷特〉導演構思》，《香港戲劇學刊》第 2 期，2002 年，頁 93-94。

Alive but alone, belonging-where?"❾

「沙田話劇團」、「致群劇社」和「第四線劇社」
合演《哈姆雷特／哈姆雷特》（2001）。

❾　W. H. Auden, *The Age of Anxiety* (New York, 1947), p.44.

　　有關媒體和人際溝通的題材，亦擴展至虛擬的互聯網絡層面。二○○三年一月，「香港話劇團」曾上演了兩齣衍生自互聯網的作品：《www.com》及《Rape 病毒》；前者由上海劇作家喻榮軍執筆，而後者則由本地戲劇工作者陳炳釗所執導。《www.com》內容講述一對分處兩地貌合神離的夫婦，如何通過互聯網絡各自追逐慾望幻象，從而探討真實與幻覺、人際間失去溝通的問題。故事中的夫婦各自外出找尋在婚姻關係中所得不到的慾念和快樂，通過在網上與網友建立的虛擬關係，他們竟各自重拾知識分子的身分和情感的滿足；而最諷刺的是，最後丈夫和妻子在驚訝中發現：所謂的網友不是誰，正是他們夫婦二人。互聯網科技的使用加深了現代人之間的不信任，甚至放棄彼此之間的溝通；劇作家品特（Harold Pinter）於五十年前就曾指出這種矛盾：

> 很多人都說及人際溝通的徒然……但我卻不相信。我認為保持緘默是最好的溝通，而在沉默中只有繼續逃避，最後絕望地我們唯把自己封鎖起來。溝通實在太令人感到擔心。進入另外一個人的生命亦太令人感到害怕。向別人透露自己的匱乏也是可怕的。

（英文原文）

We have heard many times that tired grimy phrase, "failure of communication"…… I believe the contrary. I think that we communicate only too well in our silence; in what is unsaid, and that what takes place is a continual evasion, desperate rear guard

attempts to keep ourselves to ourselves. Communication is far too alarming. To enter into someone else's life is too frightening. To disclose to others the poverty within us is too fearsome a possibility.⑩

「香港話劇團」《www.com》（2003）劇照

　　《Rape 病毒》的故事和四個對電腦網絡溝通的新人類有關（Handicapped, Dick, Pussy 和 SM），他們都迷戀虛擬的網上性愛和暴力，最終合謀要強暴一個陌生女子。此劇利用了表演場地的空

⑩　Harold Pinter, "Writing for Myself", *Twentieth Century*, Feb. 1961, pp.172-175.

間，呈現譬喻性的「病毒」如何在網絡上散播闖入。作品強調科技
和人文的主題，亦提出現代人過分依賴科技的疑問；「病毒」不但
影響了電腦的正常運作，甚至影響了使用者。劇中的角色都非常沉
迷玩 ICQ 和電腦遊戲，甚至因為過分的迷戀以致失去了分辨真實
和幻象、現實和虛擬世界的能力；科技操控了他們的行為和自由，
並可以代替一切，包括他們對性的慾望。戲中一個角色
Handicapped 的名字，正象徵了他們存在的狀態。他們除了在互聯
網上建立虛擬的關係外，真正存在的人際關係是十分薄弱和疏離
的。著名的美國劇作家田納西·威廉斯曾這樣描述人際的聯繫和隔
閡：

> 這是一個孤獨的主意，一個寂寞的情況；而一想到這些我們
> 平日不會面對的事就難免感到恐懼。於是我們不論距離長
> 短、地理上相隔多遠也盡力和對方傾談，在派對和聚會上也
> 緊緊的握著對方的手，和他們打架甚至互相殘害，為的只是
> 要打破大家之間的隔閡。

（英文原文）

It is a lonely idea, a lonely condition, so terrifying
To think of that we usually don't. And so we talk to
Each other short and long distance across land and
Sea , clasp hands with each other at meeting and at
Party, fight each other and even destroy each other
Because of this somewhat always thwarted effort to

Break through the wall to each other.⓫

「香港話劇團《Rape 病毒》」（2003）劇照

　　上文臚列的例子代表香港當代城市生活經過一輪的政治和意識型態洗禮後所崛起的新劇種，嘗試刻劃現代科技和人性的戲劇表達，無論形式和內容，均照顧了人文和科技的結合。由於這種新穎的劇種出現，隨之而來的問題是如何去看待表演的「即場」語言和媒體化後的表演語言。那一種對觀眾觀賞戲劇而言，才可算是真正

⓫　Tennessee Williams, Preface to *Cat on a Hot Tin Roof*, (New York: New Directions, 1951), vii.

的戲劇表演？這一爭論經常出現，特別是對表演語言夾雜了過多的
電子媒介表達手法的舞台作品而言。若光是靠電子或視像媒介作表
達手法，例如應用互聯網等科技，而無相應而具人文價值的充實內
容，亦不能誕生一嶄新的劇種。更壞的結果，便是流於挪用現代科
技的表層，作一徒具後現代的浮誇的點綴而已。上文所提及的戲劇
製作當然沒有患上這一浮誇的毛病。假以時日，觀眾的觀賞亦更習
慣了這種混雜科技媒體的劇場表達，對於各類多媒體的存在，亦習
以為常，與他們意識中的戲劇表演真實（verisimilitude）和自然
（spontaneity），自當更能配合。觀眾潛意識中對戲劇真實要求，
更形擴大。一般重現場真實表演而輕媒體化的表演觀賞意識，便會
改變過來；更不會以後者的表演方式缺乏戲劇的張力（dramatic
sustainabity）了。重要的地方還是應繫於劇場應用多媒體表達的尺
度上，究竟有否需要適可而止，抑或無限使用？多媒體的存在成
分，會否令戲劇表演的本質，受到藝術性的破壞？較樂觀的看法，
則認為純戲劇表演和媒介化的表演分野，最後會逐漸消失。觀眾會
擁有一雙重意識，分別出活生生的純戲劇表演的獨特經驗，和劇場
表演過程無處不在的媒介參預部分。❶說得聳人聽聞點：純劇場表
演的本質，正受如日方升的多媒體科技劇場所威脅。戲劇和其他表
演媒體一樣，均受到通俗媒體對其文化工業和文化消費的侵蝕。這
種傳統藝術表演和通俗媒介的二元化抗衡❸漸漸亦失去了意義。正

❶　Philip Auslander, Liveness: Performance in a Mediatized Culture, (Routledge,
　　1999), p.3.

❸　同上註。

如費立・奧士蘭特（Philip Auslander）指出，電視媒介和其他科技介入，已變得家傳戶曉，亦成為文化工業形成的一種基本存在因素。❹傳統的戲劇表演形式所涉指的「即場」（liveness）本質，亦當考慮文化產業形成過程中媒介參預成分增加的必然現象。這種現象具有普遍性。所以香港的劇場工作人員和觀眾，與其他地方的戲劇工作人員和觀眾一樣，要正視這一種戲劇表演和媒體化的趨勢，而不需囿於過往的將戲劇表演和多媒體表演的二元對立態度，要從認知和本體的角度，迎接這種對立的逐漸消失必然現象。

❹ 同上註，頁 2。

第二十二章
亞瑟・米勒（Arthur Miller）
《推銷員之死》的寫實和寫意技巧

　　對戲劇的看法和說法，可以從一個歷史和流派說起。不少討論
會把亞瑟・米勒（Arthur Miller）的戲劇歸類為社會心理劇、社會
寫實劇，也有人說是有關人的心理戲劇，甚至乎亦有說成表現主義
和夢幻心理的戲劇。然而研究或講解米勒的作品、首要的是從他的
背景說起。事實上，當談論有關美國的劇作家時，亦不可能光說他
們的作品，一定要跟美國的戲劇歷史發展，由十九世紀末、二十世
紀初那段時間說起。

　　現在的美國劇界分成為舊派（Old Dramatists）和新派（New
Dramatists）。一般所說的舊派是指五、六十年代的現、當代派戲
劇作家，如田納西・威廉斯（Tennessee Williams）、亞瑟・米勒
（Arthur Miller）、尤金・奧尼爾（Eugene O'Neill）等都是較為突
出的例子。在今天而言，他們已經是「上一代」；較為近期的則有
森・薛柏（Sam Shepard）或是大衛・馬密（David Mamet）等，都
是比較當代的。「舊派」劇作家的代表作品，其中不少自六十年代

開始都已經陸續在港臺上演過，如威廉斯的《玻璃動物園》（*The Glass Menagerie*）、米勒的《推銷員之死》（*Death of a Salesman*）和奧尼爾的《長路漫漫入夜深》（*Long Day's Journey Into Night*）等；至於「新派」的劇作家，近年亦有如馬密的《奧利安娜的迷惑》（*Oleanna*），近年就曾在香港上演過。

現實主義和自然主義戲劇

在現代戲劇的發展過程中，以上提及的任何一位劇作家也可以將之歸類成為某一類流派。現代戲劇的流派，基本上籠統的分為兩大類：第一類是現實主義戲劇，也可稱作為自然主義戲劇；另外一類則是對現實主義戲劇的反動，便是表現主義戲劇。

現實主義和自然主義戲劇這兩個名詞，其實在某程度上是可以混為一談的（The term realism and naturalism are often used interchangeably）。現實主義是一個比較宏觀的說法，包括了戲劇作品的內容、形式或演出。然而，一般說的自然主義戲劇，基本上都是寫實的，內容具社會性，但它有一種對環境成分的強調，與及有一種因果關係的必然性發展。例如俗語說「臭坑出臭草」，其實也是根據一個決定式的自然主義邏輯去發展；另一個例子是易卜生（Henrik Ibsen）的戲劇。在他的作品中，很多時候也強調自然主義的邏輯，例如女主角的雙眼忽然瞎了，背後原來是有某種環境的因素，例如有遺傳性的原因。很多時候自然主義戲劇強調人類對抗環境而產生出來的那些後果，必然是有跡可尋的。

如果用這個標準和定義去討論亞瑟・米勒的戲劇，可不可以將之稱為自然主義戲劇呢？肯定是可以的。例如在米勒的《推銷員之

死》中，開場的那個佈景，描述主角的房子怎樣被夾雜在大廈之間，那份壓迫感，明顯是來自環境的。

　　自然主義戲劇興起於二十世紀初，盛行的時間大約是十至二十年左右，其盛行期並不太長。例如奧尼爾的《鍾斯王》（*Emperor Jones*），就是說人類跟自然和環境之間的關係。其實，中國現代劇作家如田漢和曹禺，他們有些作品也受到《鍾斯王》的影響。例如在曹禺的《原野》中，仇虎這個角色便很明顯是人跟傳統和環境的抗衡，這些也是所謂的自然主義戲劇，強調人和環境對衝之下所產生的悲劇，很著重因果關係；同時，甚至可以用一種科學態度去追溯其因，例如把角色設計成為一個瞎子，是因為其上一代有性病的遺害。在易卜生的《野鴨》（*The Wild Duck*）中，女主角也是突然瞎了眼，這個果原來就是來自她上一代所種的因。

　　自然主義戲劇是比較有局限性的，但寫實主義戲劇（Realism）的普遍性則比較大，涵蓋面也大很多。而寫實主義戲劇最重要的標準和原則，是希望盡量令觀眾感覺舞台上所演出的就好像是生活的一個對等、一個片段。在舞台上產生這樣一種幻覺的真實，對觀眾來說，就好像是從第四面牆的角度去看一個現實世界片段，但這第四面牆是想像出來的，在舞台上沒有可能有第四面牆；所謂四面牆式的幻覺真實，其實那第四面是想像的。

　　在現實主義的劇本裡，很講究每一件事也要交代得很清楚，每一件事也要有原因，每一個佈景、每一件物件也有原因，甚至有些時候細微至為何要用這首音樂，為何要用這種光度也有其原因。亞瑟・米勒的講究也有點像英國寫實主義劇作家蕭伯納（Bernard Shaw）。蕭伯納寫的舞台說明（Stage Direction）是很詳細的，一

般學生很怕讀他那些舞台說明，讀完這些後還用讀劇本嗎？好像喧賓奪主似的。舞台說明是表明所有事，對白很簡單，其實這是一種比較極端的寫實主義的真實追求。作者在說這幕戲，在說這一番對白的目的是怎樣，作者希望觀眾怎樣去了解，他不會讓人瞎猜，他真是要令觀眾知道他在說甚麼。

只不過如前述，現實主義的涵蓋性比較普遍。二者均起源是自從十九世紀中末時期開始，人們對於科學求知的要求越來越高，對於當時的浪漫、誇張式的舞台表演覺得厭惡，於是開始追求一種新的寫實方法。於是演變到二、三十年代，就有一類戲劇很特別說明戲劇的含意、動作、橋段、結構等一定要有科學的邏輯解釋（Based on naturalistic philosophy of determinism）。因此很多時自然主義戲劇相當令人不快，因為題材比較社會性，揭露了人性比較醜惡的一面（Determined by heredity or environment, and an interest in exposing the more ugly facts）；反而是寫實主義戲劇卻未必一定令人不安（Unpleasant），其真實未必一定讓人覺得很醜惡很厭惡，但自然主義戲劇卻會這樣的。相對來說，寫實主義戲劇的角色是比較全面的，主角的對手可以是很多元的，可以是個人性亦可以是社會性，甚至乎是好倫理式的；但自然主義戲劇裡主角的對手則永遠是環境，一種外在的有形或無形的力量，好像在《推銷員之死》中的工作的順逆境，個人如何介意看他的成功與失敗，猶如威利的小房子夾著高樓大廈，顯得岌岌可危。

二十世紀初的戲劇，無論是英國或是美國，也秉承著一種傳統：現實主義是金科玉律，每件事也要追求科學的真、現實的形似，這一種觀念如果用思想意識型態追溯的話，可以引用達爾文的

進化論。達爾文的進化論強調決定論（Determinism）、生物論（Biological）和環境因素（Environmental），這都是可以証明到的；二十世紀初的戲劇就是很講究這種科學精神，甚至認為自己做的事比當時剛剛崛起的攝影技術不遑多讓，但事實上是存在問題的。

　　但現實和自然主義的舞台演出由於要像真和形似，所以很多時會把空間和時間固定，無形中在舞台上的發揮便有了局限性；同時，時空的轉移、佈景的轉換等也變得不夠揮灑自如。有些劇作家會認為那是一種「偽裝的真實」（Semblance Reality），也就是說只有外界表面那層真實，而不能忽視的，是有些人會通過其內心的主觀去看世界，那其精神狀態這一層的真實性又可以怎樣處理？若用客觀的、科學求知的真實，便未必能夠完全表達到出來。例如在推銷員之死中威利的內心世界和他遊離於現實與幻想之間的精神狀態、是否真的能夠用一種科學方法去探討出來呢？不少劇作家也認為現實主義和自然主義戲劇的確有這種局限，於是便朝另外一個方法、方向去探求合適的表達方法，這種便是我們所說的表現主義手法。

亞瑟・米勒和表現主義戲劇

　　表現主義（Expressionism）這個翻譯稱為表現，其實表現很多時會摻入很多主觀成分，某人心目中所認為的表現，和另外一人所理解的表現可能不盡相同。舉《推銷員之死》為例，其社會性的主題相當真實，說一個推銷員在走下坡時怎樣被社會、被公司所淘汰；這個是很社會性、很真實的問題。但另一種表達則是這個推銷

員的內心感覺。如此，同一個舞台、同一個空間便會有兩種世界的出現，一種是客觀的真實世界，一種是主角威利·洛文（Willy Loman）腦海裡幻想的那種真實的世界。例如威利經常幻想聽到他哥哥（Ben）出現，每聽到笛聲，另外一個境界又出現，這種手法便是前述的表現主義手法。很明顯，表現主義的手法和寫實主義的幻覺真實是有矛盾的，後者應該令觀眾受催眠，令他們感覺那些真實和我們身處的真實是對等的；所以現實和表現兩種手法交替同時使用，不論這個作品是現實主義還是自然主義，其實基本上要說的東西也是一樣，真實世界是有表面和內在的。

亞瑟·米勒作品中的家庭與破滅

米勒作品中所說的主題，其實也不外乎一些常見的題目——家庭。家庭這個主題是一個有很大象徵意義的主題，所有美國劇作家也是從這個範圍裡挖空心思創作。米勒、奧尼爾、威廉斯，甚至是阿爾比（Edward Albee）都有這種傾向，家庭變為一個很中心的觀念，然後引發出很多其他的事。對於時間、記憶，米勒經常特別強調。威利的角色也是受著寂寞空虛的困擾，也是和孤獨（loneliness）有關係，這種孤獨是職業性的、他似乎是一個理想主義者，無論其他人是否認同其追求，他的生命好像都缺乏了一些東西，永遠朝著那個目標去追尋。

第二十三章　電影與戲劇：以曹禺戲劇《原野》的電影改編爲例

　　戲劇作品與電影改編應當兩種不同的呈現媒介看待，各有其本身的表達語言。與其比較孰優孰劣、不如比較媒介本身和媒介對目標觀眾的角度研究，看看媒介使用者與觀眾或讀者的關係。

　　以下試比較文字和影像兩種媒介與讀者或歡眾的關係：

```
小 說 家            （小說）
         ──→文字            ──────→讀者
詩    人            （詩）

劇 作 家──→文字（劇本）─┤ 舞台
                        │      ──→觀眾
                        └ 演員

電影導演    影像（電影）
         ──→              ──────→觀眾
劇本改編    文字＋影像
```

　　觀眾注意力：戲劇與電影媒介性質不同、吸引觀眾的注意力集中程度亦不同，二者表達過程所花的時間亦迥異、各媒介應用的對白多寡、亦因媒介而不同、使用演員扮演同一角色，亦會有不同的

效果。電影作品在漆黑的映院中，能更易操控觀眾的注意力、利用鏡頭指示的方向和捕捉的景物。相比起來，觀眾在劇場看演出、則要更費神。舞台導演或作者，要特別小心營運、借助演員的聲音和動作、才能令觀眾不致忽略某句或某動作的微言大意。

時間：電影濃縮或延伸時間、較舞台演出強。經過剪接可靈活將時間的過去、現在和將來排列。戲劇演出受客觀舞台的固定因素左右、較難隨意分割時間、較能表現予觀眾一分一秒的流逝。電影片長超過兩小時已算冗長、戲劇演出多是兩小時以上。

對白：對白冗長不利電影影象發揮；過多會阻滯鏡頭流暢、違反媒介本身功能。但對白對舞台演出卻非常重要；演員的內心思維要靠對白或獨語向觀眾表達。電影有大特寫鏡頭給予演員的角色纖毫畢露、猶如特大面相說明 macro-physiognomy、盡在不言中了。多對白反招多餘之感覺。舞台演出、少點對白、觀眾便無所適從。

演員與角色：電影演員扮演角色較多能在觀眾心中定型、舞台演員扮演的角色可由不同演員扮演、每齣演出、亦有差別。電影制成膠片便要裝罐 Canned、演員扮演的角色、便不會變了、除非再拍攝新的版本。粵語片《原野》中的仇虎和焦大媽等角色由吳楚帆和黃曼梨分別扮演、普通話的仇虎則由楊在葆扮演、在觀眾心中恐亦難被取代。舞台上扮演的角色，卻可以日新月異的。

影像與文字亦有些共同點：電影的意符是影像、戲劇的意符是文字和對白。二者均可任意倒置時空。二者都可看透人生。但電影的「看」和文字媒體如小說或劇本的「看」、代表不同含義：一種是視覺意象、另一種是想像意象；前者是空間性呈現、後者是時間性的敘述；一種是從視覺喚起想像和領悟、另一種是從文字符號演

變成想像和領悟。文字由明、隱喻、象徵、白描等修辭技巧，構成表達的元素。電影的語言是蒙太奇，來自鏡頭交替、位置高低遠近和剪接、構成了愛申斯坦所說的「映像的衝擊」。

表現主義戲劇

舞台演出由於要像真和形似，所以很多時會把空間和時間固定，無形中在舞台上的發揮便有了局限性；同時，時空的轉移、佈景的轉換等也變得不夠揮灑自如。有些劇作家會認為那是一種「偽裝的真實」（Semblance Reality），也就是說只有外界表面那層真實，而不能忽視的，是有些人會通過其內心的主觀去看世界，那其精神狀態這一層的真實性又可以怎樣處理？若用客觀的、科學求知的真實，便未必能夠完全表達到出來。如在《玻璃動物園》裡的三個角色，他們的內心世界是怎樣呢？又如在《慾望號街車》中的布蘭琪（Blanche），她對於外面的世界和所認為的真實，其認知的情形是怎樣呢？是否真的能夠用一種科學方法去探討出來呢？不少劇作家也認為現實主義的確有這種局限，於是便朝另外一個方法、方向去探求合適的表達方法，這種便是我們所說的表現主義。

威廉斯形容《玻璃動物園》是一個「回憶劇」（Memory Play），這種帶自傳色彩的戲劇，肯定是很主觀、很講究內心感覺的作品。這樣的作品如果只用一種寫實主義式的外在形似去表達，是很難完全做得到作者所追求的境界。威廉斯同時又強調，在這齣戲裡，不一定要用很具體的實物，但要講究氣氛的渲染、環境的觸感（Atmospheric Touches）和調度的仔細（Subtleties of Direction）；因此他就把表現主義的手法用在《玻璃動物園》裡。

威廉斯在劇本的序文中說，要用 "all other unconventional techniques"，「非傳統技巧」（Unconventional Technique）是相對於寫實主義的戲劇而言，因為寫實主義已經成為舞台上的大趨勢，要反動的時候便一定要用非傳統的手法。此外，在他的序文中亦有關於他對這種想法的背後理念："Expressionism and all other unconventional techniques in drama have only one valid aim, and that is a closer approach to truth"。他說不是寫實主義才更加接近真實，要看怎樣定義那種真實，是關於一種外在真實（External Truth）、事實真實（Factual Truth），還是內在主觀的真實（Subjective / Internal Truth）；很明顯威廉斯說的是後者。他同時亦認為 "everyone should know nowadays the unimportance of the photographic in arts that truth, life, or reality is an organic thing which the poetic imagination can represent or suggest"。他這種想法和寫實主義的幻覺真實打對台、唱反調。威廉斯的意思是：所謂真實、生活或現實都是有機的；他認為觀眾需要的不是攝影感覺（Photographic），不是原原本本的製造另外一個模式，而是需要一些比較具詩意想像（Poetic Imagination）的真實，並研究如何去轉化它，和怎樣去呈現出來。"In essence, only through transformation, through changing into other forms than those which were merely present in appearance"。這種講法便傾向於象徵主義，也就是一般所言的表現主義手法。所以戲劇的真實不只是外表的真實那麼簡單，威廉斯是開宗明義的揉合這兩種手法，並創造一種新的技巧。此外，他也提到在這個製作裡要加插投影片，這也是他實踐這種新技巧的手法之一。

　　表現主義（Expressionism）這個翻譯稱為表現，其實表現很多時會摻入很多主觀成分，某人心目中所認為的表現，和另外一人所理解的表現可能不盡相同。舉《推銷員之死》為例，其社會性的主題相當真實，說一個推銷員在走下坡時怎樣被社會、被公司所淘汰；這個是很社會性、很真實的問題。但另一種表達則是這個推銷員的內在感覺。如此，同一個舞台、同一個空間便會有兩種世界的出現，一種是客觀的真實世界，一種是主角威利・洛文（Willy Loman）腦海裡幻想的那種真實的世界。例如威利經常幻想聽到他哥哥（Ben）出現，每聽到笛聲，另外一個夢幻境界又出現，這種手法便是前述的表現主義手法。

西方戲劇的表現主義

- 多色／聲道的使用（烘托主觀內心的世界）
- 象徵性的實物和正反意義
- 空間對比（不規則角度的和超寫實的空間使用）
- 象徵手法（以實代虛、從表到裡、從實到意）
- 程式動作和寓言色彩
- 對稱的技巧應用（正與反，表與裡，幻與真）

《原野》第三幕：
文字與影象電影與劇本效果比較：
電影和文字部分如何表達表現主義的技巧？

　　何謂表現主義？如何表達於劇本和電影中？表現主義技巧乃是對寫實主義技巧的一種反動。它強調的世界是一種非常主觀的內心

世界、而非後者描寫的表面真實、它的呈現是非線性、非理性的次序、可以不規則的和破碎的呈現情感、不強調表面的幻覺真實。二十世紀初的戲劇，無論是英國或是美國，也秉承著一種傳統：現實主義是金科玉律，每件事也要追求科學的真、現實的形似，這一種觀念如果用思想意識型態追溯的話，可以引申達爾文的進化論。達爾文的進化論強調決定論（Determinism）、生物論（Biological）和環境因素（Environmental），這都是可以證明到的；二十世紀初的戲劇就是很講究這種科學精神，甚至認為自己表達的真實比當時剛剛崛起的攝影技術不遑多讓，但事實上是有問題的。

很明顯，表現主義的手法和寫實主義的幻覺真實是有矛盾的，後者應該令觀眾受催眠，令他們感覺那些真實和我們身處的真實是相同的；但威廉斯又用一些外在元素，令演出很明顯具劇場性（Theatrical），基本上，他希望觀眾從另一個角度去檢視真實。為了達到期望的效果，威廉斯又運用了音樂和燈光元素。在《玻璃動物園》裡，他要求音樂一定要隱約帶著一種置身在馬戲班裡的感覺，但同時又不是在馬戲班裡，只是遙遠的聽到，令觀眾產生一種戲弄、變幻的感覺。他是特別強調用配樂，去襯托出人物的內心活動。

兩部電影改編的處理

電影媒介表達、長於寫實、而弱於寫意、善描表面、拙於表內。補救方法是利用電影特有的語言：各種鏡頭的交替使用、剪接技巧和配樂效果等等。湊成了電影作品的整體呈現，亦即普多夫金（V. I. Pudovkin）所說的景觀（physical contour）和情感內容

（emotional content）二者。唯電影媒介是否真能表達文字媒介所

電影與文學

	Novel小說	Stage舞臺	Screen銀幕
Length欣賞長度	indefinite不受限制	100-200 分鐘	90-150分鐘
Time units表達形式	narrated敘述	presented扮演	represented再呈現
Treatment of time 時間處理	open開放式	closed困閉式	open開放式
Language媒介語言	words文字	actions動作	images影像
Use of space空間處理	open開放式	closed困閉式	open開放式
Selection of locales 景物選取	full freedom 自由	Restricted 局限性	slighted restricted 稍局限
Access to characters' mind角色內心描寫	Direct 直接代入	only thru action 通過扮演動作	only thru images 依靠影像
Point of view 觀點	Variable 不固定	Objective 客觀固定	Variable 不固定

表達上列二者？可參看下列的媒介表達圖表、作出比較。

1956 年吳回執導的《原野》

　　由於主要是廠景攝製、表達手法多了道白和說唱調情、以背景音樂作過場、予人有點舞台演出的味道。戲中主題亦以對抗性的應用：報仇與報恩、知與不知的反諷；人物性格亦是鮮明的對比：仇虎與焦母的唇槍舌戰。屋與森林均是受困和壓抑的象徵。大星死後，仇虎的犯罪感作祟、開始崩潰、精神錯亂。銀幕上焦母的呼喊和背景後的鼓聲斷續出現、表現主義的寫意效果不大、處理手法仍

以寫實為主、鏡頭的特殊交替使用不多，景作情的客觀投射象徵效果未見顯著、似乎未能將曹禺原劇中的非寫實元素發揮出來。

普通話電影的《原野》

　　另外的一部電影改編是 1981 年南海影業公司攝製、彩色寬銀幕、由凌子改編和執導的《原野》。主演者有劉曉慶和楊在葆、胡世淼、柳健和孫敏等人。當年十一月在港上映。1987 年獲解禁、翌年獲十一屆電影百花獎最佳故事獎、劉曉慶則獲最佳女演員獎。此片更多利用電影特有的媒介去將曹禺作品演繹。片中將雨景和森林逃亡和曹禺文字的刻劃、以鏡頭快速移動、閃電行雷的配音、野廟中的神像大特寫、暗示出忠奸和獎罰的二元價值。電影改編以突兀跳動鏡頭和那淒厲和間歇性節奏的焦大媽呼喊、喧染仇虎的內心世界、直至仇虎和金子發現鐵路軌的過程、銀幕畫面從黑暗陰森變得顏色鮮艷、光線增強、並採用軟焦距鏡頭變得朦朧和浪漫化、象徵仇虎和金子終逃離困境──家。奔向「金子鋪的路的地方」。接著鏡頭描寫仇虎自殺以保金子逃脫。軟焦距鏡頭顯示他回憶金子往事、在詭祕的笑聲和簌簌落葉聲中倒下。鏡頭轉向遠去的火車、繼而淡入的原野景（蛙的特寫和放羊景）作尾聲，表示一切又回歸大自然的主宰裡。

　　回來再看原劇本第三幕的五個場景：第一景的人影幢幢；第二景的鳥啄木引出命運弄人的宇宙觀、仇虎由復仇到後悔的心理發展、回想仇榮被埋、妹妹哀求而慘死等幻象；第三景出現的黃金子鋪的路、囚犯、獄卒的幻象；第四景的閻王殿幻象以及第五景中的仇虎死而金子逃結局。其中許多屬普氏所說的「情感內容」，兩部

改編電影均未有或未能顧及。談到曹禺此劇所受的西方影響、一般人只提到奧尼爾的《瓊斯王》森林意象和表現主義手法，但很少人會注意莎士比亞的影響、其中尤以《麥克貝》和《李爾王》兩劇：森林意象「陰森怪異如女人慘白的臉」以及其妖魔化的效果與麥克貝一劇中的 Birnam Wood 有異曲同功、說不定存有影響的因子。曹禺對西方文學的接受和轉化更可追溯至希臘羅馬和希伯來等源頭。亦是「路」主題文學（Road Motif）的濫觴。

此外，瞎眼的焦大媽和狗蛋在樹林中流蕩令人想起《李爾王》一劇中李爾王和小弄臣以及瞎了眼的 Gloucester 在野外遊蕩的一幕。金花在逃亡中越變越堅強、仇虎則受幻覺影響、變得軟弱。這種男女角色的塑造、此消彼長、亦類似莎劇中馬克貝和其夫人的轉變。這一影響談的人亦不多。曹禺在劇本用文字意象塑造自然的高貴和生命力的充沛：例如他形容金花有如「受傷的花豹」、仇虎是「挺直的猿人」、與作品的名稱——《原野》——的原始精神（Primitivism）和 Noble Savage 的崇尚主題亦相當吻合。這些非寫實的、較隱晦的暗示（allusions）在兩部電影中似乎均感覺不到。是力有未逮、抑或是前述的媒介功能未能配合演繹？

Faus. How comes it then that thou art out of hell?

Mephis. Why this is hell, nor am I out of hell.

第二十四章 《魔鬼契約》中之
天理與人欲

二○一○年香港話劇團其中之鉅作《魔鬼契約》乃改編自浮士德與魔鬼交易故事的多個源頭，包括馬魯（Christopher Marlowe, 1564-1593）的《浮士德博士的悲劇史》（*The Tragical History of Dr. Faustus*）、歌德（Jonann Wolfgang von Goethe, 1749-1832）的《浮士德》（*Faust*）、史蒂芬・班（Stephen Vincent Benét）的 *The Devil and Daniel Webster*、王爾德（Oscar Wilde）的〈德利格雷畫像〉（*The Picture of Dorian Gray*），亦有來自現代日本漫畫家手塚治虫的影響。主要情節除了浮士德出賣靈魂、與魔鬼交易、還包括馬魯劇中的「七大罪孽」的道德劇（Morality Play）橋段和浮士德的愛情生活。導演陳敢權在〈導演的話〉指出這個多元改編版本有別其他演出之處，乃是他的浮士德一角「下不了火紅的地獄，也上不了純潔的天堂，只是浮游於灰色的人世間，混混噩噩的永恆存在。」（《魔鬼契約演出場刊》，頁 5，24.7 - 1.8.2010）

陳敢權這種演繹令我想起馬魯劇本中浮士德與米費士托非士（Mephistopheles）一段對話：

Faust: How comes it, then, that thou art out of hell?

Mephis: Why, this is hell, nor am I out of it.

（*Dr. Faustus*, I, 3, 79-80）

原文的意思是浮士德有感魔鬼所作所為，仍能倖免於地獄的煎熬。羨慕之餘，遂問道取經。但諷刺得很，魔鬼的答案令他哭笑不得：「這當下就是地獄，我從未脫離過。」魔鬼的自白亦道出浮士德的困境，亦將會是浮士德反叛上帝的半浮不沉的處分。這種中游身分亦是浮士德犯罪的根源，亦是後世浪漫主義文學所表現的「浪漫的苦惱」（Romantic Agony）。其成因乃出於一種不安於分的野心，亦即是十六世紀悲劇主人翁所犯的悲劇瑕疵（tragic flaw）——overarching ambition（超出一己能力），終走上悲劇結局。浮士德如是，莎劇中的麥克貝、哈姆雷特、李爾王均如此。這種不安天命的行為，亦見於希臘神話的普羅米修斯（Prometheus）和約翰・米爾頓（John Milton）《失樂園》（*Paradise Lost*）的撒旦（Satan），都是究由於這種比上不足、比下有餘的苦惱。

陳敢權導演所暗示的浮士德是香港現代改編，但其恆久性早已存在馬魯的原著內，道出十六世紀歐洲人文主義戲劇的精神面貌。浮士德精神反映出文藝復興時代的天理與人欲抗衡，反映在悲劇裡亦代表人文精神的啟蒙的代價。馬魯和莎士比亞的戲劇將這種天理人欲的抗衡戲劇化了，天理運行與人欲的衝突表現在浮士德與魔鬼交易。他的崇拜魔術、眷戀美色，均包括在「七大罪孽」中，冒犯天規，但亦可視為悲劇英雄反抗鬥爭的演繹，有宗教色彩，亦為後世浪漫主義反叛英雄的原型——一種知其不可而為之的悲劇英雄本

色。

　　十六世紀的戲劇多了這些以人本為中心的作品。人要為自己的行為負責，更要為其逾越的行動付出代價。這些作品的主人翁逾越的行為，帶來悲慘和意外的反諷，但亦表彰人類的潛能發揮和後果承擔。浮士德的好與壞的遭遇正是吸引觀眾之處。浮士德的命運對現代人有啟發，在今人中，仍可見其影子。

　　浮士德所犯天條之一，乃是他轉信巫術，究其因乃是他對上帝的信仰轉移、對救贖的信心不足，求助巫術以超越，不安分而犯逾越之罪，破壞了天道下之人各安本分的秩序。十六世紀英國的宇宙觀有類似中國的陰陽五行說，講求宇宙萬物有序。上帝創造萬物和天象，位居至尊，予其餘各得其所。構成一由上而下的秩序（The Great Chain of Being），而萬物各司其位，即是所謂的序（Degree）。其中除上帝在上，餘則分各級天使，繼之則是人類、走獸、植物，泥石等、這種秩序有尊卑、高下、大小的分野、構成當時的一大梯隊的宇宙觀。萬物各司其位，則天地生焉、萬物育焉、天道融洽焉。若此秩序稍有乖離、天道則反常，人世動亂。例如：人世發生倫常動盪、弒君、弒父，自然天象便反常、以予警告。莎劇中的《麥克貝》、《哈姆雷特》和《李爾王》便反映此類天理與人欲的關係。這種宇宙秩序可從莎劇 *Troilus and Cressida* 一段說話中看出：

Ulysses:

　　The unworthiest shows as fairly in the mask.

　　The heavens themselves, the planets and the center

Observe **degree**, priority, and place,

Insisture, course, proportion, season, form,

Office, and custom, **in all line of order**.

And therefore is the glorious planet Sol

In noble eminence enthroned and sphered

Amidst the other, whose medicinable eye

Corrects the ill aspects of planets evil,

And posts like the commandment of a King,

Sans check to good and bad, but when the planets

In evil mixture to disorder wander,

What plagues and what portents, what mutiny,

What raging of the sea, shaking of earth,

Commotion in the winds, frights, changes, horrors,

Divert and crack, rend and deracinate,

The unity and married calm of states

Quite from their fixture! Oh, **when degree is shaked,**

Which is the ladder to all high designs,

The enterprise is sick! How could communities,

Peaceful commerce from dividable shore,

The primogenitive and due of birth,

Prerogative of age, crowns, scepters, laurels

But by degree, stand in authentic place?

Take but degree away, untune that string,

And hark, what discord follows! Each thing meets

In oppugnancy. The bounded waters

Should life their bosoms higher than the shores,

And make a sop of all this solid globe.

Strength should be lord of imbecility,

And the rude son should strike his father dead.

Force should be right, or rather, right and wrong,

Should lose their names, and so should justice too.

Then every thing includes itself in power,

Power into will, will into appetite;

And appetite, an universal wolf,

So doubly seconded with will and power,

Must make perforce an universal prey,

And last eat up himself.

(*Troilus and Cressida*, Act I, sc.iii.)

這種關係亦可分縱橫兩方面分析。從縱的方面看，上帝乃萬物的創造者，地位至尊，繼之而下是各級天使及人類中的君臣、父子、夫婦、長幼的梯隊劃分。從橫的角度來看，同類萬物亦具尊卑高下而分。自然界中則以太陽為至尊貴的行星，猶如人世間的君皇，各自統領星辰和子民。走獸界則以獅為萬獸之首。人世的秩序與自然走獸的秩序具共生共榮的關係。所以伊利莎伯女王在位時，詩文多喻她為「光輝的太陽」或「宇宙尊者」（Primun Mobile）。個人與宇宙，猶如小我（microcosm）與大我（macrocosm）唇齒相依；

人體之首，猶如天象之太陽；身上的血液猶如大地之江河；毛髮有如大地之草木，四肢、五官和內臟亦與星象相對應，人的喜怒突發正如自然界突發的風雷現象。

人類文明的社稷組織經常形容為「身體政經」（body politics）。身體涉及人身各種功能，以腦為首，主理性思維，四肢五官替其服膺。這種觀念又見於人類社會組織，由君主統率群臣庶民。這種身體政經稍有管理失誤，則天下大亂，正如人的思想若不能駕馭四肢五官，後果則健康失調，百病滋生。

十六世紀歐洲這種天道觀念受其神權思想牢牢鞏固，反映在各類文藝創作之上。一切知識的追求均需在此框框內，才是宇宙的完美，合乎一切有序（Degree）的秩序。而浮士德與魔鬼交易，追求他的知識和完美，卻是反此天道而行，所以是大逆不道的反叛。

以上的分析就是本文命題人欲蓋天理的基礎。浮士德所犯的罪與普羅米修士、撒旦的反叛同出一源。他的後裔一直延伸到十九世紀拜倫筆下的主人翁（Byronic Heroes）。拜倫其中一首詩劇《孟費列德》（*Manfred*）的主角孟費列德站在崇峻的少女峯（Jung Frau）巔，抱怨自己半神半糟粕的中游身分（half deity, half dust），又苦惱於知識的無涯（the infinite thirst for knowledge）和人的軀殼缺憾和渺小（incomplete beings）。這種感懷是反叛和病態的化身，亦是創作自由和美感經驗的催化劑，亦是理性和情慾的抗衡。這段詩文可作浮士德敢於反抗天命的註腳：

> But we, who names ourselves its sovereigns, we,
> Half dust, half deity, alike unfit

To sink or soar, with our mix'd essence make

A conflict of its elements, and breathe

The breath of degradation and of pride,

Contending with low wants and lofty will,

Till our mortality predominates,

And men are what they name not to themselves

And trust not to each other…

（*Manfred*, Act I, sc.ii, 300-308）

陳敢權的《魔鬼契約》改編引人入勝之處，乃是保留和發揮此恆久不變的浪漫主義反叛和觀眾感覺到的現代性。

中西比較戲劇資料目錄（中文部分）

　　中西比較戲劇研究範圍、方法，可以由前文所提及的幾種策略勾劃出。以下的有關中西比較戲劇論文和專著資料分成六部分：一、戲劇史料，二、中國戲劇研究，三、外國戲劇研究，四、比較戲劇研究，五、戲劇美學、通論，六、專書論述。這六部分所收集的資料，雖然不能說包羅萬有、但亦足夠為有與趣於中西比較戲劇的人士提供寶貴的參考意見和靈感。

一、戲劇史料

陳北鳴，〈日本上演的中國戲劇〉，《上海戲劇》1981 年第 3 期，第 46-47
　　頁。

陳紀瀅，〈國劇學會與國劇陳列館〉，《三民主義半月刊》32 期（總），
　　1954 年 8 月，第 35-42 頁。

陳玨，〈元曲旅歐拾零〉，《上海戲劇》1984 年第 6 期，第 32-33 頁。

沈建翌，〈有關布萊希特在中國的譯介史料補充〉，《戲劇藝術》1984 年第
　　2 期，第 154 頁。

李曼瑰，〈國際戲劇會談在東京〉，《中國一周》721 期，1964 年 2 月，第
　　5-6 頁。

羅錦堂，〈流落西班牙的四大傳奇〉，《大陸雜誌》，15 卷 1、2 期，1957
　　年 7 月，第 17-23 頁，第 19-28 頁。

姚莘農，〈「出使中國記」元戲劇史資料〉，《聯合書院學報》2 期，1963

年 6 月，第 1-19 頁。

高宇，〈古典戲曲的導演腳本——「墨憨齋洋定酒家佣」新探〉，《戲劇藝術》1982 年第 3 期，第 44-48 頁。

葛一虹，〈答關于外國戲劇在中國情況的三封信〉，《戲劇研究》J51，1982 年第 12 期，第 65-67 頁。

藍凡，〈我國最早的戲劇雜誌〉，《上海戲劇》1981 年第 4 期，第 19 頁。

薛沐，〈布萊希特研究中的若干問題〉，《戲劇藝術》1982 年第 3 期，第 34-43 頁。

二、中國戲劇研究

丁道希，〈戲曲舞台色彩觀〉，《戲劇藝術》1982 年第 3 期，第 61-70 頁。

力齋，〈中國戲劇班的組織與演出（上、下）〉，《中美月刊》，4 卷：9-10 期，1959 年 10 月，第 9-11 頁，9-10 頁。

——，〈中國的戲劇（一、二、三）〉，《中美月刊》4 卷 6、7、8 期，1959 年 6、7、8 月，第 9-10 頁，7-9 頁，9-10 頁。

——，〈火彩一在舞台沒落〉，《中美月刊》5 卷 9 期，1966 年 9 月，第 6-8 頁。

——，〈道具〉，《中美月刊》5 卷 4 期，1960 年 4 月，第 9-10 頁。

——，〈京劇中的伴奏——文武場〉，《中美月刊》5 卷 8 期，1960 年 8 月，第 9-10 頁。

——，〈國劇之危機與扶植的鄙見〉，《中美月刊》6 卷 6 期，1961 年 6 月，第 9-10 頁。

——，〈談舞台裝置變遷〉，《中美月刊》5 卷 7 期，1960 年 7 月，第 8-9 頁。

小英譯，〈元及明初的公堂劇（上、下）〉，《中外文學月刊》，6 卷 8、9 期，第 166-180 頁，第 144-158 頁。

王東明，〈淺論中國戲曲臉譜〉，《戲劇藝術》1983 年 4 月，第 132-142 頁。

馬壽華，〈我對於平劇之感想和希望〉，《三民主義半月刊》32 期，1954 年
　　8 月，第 15-21 頁。

方光珞，〈桃花女中的生死鬥——元人雜劇現代觀之四〉，《中外文學月
　　刊》4 卷 7 期，第 64-74 頁。

———，〈試談「救風塵」的結構——元人雜劇現代觀之一〉，《中外文學
　　月刊》4 卷 7 期，第 90-99 頁。

方冠文，〈改革國劇之成見〉，《三民主義半月刊》32 期，1954 年 8 月，第
　　48-52 頁。

方瑜，〈試論敦煌曲之起源、內容與修辭〉，《現代文學》40 期，1960 年 3
　　月，第 300-310 頁。

葉長海，〈湯顯祖的戲曲理論〉，《戲劇藝術》1983 年第 1 期，第 29-39
　　頁。

葉慶炳，〈諸宮調在文學史上的地位〉，《大陸雜誌》10 卷 7 期，1955 年 4
　　月，第 3-5 頁。

———，〈諸宮調的體制〉，《學術季刊》5 卷 3 期，1957 年 3 月，第 26-45
　　頁。

———，〈元人雜劇現代序〉，《中外文學月刊》4 卷 7 期，第 88-89 頁。

———，〈〈元雜劇的規律及技巧〉讀後〉，《中外文學月刊》9 卷 7 期，
　　第 149-151 頁。

郭朝陽（譯），〈元雜劇的規律及技巧〉，《中外文學月刊》9 卷 3 期，第
　　126-148 頁。

馬叔禮，〈談「紅樓二尤」〉，《中外文學月刊》5 卷 7 期，第 38-43 頁。

古添洪，〈「秋胡戲妻」的真實意義〉，《中外文學月刊》3 卷 4 期，第 24-
　　29 頁。

———，〈喜劇：楊氏女殺狗勸夫——元人雜劇現代觀之八〉，《中外文學
　　月刊》5 卷 1 期，第 190-203 頁。

———，〈悲劇：感天動地竇娥冤——元人雜劇現代觀之二〉，《中外文學
　　月刊》4 卷 8 期，第 112-126 頁。

包緝庭，〈舞台上失傳的藝術——火彩〉，《藝術雜志》卷 1，4 期，1959 年 2 月，第 4 頁。

劉文斗，〈從「幻覺性」布景談起〉，《戲劇藝術》1984 年第 4 期，第 122-126 頁。

齊如山，〈世界最高的藝術〉，《中國一周》504 期，1959 年 2 月，第 13 頁。

———，〈國戲完全是大眾化〉，《三民主義半月刊》32 期，1954 年 8 月，第 11 頁。

———，〈國劇藝術注考〉，《中國一周》第 448-479 期，1958-59 年。

———，〈國劇出場進場的分析〉，《大陸雜誌》2 卷 10 期 1951 年 5 月，第 11-15 頁。

———，〈國劇要略〉，《學術季刊》3 卷 4 期，第 52-65 頁。

———，〈國劇源流與歌舞種類〉，《中國一周》31 期 1940 年 11 月，第 15-16 頁。

———，〈談如何恢復國舞〉，《三民主義半月刊》8 期，1953 年 8 月，第 21-24 頁。

———，〈略談國劇無聲之歌——兼談念字法及小字轍〉，《中國一周》625-635 期，1962 年 4 月、1962 年 6 月。

馮明惠，〈「魔合羅」雜劇之欣賞——元人雜劇現代之六〉，《中外文學月刊》4 卷 11 期，第 124-142 頁。

劉紹銘，〈王昭君——曹禺第三部「國策文學」〉，《中外文學月刊》11 卷 6 期，第 150-158 頁。

劉志群，〈試論藏戲藝術的起源和形成〉，《戲劇藝術》1981 第 3 期，第 23-31 頁。

———，〈藏戲的發展及其在中國戲劇史上的地位〉，《戲劇藝術》1982 第 3 期，第 89-92 頁。

閔守恆，〈國劇聲韻考源〉，《師大學報》第 1 期，1956 年 6 月，第 173-239 頁。

何妨，〈戲劇漫談〉（一）（二）（三），《藝術雜誌》1 卷 3、5、8 期，1959 年 1、3、6 月，第 14 頁，第 4-5 頁，第 12-13 頁。

許道明，〈試論洪深的劇作理論〉，《戲劇藝術》，1981 第 4 期，第 29-41 頁。

陳萬為，〈中國古代歌劇〉（上）（下），《中美月刊》12 卷 1、2 期，1967 年 1、2 月，第 7-8 頁，8-9 頁。

蘇友貞（譯），〈中國地方戲劇在明清兩代的發展〉，《中外文學刊》5 卷 7 期，第 68-106 頁。

陳泗海，〈梁啟超的戲劇理論和創作〉，《戲劇藝術》1983 年第 3 期，第 115-125 頁。

陳培中，〈試論京劇流派的含義、形成和發展〉，《戲劇藝術》1983 年第 3 期，第 87-96 頁。

楊佛大，〈國劇的今昔〉，《三民主義半月刊》32 期，1954 年 8 月，第 22-29 頁。

胡耀恆，〈論曹禺的戲劇〉，《中外文學月刊》，2 卷 8 期，第 142-153 頁。

唐文標，〈天國不是我們的──評張曉風的《武陵人》〉，《中外文學月刊》，1 卷 8 期，第 36-56 頁。

───，〈戲中的境界〉，《藝術雜誌》卷 1，8 期，1959 年 6 月，第 5 頁。

郭大有，〈戲曲的用景問題〉，《戲劇藝術》1983 年第 4 期，第 123-128 頁。

徐平，〈歌舞劇藝通義〉，《嘉義農專學報》3 期、1960 年 10 月，第 13-323 頁。

夏寫時，〈王世貞和戲曲批評〉，《上海戲劇》1982 年第 4 期，第 43-44 頁。

───，〈中國戲劇批評的產生和發展〉，《戲劇藝術》1979 年第 2 期，第 91-101 頁。

───，〈中國戲劇批評的產生和發展〉（續），《戲劇藝術》1980 年第 1

期，第 124-137 頁。

──── ，〈論王驥德的戲劇批評〉，《戲劇藝術》1979 年第 1 期，第 89-95
　　　頁。

歐峰，〈關於《五花爨弄》的再探討〉，《戲劇藝術》1983 年第 2 期，第
　　　116-119 頁。

倪搏九，〈國劇聲韻的理論與實用〉，《三民主義半月刊》33 期，1954 年 8
　　　月，第 53-66 頁。

高天行，〈沒有藝術存在的國劇角色檢討〉，《藝術雜誌》2 卷 10-12 期、
　　　1960 年 10 月，第 13 頁。

──── ，〈國劇藝術性之檢討〉，《藝術雜誌》2 卷 1 期，1959 年 11 月，第
　　　17 頁。

高宇，〈再論我國導演學的拓荒人湯顯祖──答詹慕陶〉，《戲劇藝術》
　　　1980 年第 4 期，第 107-117 頁。

梁一成，〈歌代嘯的內容與作者〉，《中外文學月刊》4 卷 5 期，第 18-26
　　　頁。

梁宏庸，〈桃柳的仙路歷程：談城南柳雜劇──元人雜劇現代觀之五〉，
　　　《中外文學月刊》4 卷 10 期，第 44-52 頁。

梁欣榮譯，〈環繞幾篇元雜劇的一些問題〉，《中外文學月刊》6 卷 10 期，
　　　第 130-164 頁。

龔伯安，〈簡論戲曲用景〉，《戲劇藝術》1981 年第 3 期，第 99-107 頁。

黃其道，〈湯顯祖與戲曲導演學──一個戲曲導演的看法〉，《戲劇藝術》
　　　1980 年第 4 期，第 101-106 頁。

黃美序，〈姚一葦戲劇中的語言、思想與結構〉，《中外文學月刊》7 卷 7
　　　期，第 30-73 頁。

董每戡，〈論隋唐間兩歌舞劇──之一：「文康樂」〉，《戲劇藝術》1983
　　　年第 2 期，第 110-115 頁。

──── ，〈論隋唐間兩歌舞劇──之二：「踏謠娘」〉，《戲劇藝術》1983
　　　年第 3 期，第 97-104 頁。

董保中，〈新月派與現代中國戲劇〉，《中外文學月刊》6 卷 5 期，第 28-52 頁。

曾永義，〈明成化說唱詞話十六種——近年新發現最古的詩讚系說唱文學刊本〉，《中外文學月刊》8 卷 5 期，第 46-51 頁。

———，〈中國古典戲劇的特質〉，《中外文學月刊》4 卷 4 期，第 34-51 頁。

———，〈我國戲劇之形式和類別〉，《中外文學月刊》3 卷 11 期，第 9-19 頁。

———，〈明代雜劇演進的情勢〉，《中外文學月刊》1 卷 5 期，第 4-22 頁。

———，〈戲曲四論〉，《中外文學月刊》5 卷 4 期，第 40-64 頁。

———，〈論說戲曲雅俗之推移（上）——從明嘉靖至清乾隆〉，《戲劇研究》（2 期），2008 年 7 月，第 1-48 頁。

———，〈論說戲曲雅俗之推移（下）——從清乾隆末至清末〉，《戲劇研究》（3 期），2009 年 1 月，第 249-296 頁。

———，〈論說「折子戲」〉，《戲劇研究》（1 期），2008 年 1 月，第 1-82 頁。

彭鏡禧，〈竇娥的性格刻畫——兼論元雜劇之一項慣例〉，《中外文學月刊》7 卷 6 期，第 40-60 頁。

蔣星煜，〈關羽在古典戲曲中的藝術形象〉，《戲劇藝術》1984 年第 1 期，第 94-102 頁。

虞君質，〈中國戲劇在文學上之地位〉，《三民主義半月刊》32 期，1954 年 8 月，第 30-34 頁。

翱翔，〈把存在搬上舞台〉，《現代文學》41 期，1960 年 10 月，第 79-99 頁。

賴瑞和譯，〈早期傳奇劇中的悲劇與鬧劇〉，《中外文學月刊》8 卷 10 期，第 154-191 頁。（原著：Cyril Birch）

———，〈明傳奇的一些關注和技巧〉，《中外文學月刊》9 卷 3 期，第

152-183 頁。

譚載嶽，〈都柏林人與漢宮秋——元人雜劇現代觀之七〉，《中外文學月刊》4 卷 12 期，第 138-146 頁。

黃竹三，〈試論中國戲劇表演的多樣性〉，《戲劇研究》（2 期），2008 年 7 月，第 49-80 頁。

鄒元江，〈梅蘭芳的「表情」與「京劇精神」〉，《戲劇研究》（2 期），2008 年 7 月，第 145-168 頁。

王德威，〈粉墨中國：性別，表演，與國族認同〉，《戲劇研究》（2 期），2008 年 7 月，第 169-208 頁。

吳新雷，〈《牡丹亭》崑曲工尺譜全印本的探究〉，《戲劇研究》（1 期），2008 年 1 月，第 109-130 頁。

雷碧琦，〈孝辨：《李爾王》的戲曲類比與改編〉，《戲劇研究》（1 期），2008 年 1 月，第 253-282 頁。

田本相，〈中國現代話劇的現實主義及其流變〉，呂效平編著，《戲劇學研究導論》，南京：南京大學出版社，2006 年，頁 273-286。

聞一多，〈姜源履大人跡考〉，載《聞一多全集》第 4 部「神話與詩」，上海：中華書局，1949 年。

———，〈甚麼是九歌〉，聞一多《楚辭研究論著十種》，香港：維雅書局，1972 年。

孫作雲，〈周初大武樂章考實〉，《詩經與周代社會研究》，上海：中華書局，1966 年。

余上沅，〈國劇運動序〉，《國劇運動》，頁 5-6。

三、外國戲劇研究

方光珞，〈均衡的力量——莎士比亞悲劇中女角的解析〉，《中外文學》3 卷 8 期，第 234-247 頁。

———，〈什麼是喜劇？什麼是悲劇？〉，《中外文學》4 卷 1 期，第 148-161 頁。

———，〈莎士比亞研究的錦帛經緯〉，《中外文學》5 卷 7 期，第 1-19
　　頁。

王錫茞，〈愛斯古里斯及其劇作〉，《復興岡學報》1 期，1961 年 6 月，第
　　373-386 頁。

王靖獻，〈希臘悲劇誕生的時代背景及其特色〉，《民主評論》卷 13，6
　　期，1962 年 3 月，第 12-15 頁。

朱立民，〈「漢姆雷特」一劇中鬼和王子復仇問題〉，《中外文學》9 卷 2
　　期，第 16-29 頁。

劉若愚，〈依利莎白戲劇之思想與文學背景〉，《新亞書院學術年刊》2 期，
　　1960 年 9 月，第 1-27 頁。

李明琨譯，〈戲劇結構的兩種類型〉，《戲劇藝術》1980 年第 4 期，第 138-
　　152 頁。

李健鳴譯，〈布萊希特的《伽俐略傳》及其戲劇觀〉，《戲劇藝術》1979 年
　　第 2 期，第 29-40 頁。

李迺揚，〈日本的戲劇〉，《反攻》191 期，1958 年 12 月，第 17-19 頁。

余素，〈黑人作家的憤怒——談雷內、鍾斯的詩與戲作〉，《中外文學》1 卷
　　2 期，第 146-160 頁。

范圍生譯，〈悲劇、喜劇和悲喜劇〉，《中外文學》5 卷 5 期，第 92-98 頁。

陳祖文，〈莎劇深義常隱在詩的底層——以《哈姆雷特》某些意象構型為
　　例〉，《中外文學》8 卷 11 期，第 138-147 頁。

陳慧樺譯，〈論紀德的戲劇〉，《現代文學》40 期，1960 年 3 月，第 70-93
　　頁。

林耀福，〈破漏的「大熔爐」——論愛國種族性觀念的興起〉，《中外文
　　學》8 卷 2 期，第 72-80 頁。

姚一葦，〈《哈姆雷特》中的鬼〉，《中外文學》8 卷 10 期，第 112-115
　　頁。

胡耀恆，〈玉碎瓦全——兩個安蒂岡昵之比較〉，《中外文學》2 卷 16 期，
　　第 124-135 頁。

歐乃春，〈歐尼爾及其作品〉，《藝術學報》5 期，1969 年 6 月，第 123
　　頁。

夏安民，〈犬金·奧尼爾的道家哲學觀〉，《中外文學》7 卷 7 期，第 104-
　　123 頁。

陶緯，〈瑞士作家瑪克斯·佛瑞希及其作品〉，《中外文學》4 卷 6 期，第
　　130-137 頁。

黃美序，〈讀莎士比亞劇本最好糊塗些〉，《中外文學》8 卷 10 期，第 116-
　　118 頁。

郭博信，〈西撒與勃魯托斯（莎士比亞戲劇研討會綜合紀錄）〉，《中外文
　　學》8 卷 4 期，第 120-128 頁。

———，〈哈姆雷特的心路歷程〉，《中外文學》8 卷 10 期。

郭博信，〈保真的悲劇——寫在本年度外文系畢業公演之前〉。《中外文
　　學》5 卷 12 期，第 175-182 頁。

———，〈悲劇起源考〉，《中外文學》6 卷 10 期，第 4-27 頁。

賴麗琇，〈雷莘與其平民悲劇《艾米莉亞·加洛蒂》〉，《中外文學》8 卷 9
　　期，第 174-200 頁。

———，〈哈姆雷特一個形上的爆炸〉，《中外文學》3 卷 5 期，第 116-132
　　頁。

聶光炎，〈古希臘戲場藝術之研究〉，《復興崗學校》5 期，1968 年 12 月，
　　第 217-228 頁。

李慧玲，〈「我將在這盛宴上說長道短」：《錯中錯》中餐飲聚宴的性別政
　　治〉，《中外文學》（37 卷 2 期），2008 年 6 月，第 77-102 頁。

沈起元，〈賞析《吉訶德》：從十七世紀到二十一世紀〉，《中外文學》
　　（34 卷 6 期），2005 年 11 月，第 12-25 頁。

埃克哈德·韋伯，〈詼諧劇、悲喜劇和複合遊戲：數世紀以來音樂劇場的
　　《吉訶德》〉，《中外文學》（34 卷 6 期），2005 年 11 月，第 51-64
　　頁。

許玉燕，〈改寫經典《吉訶德》：論兒童文學在跨文化傳遞中的意識形態問

題〉，《中外文學》（34 卷 6 期），2005 年 11 月，第 65-81 頁。

陳小雀，〈吉訶德：貴族子弟的悲歌〉，《中外文學》（34 卷 6 期），2005 年 11 月，第 95-114 頁。

彭鏡禧，〈苦心孤譯《哈姆雷》〉，《中外文學》（33 卷 11 期），2005 年 4 月，第 13-32 頁。

彭鏡禧，〈百年回顧《哈姆雷》〉，《中外文學》（33 卷 4 期），2004 年 9 月，第 119-131 頁。

尤吟文，〈顛覆傳統的笑聲：維茲諾《廣島舞伎》中的全喜劇論述〉，《中外文學》（33 卷 8 期），2005 年 1 月，第 155-175 頁。

林璄南，〈「基督徒男性佔上風」？──《威尼斯商人》中的宗教族裔衝突與性別政治〉，《中外文學》（33 卷 5 期），2004 年 10 月，第 17-43 頁。

陳芳，〈《哈姆雷》的戲曲變相〉，《戲劇研究》（3 期），2009 年 1 月，第 147-192 頁。

程代熙，〈藝術真實，莎士比亞化、現實主義及其他──馬克思和恩格思文藝思想學習札記〉，《文藝論叢》，1979 年 1 月版。

孫家琇，〈莎士比亞的《李爾王》〉，《文藝論叢》，1979 年 1 月版。

方平，〈談溫莎的風流娘兒們的生活氣息和現實性〉，《文化論叢》1979 年 1 月版。

〔西德〕沃爾夫拉姆、施萊克爾、李建鳴合著，〈布萊希特的《伽俐略傳》及其戲劇觀〉，《戲劇藝術》，1979 年第 3 輯，頁 31。

李紫貴，〈試談史坦尼斯拉夫斯基體系與戲曲表演藝術的關係〉，《戲劇論叢》第 1 輯，1958 年 2 月 17 日，中國戲劇出版社。

維·斯米爾諾娃著，孫劍秋中譯，〈論史坦尼斯拉夫斯基的導演課程〉，《戲劇論》，1954 年 7 月號，北京藝術出版社。

卞之琳，〈布萊希特戲劇印象記〉，《世界文學》卷 5、卷 6、卷 7，1962 年。

王卓予譯，〈布萊希特戲劇創作〉，《戲劇論叢》卷 3，1957 年。

巴爾文、迦爾琪著，魏明譯，〈記德國戲劇家布萊希特〉，《戲劇理論譯文集》第 1 輯，中國戲劇出版社，1957 年。

龔和德，〈創造非幻覺主義的藝術真實——話劇《伽俐略傳》舞台美術欣賞〉，《戲劇藝術》，1979 年第 3 輯，頁 40。

林克歡，〈辯證的戲劇形象——論伽俐略形象〉，《戲劇藝術論叢》第 1 輯，頁 223-224。

四、比較戲劇研究

于漪，〈淺說中西戲劇的交融〉，《中西比較文學論集》，臺北時報文化出版，1980 年 2 月 15 日。

方東美，〈文化的戲劇表現〉，《大陸雜誌》4 卷 6 期，1952 年 3 月，第 30-32 頁。

王世德，〈從安娜說到繁漪和卡杰林娜〉，《戲劇研究》J51，1982 年第 10 期，第 43-46 頁。

方光珞，〈試談《救風塵》的結構——元人雜劇的現代觀之一〉，《中外文學》4 卷 7 期，第 90-99 頁。

史行、耿震、田沖等，〈導演藝術探討（續完）——斯坦尼斯拉夫斯基體系在中國的運用〉，《戲劇藝術》1980 年第 2 期，第 30-38 頁。

田雨澍，〈戲劇衝突在戲曲和話劇中的不同特點〉，《戲劇藝術》1980 年第 4 期，第 89-94 頁。

古添洪，〈喜劇：楊氏女殺狗勸夫〉，《中外文學》5 卷 1 期，第 190-203 頁。

———，〈悲劇：感天動地竇娥冤——元人雜劇的現代觀之二〉，《中外文學》4 卷 8 期，第 112-126 頁。

任小蓮，〈歐洲代表性舞蹈與話劇表演〉，《戲劇藝術》1979 年第 1 期，第 103-104 頁。

堯子，〈讀西廂記〉與 *Romeo and Juliet* 之一——中西戲劇基本觀念之不同」，《光華大學半月刊》4 卷 1 期，1935 年。

劉啟分，〈論紅娘與席娘——西廂記與 *La-Celestina*〉，《中外文學》6 卷 5
　　期，第 56-72 頁。

喬德文，〈中西悲劇觀探尋〉，《戲劇藝術》1982 年第 1 期，第 77-85 頁。

———，〈戲曲悲劇藝術管窺〉，《戲劇藝術》1984 年第 3 期，第 70-78
　　頁。

沙立，〈比較戲劇學一例〉，《戲劇研究》J51，1982 年第 11 期，第 101-102
　　頁。

許地山，〈梵劇體例及其在漢劇上底點點滴滴〉，收《中國文學研究》，
　　1925 年 12 月作。

蘇國榮，〈傳統戲曲悲劇的含義、衝突和人物〉，《戲劇藝術》1980 年第 4
　　期，第 53-61 頁。

余秋雨，〈古代東西方戲劇特徵的研究〉，《戲劇藝術》1980 年第 4 期，第
　　22-35 頁。

蘇堂、吳瑾瑜、陳甲、歐陽山尊等，〈導演藝術探討——斯坦尼斯拉夫斯基
　　體系在中國的運用〉，《戲劇藝術》1980 年第 1 期，第 65-79 頁。

谷翔，〈討論中國古典戲劇的浪漫主義〉，《戲劇藝術》1983 年第 2 期，第
　　120-125 頁。

李慕白，〈英國戲劇的起源與希臘戲劇的關係〉，《新時代》卷 10，9 期，
　　1960 年 9 月，第 18-20 頁。

陳萬無，〈中國的莎士比亞關漢卿〉，《現代學苑》卷 5，1 期，1968 年 1
　　月，第 13-18 頁。

范存忠，〈十七八世紀英國流行的中國戲〉，《青年中國季刊》卷 2，3 期，
　　1940 年。

周紹曾，〈曹禺戲劇藝術的發展和契沙夫的影響〉，《戲劇研究》J51，1982
　　年第 11 期，第 43-51 頁。

周樹華，〈高明《琵琶記》的結構分析〉，《中外文學》7 卷 1 期，第 96-108
　　頁。

周音，〈談《雷雨》對索福克勒斯和莎士比亞戲劇之借鑒〉，《田東師專學

報》，1985 年第 1 期。

陳祖文，〈《哈姆雷特》和《蝴蝶夢》〉，《中外文學》4 卷 3 期，第 108-123 頁。

陳淑義，〈布魯希特敘事劇與中國傳統的舞台藝術〉，《中外文學》5 卷 1 期，1976 年。

孟瑤，〈東是東西是西──淺論東西方的戲劇〉，《學術論文集刊》4 期，1977 年。

姚一葦，〈元雜劇中之悲劇觀初探〉，《中外文學》4 卷 4 期，第 52-65 頁。

俞大綱，〈漫談東方戲劇〉，《戲劇縱橫談》，臺北：文星，1968 年。

張漢良，〈灰闌記斷案事件的德國變異──比較文學影響觀念之探討〉，《中華文化復興月刊》9 卷 11 期，1976 年。

───，〈關漢卿的竇娥冤：一個通俗劇〉，《中外文學》4 卷 8 期，第 128-141 頁。

張寧，〈《雷雨》與《榆樹下的慾望》之間異給我們的啟示〉，《廣西大學學報》1983 年第 2 期。

張杰，〈王國維和日本的戲曲研究家〉，《杭州大學學報》1983 年第 4 期。

張曉風，〈中西戲劇的發展及其比較〉，《幼獅月刊》44 卷 1 期，1976 年。

───，〈中國戲劇發展較西方為遲緩的原因〉，《中外文學》4 卷 12 期，第 50-87 頁。

張惠，〈人文精神的兩端──就作者之哲學基礎及其時代精神比較沙莘克利斯的《伊雷克特拉》與沙特的《蒼蠅》〉，《中外文學》3 卷 11 期，第 156-163 頁。

侯健，〈《好逑傳》與《克拉麗薩》──兩種社會價值的愛情故事〉，《文學·思想書》，臺北：皇冠，1978 年。

胡耀恆，〈玉碎瓦全──兩個安蒂岡昵之比較〉，《中外文學》2 卷 6 期，第 124-135 頁。

───，〈亞理斯多德的討論──它在西方文學理論中的效能及在中國戲劇批評中的應用〉，《中外文學》11 卷 12 期，1983 年，第 4-53 頁。

柏彬，〈我國話劇的來源及其形成的探索〉，《戲劇藝術》1979 年第 2 期，第 83-90 頁。

胡雪同、徐順平等，〈試論南戲與民間文學〉，《戲劇藝術》1982 年第 3 期，第 76-88 頁。

麗忼美，〈「茶館」與史詩戲劇〉，《戲劇研究》J51，1982 年第 10 期，第 37-40 頁。

唐君毅，〈泛論中國文學中之悲劇意識〉，《學粹》12 卷 6 期，第 9-11 頁。

高天行，〈潛意識底國劇伴奏與動作〉，《藝術雜誌》卷 2，第 6 期，第 1-2 頁。

黃友祿，〈洋作家筆下的中國歌劇〉，《文星》卷 2，第 2 期，第 25-27 頁。

傅學惟、劉文龍，〈也談戲劇衝突在戲曲和話劇中的不同特點——與田雨澍同志商榷〉，《戲劇藝術》1981 年第 3 期，第 84-89 頁。

程蕙蘭，〈從歷史及小說看元曲故事的演變〉，《華岡》1 期，1957 年 7 月，第 145-153 頁。

徐朔方，〈湯顯祖與莎士比亞〉，《社會科學戰線》2 期，1978 年。

秦志希，〈《雷雨》與《祥鬼》的比較分析〉，《外國文學研究》1983 年第 4 期。

黃美序，〈為舞台演出用雙關語的翻譯〉，《中外文學》9 卷 4 期，1980 年，第 93-102 頁。

陸潤棠，〈悲劇文類分法與中國古典戲劇〉，《中外文學》11 卷 7 期，1982 年，第 30-43 頁。

———，《西方戲劇的香港演繹：從文字到舞台》，香港中文大學出版社，2007 年。

焦雄屏，〈《蛇形刁手》的深層結構及工夫喜劇的方向〉，《中外文學》9 卷 10 期，1981 年，第 40-47 頁。

彭秀貞，〈敘述技巧與語言功能——讀《奧卡桑與尼克麗》和《董西廂》〉，《中外文學》11 卷 12 期，1983 年，第 138-157 頁。

顏元叔，〈《白蛇傳》與《蕾米亞》一個比較文學課題〉，《談民族文

學》，臺北：學生，1975 年。

譚載嶽，〈都柏林人與漢宮秋——元人雜劇現代觀之七〉，《中外文學》4 卷
　　12 期，第 138-146 頁。

羅錦堂，〈從趙氏孤兒到中國孤兒〉，《錦堂論曲》，臺北：聯經，1977
　　年。

———，〈歌德與中國小說和戲劇的關係〉，《錦堂論曲》，臺北：聯經，
　　1977 年。

陳相因，〈吸收俄羅斯：論曹禺的《雷雨》與奧斯特羅夫斯基的《大雷雨》
　　在中國〉，《戲劇研究》（4 期），2009 年 7 月，第 75-118 頁。

黃美序，〈從《荷珠配》到《荷珠新配》〉，《回顧與前瞻——第四屆華文
　　戲劇節（澳門，2002）學術研討會論文集》，澳門：澳門戲劇協會，
　　2004 年，第 105-114 頁。

戴雅雯著，呂健忠譯，〈臺灣劇場的跨文化改編——橋樑或是裂痕〉，《中
　　外文學》，23:7（1994），頁 12-25。

胡適，〈易卜生主義〉，《胡適文存》第一集，臺北：遠東圖書，1953 年，
　　頁 629-647。

——，〈文學進化觀念與戲劇改良〉，《胡適文存》，第 1 集，頁 148-149。

五、戲劇美學、通論

馬也，〈中國戲曲舞台時空的運動特性——兼論話劇舞台的時空觀念〉，
　　《戲劇藝術》1982 年第 2 期，第 69-78 頁。

———，〈戲曲的實質是「寫意」或破除生活幻覺的嗎？——就「戲劇觀」
　　問題與佐臨同志商榷〉，《戲劇藝術》1983 年第 4 期，第 17-25 頁。

———，〈論中國戲曲虛擬表演產生的原因——兼談戲曲舞蹈的審美特
　　性〉，《戲劇藝術》1982 年第 4 期，第 50-60 頁。

王東局，〈簡論戲劇觀賞的審美移情〉，《戲劇研究》J51，1982 年第 11
　　期，第 41-42 頁。

王邦雄，〈系統、心理自動化、舞台、美術〉，《戲劇藝術》1982 年第 4

期，第 109-114 頁。

王家樂，〈戲曲「幻覺」淺議〉，《戲劇藝術》1984 年第 4 期，第 47-52 頁。

田文，〈再談布景形式的血與實〉，《戲劇藝術》1979 年第 3、4 期，第 117-121 頁。

———，〈關於黃佐臨戲劇觀的討論〉，《戲劇藝術》1984 年第 2 期，第 4-16 頁。

呂兆康，〈觀眾席裡的美學〉，《戲劇藝術》1980 年第 4 期，第 64-69 頁。

孫林，〈舞台美術意識流視聽化初探〉，《戲劇藝術》1980 年第 4 期，第 129-137 頁。

孫惠柱，〈三大戲劇體系審美理想新探〉，《戲劇藝術》1982 年第 1 期，第 86-96 頁。

龔伯安，〈黃佐臨的戲劇寫意說〉，《戲劇藝術》1983 年第 4 期，第 7-8 頁。

余大洪，〈摭談戲曲的寫意性〉，《戲劇藝術》1984 年第 3 期，第 53-57 頁。

余雲，〈試論戲劇表現心理的新型語言〉，《戲劇藝術》1983 年第 1 期，第 138-144 頁。

吳光耀，〈「第四面牆」和「舞台幻覺」〉，《戲劇藝術》1984 年第 2 期，第 27-37 頁。

蘇國榮，〈中國戲曲的宏觀體系——兼論劇詩〉，《戲劇藝術》1983 年第 3 期，第 20-31 頁。

李家耀，〈喜劇表演淺說〉，《戲劇藝術》1979 年第 3、4 期，第 72-80 頁。

杜清源，〈戲劇觀的由來和爭論〉，《戲劇藝術》1984 年第 4 期，第 39-46 頁。

吳瓊，〈中國戲曲劇本結構特點的形成和發展〉，《戲劇藝術》1983 年第 4 期，第 50-59 頁。

陳世雄，〈兩種戲劇性初探〉，《戲劇藝術》1983 年第 1 期，第 6-13 頁。

段法，〈舞台美術的語言和形式感〉，《戲劇藝術》1982 年第 4 期，第 102-109 頁。

羅國賢，〈意態、意象及其他——佐臨戲劇觀研究筆記〉，《戲劇藝術》1984 年第 2 期，第 17-26 頁。

胡妙勝，〈戲劇幻覺辨析〉，《戲劇藝術》1984 年第 3 期，第 38-47 頁。

———，〈胡導舞台人物形象的體驗與體現（續完）〉，《戲劇藝術》1981 年第 2 期，第 12-31 頁。

胡志毅，〈悲劇的神秘性和抒情性之消融〉，《戲劇藝術》1984 年第 4 期，第 62-67 頁。

姚柱林，〈時間在戲劇中的應用〉，《戲劇藝術》J51，1982 年第 11 期，第 33-40 頁。

修調，〈論喜劇性格〉，《戲劇藝術》1983 年第 1 期，第 14-28 頁。

趙耀民，〈敘述體戲劇觀的缺陷和意義〉，《戲劇藝術》1983 年第 1 期，第 145-151 頁。

夏寫時，〈論我國民族戲劇觀的形成〉，《戲劇藝術》1984 年第 1 期，第 18-30 頁。

錢英郁，〈戲曲藝術的再認識〉，《戲劇藝術》1982 年第 3 期，第 27-33 頁。

徐聞鶯、榮廣潤，〈舞台藝術形象美感特殊性初探〉，《戲劇藝術》1980 年第 4 期，第 38-44 頁。

龔生明，〈試論戲劇空間的多維性〉，《戲劇藝術》1984 年第 2 期，第 63-70 頁。

郭亮，〈戲曲演員的舞台自我感受——體驗與表現的一致性〉，《戲劇藝術》1981 年第 1 期，第 82-94 頁。

蔣維國，〈戲劇觀與表演〉，《戲劇藝術》1984 年第 3 期，第 48-52 頁。

童道明，〈再談戲劇觀——兼與馬也同志商榷〉，《戲劇藝術》1984 年第 1 期，第 10-17 頁。

藍凡，〈戲曲虛擬表演新論〉，《戲劇藝術》1983 年第 4 期，第 78-87 頁。

謝明、薛沐，〈戲劇動作審美說〉，《戲劇藝術》1980 年第 4 期，第 45-53 頁。

方光珞，〈甚麼是喜劇？甚麼是悲劇？〉，《中外文學》卷 4 第 1 期，第 148-161 頁。

王秋桂、蘇友貞譯，尤彼德著，〈中國戲劇源於中國儀典考〉，《中外文學》卷 7 第 2 期，第 158-181 頁。

姚一葦，〈西洋戲劇研究上的兩條線索〉，《中外文學》卷 2 第 11 期，第 20-27 頁。

范國生譯，Jose' Ortega Y. Gasset 著，〈悲劇、喜劇和悲喜劇〉，《中外文學》卷 5 第 5 期，第 92-98 頁。

許章真譯，〈電影與戲劇〉，《中外文學》卷 7 第 1 期，第 130-145 頁。

郭博信，〈宗教不利悲劇的發展〉，《中外文學》卷 7 第 7 期，第 78-101 頁。

———，〈悲劇起源考〉，《中外文學》卷 6 第 10 期，第 4-27 頁。

張靜二譯，Arthur Miller 著，〈論社會劇〉，《中外文學》卷 7 第 5 期，第 82-94 頁。

閻振瀛，〈談「戲」〉，《中外文學》卷 3 第 8 期，第 109-117 頁。

黃美序，〈臺灣小劇場拾穗〉，《中外文學》，23:7（1994），頁 61-70。

———〈民國五〇－六〇年之臺灣舞台劇初探」，《文訊月刊》，第 3 期（1984.8），頁 122-129。

焦菊隱，〈關於話劇吸取戲曲表演手法問題——歷史劇「虎符」的排演體會〉，《戲劇論叢》，1957 年第 3 輯。

六、跨文化戲劇研究

李歐旎，〈跨殖民翻譯：莎士比亞在模里西斯〉，《中外文學》（36 卷 2 期），2007 年 6 月，頁 93-120。

羅仕龍，〈兩個中國怪老叟：十九世紀初期法國通俗劇場裡的喜劇中國〉，《中外文學》（37 卷 2 期），2008 年 6 月，頁 103-138。

王儀君，〈德萊登劇本《安波那》中的東方城市與殖民想像〉，《中外文學》（38 卷 1 期），2009 年 3 月，頁 185-210。

蘇子中，〈尤金諾・芭芭與南管戲：劇場的第三類接觸？〉，《中外文學》（38 卷 2 期），2009 年 6 月，頁 9-60。

黃承元，〈二十一世紀莎劇演出新貌：論吳興國的《李爾在此》〉，《中外文學》（34 卷 12 期），2006 年 5 月，頁 109-124。

林盈志，《當代臺灣後設劇場研究》，國立成功大學藝術研究所碩士論文，2001 年。

石光生，〈論英國戲劇對德國的影響：1583-1840〉，《小說與戲劇》，第 11 期，臺南：成功大學外文系，1999 年，頁 3-26。

周定邦，〈利西翠姐要你好看〉，《利西翠姐節目冊》，臺南人劇團，2006 年，頁 8。

胡耀恆，〈還有很遙遠的路可以走〉，《蘭陵劇坊的初步實驗》，臺北：遠流，1982 年，頁 116-117。

七、專書論述

劉海平、朱棟霖著，《中美文化在戲劇中交流——奧尼爾與中國》，南京大學出版社，1988 年 6 月。

田本相主編，《中國現代比較戲劇史》，北京文化藝術出版社，1993 年 6 月。

姚一葦著，《戲劇與文學》，臺北遠景出版事業公司，1984 年 7 月。

陳白塵、董健主編，《中國現代戲劇史稿》，北京中國戲劇出版社，1989 年 7 月。

余秋雨著，《戲劇理論史稿》，上海文藝出版社，1983 年 5 月。

陸潤棠、夏寫時編，《比較戲劇論文集》，北京中國戲劇出版社，1988 年 12 月。

中國莎士比亞研究會編，《莎士比亞在中國》，上海文藝出版社，1987 年。

會樹鈞、孫福良著，《莎士比亞——在中國舞台上》，哈爾濱出版社，1989

年 4 月。

段馨君著，《跨文化劇場：改編與再現》，臺灣：國立交通大學，2009 年。

汪曉雲著，《中西戲劇發生學》，國家出版社，2010 年。

榮廣潤、姜萌萌、潘薇著，《地球村中的戲劇互動：中西戲劇影響比較研究》，上海：上海三聯書局，2007 年。

何輝斌著，《戲劇性戲劇與抒情性戲劇：中西戲劇比較研究》，北京：中國社會社學出版社，2004 年。

李強著，《中西戲劇文化交流史》，北京：人民音樂出版社，2002 年。

彭修銀著，《中西戲劇美學思想比較研究》，武漢：武漢出版社，1994 年。

郭英德著，《優孟衣冠與酒神祭祀：中西戲劇文化比較研究》，1994 年。

周寧著，《比較戲劇學：中西戲劇話語模式研究》，上海：上海社會科學院出版社，1993 年。

馬森著，《中國現代戲劇的兩度西潮》，臺北：聯合文學，2006 年。

石光生著，《跨文化劇場：傳播與詮釋》，臺北：書林出版社，2008 年。

吾文泉著，《跨文化對話與融會：當代美國戲劇在中國》，北京：中國社會科學出版社，2005 年。

呂效平編著，《戲劇學研究導論》，南京：南京大學出版社，2006 年。

呂健忠譯，《利西翠姐》，臺北：書林，1997 年。

莎士比亞原著，方平、吳興華譯，《新莎士比亞全集，第七卷，歷史劇》，臺北：城邦文化，2000 年。

黃愛華著，《中國早期話劇與日本》，長沙：岳麓書社，2001 年。

戴雅雯著，呂健忠譯，《做戲瘋，看戲傻》，臺北：書林，2000 年。

韓維君著，《等待果陀及其他：從《劇場》雜誌談一九六○年代現代主義在臺灣之發展》，國立藝術學院戲劇研究所碩士論文，1998 年。

Wright, Edward 著，石光生譯，《現代劇場藝術》（*Understanding Today's Theatre*），臺北：書林，1992 年。

青木正兒著，王古魯譯，《中國近世戲曲史》，香港：中華書局，1975 年一版。

王國維著，《宋元戲曲考》，臺灣藝術印書館，1969 年再版。

田漢著，《中國話劇藝術發展的徑路和展望》，「中國話劇運動五十年史料集」。

劉紹銘著，《曹禺論》，香港：香港出版社，1970 年。

趙聰著，《中國大陸戲曲改革：一九四二－一九六七》，香港中文大學，1969 年 8 月。

史坦尼斯拉夫斯基著，許珂、鄭雪來譯，《演員的道德》，北京藝術出版社，1954 年。

史坦尼斯拉夫斯基著，鄧永明、鄭雪來譯，《演員創造角色》，北京藝術出版社，1956 年。

國家圖書館出版品預行編目資料

中西比較戲劇和現代劇場研究

陸潤棠著.－初版.－臺北市：臺灣學生，2012.10
面；公分

ISBN 978-957-15-1573-1 (平裝)

1. 戲劇 2. 比較研究 3. 文集

980.7 101019238

中西比較戲劇和現代劇場研究

著　作　者：陸　　　潤　　　棠
出　版　者：臺 灣 學 生 書 局 有 限 公 司
發　行　人：楊　　　雲　　　龍
發　行　所：臺 灣 學 生 書 局 有 限 公 司
　　　　　　臺北市和平東路一段七十五巷十一號
　　　　　　郵 政 劃 撥 帳 號：0 0 0 2 4 6 6 8
　　　　　　電　話：(0 2) 2 3 9 2 8 1 8 5
　　　　　　傳　眞：(0 2) 2 3 9 2 8 1 0 5
　　　　　　E-mail：student.book@msa.hinet.net
　　　　　　http：//www.studentbook.com.tw
本 書 局 登
記 證 字 號：行政院新聞局局版北市業字第玖捌壹號

印　刷　所：長 欣 印 刷 企 業 社
　　　　　　新北市中和區永和路三六三巷四二號
　　　　　　電　話：(0 2) 2 2 2 6 8 8 5 3

定價：新臺幣三五〇元

西 元 二 〇 一 二 年 十 月 初 版